数字影视

剪辑艺术与技术

刘韬　郑海昊 ◎ 编著

清华大学出版社

北京

内 容 简 介

本书是一部系统介绍数字影视剪辑艺术与技术的立体化教程（含纸质图书、电子书、教学课件、源代码与视频教程）。全书分为三篇共 10 章：基础篇（第 1 章），介绍了电视的基本概念、电视制式、电视信号、视频数字化流程与格式、线性编辑与非线性编辑的异同、数字视频的获取、数字视频剪辑软件等内容；艺术篇（第 2 章），介绍了电影的诞生与发展、数字影视技术对电影的影响、视听语言的四种类型等内容；技术篇（第 3～10 章），介绍了数字影视剪辑软件入门、字幕的编辑、关键帧的设置与效果特效、转场的设置、特效的设置、视频剪辑方法、音频的设置、模板的使用等内容。

为便于读者高效学习，快速掌握数字视频剪辑技术，本书作者精心制作了电子书（250 页案例资料）、完整的教学课件（10 章 PPT）、完整的案例工程文件（10 章）与丰富的配套视频教程（超过 100 分钟）等内容。

本书适合作为广大高校艺术类专业视频剪辑课程教材，也可以作为视频剪辑爱好者的自学参考用书。

图书在版编目(CIP)数据

数字影视剪辑艺术与技术 / 刘韬，郑海昊编著 . —北京：清华大学出版社，2021.12
ISBN 978-7-302-59239-6

Ⅰ . ①数…　Ⅱ . ①刘…　②郑…　Ⅲ . ①数字技术－应用－影视艺术－剪辑－高等学校－教材　Ⅳ . ① J932-39

中国版本图书馆 CIP 数据核字 (2021) 第 191767 号

责任编辑：赵　凯
封面设计：刘　键
版式设计：方加青
责任校对：徐俊伟
责任印制：沈　露

出版发行：清华大学出版社
　　　　　网　　　址：http://www.tup.com.cn，http://www.wqbook.com
　　　　　地　　　址：北京清华大学学研大厦 A 座　　　　邮　　编：100084
　　　　　社 总 机：010-62770175　　　　邮　　购：010-83470235
　　　　　投稿与读者服务：010-62776969，c-service@tup.tsinghua.edu.cn
　　　　　质 量 反 馈：010-62772015，zhiliang@tup.tsinghua.edu.cn
印 装 者：三河市君旺印务有限公司
经　　销：全国新华书店
开　　本：185mm×260mm　　　印　　张：17.5　　　字　　数：382 千字
版　　次：2021 年 12 月第 1 版　　　印　　次：2021 年 12 月第 1 次印刷
印　　数：1～1500
定　　价：79.00 元

产品编号：093621-01

前言

　　数字影视剪辑艺术与技术是数字媒体时代艺术类专业学生需要具备的重要素养与技能。在数字影视的剪辑过程中，对于剪辑的艺术设计与技术实现都是十分重要的，也是数字影视作品能否被大众接受和喜爱的关键性指标。因此，在高等院校艺术设计类专业中开设数字影视剪辑艺术与技术的相关课程既能满足市场需求，又符合行业发展趋势，是一门重要的专业课程。本书以实例的方式，通过案例引导的逻辑，训练读者在专业的视频剪辑平台下，专门掌握对数字视频剪辑的艺术化处理与技术化的实现方法。

　　本书以数字视频的剪辑为导向，采用微课教学的方式组织内容，案例之间彼此承接与演进。本书分为三篇共 10 章内容：基础篇为数字影视剪辑基础（第 1 章），介绍电视的基本概念、电视制式、电视信号、视频数字化流程与格式、线性编辑与非线性编辑的异同、数字视频的获取、数字视频剪辑软件等内容；艺术篇为影视视听语言概述（第 2 章），介绍电影的诞生与发展、数字影视技术对电影的影响、视听语言的四种类型等内容；技术篇（第 3 ～ 10 章），介绍数字影视剪辑软件入门、字幕的编辑、关键帧的设置与效果特效、转场的设置、特效的设置、视频剪辑方法、音频的设置、模板的使用等内容。

　　通过 10 章的学习和训练，读者不仅能够掌握通过 Adobe Premiere 剪辑数字视频的技术要点，而且能够体验到数字剪辑中艺术审美与设计的重要性，案例内容的设置尤其适用于数字媒体艺术、网络与新媒体、游戏设计等专业人才在具备艺术设计与多媒体创作的基础上，进行艺术素养、技术技能方面的补充。

　　本书的参考学时为 48 ～ 64 学时，建议采用理论实践一体化教学模式，各章的参考学时见下面的学时分配表。

学时分配表

章　　节	课 程 内 容	学　　时
第 1 章	数字影视剪辑基础	2 ～ 4
第 2 章	影视视听语言概述	4 ～ 6
第 3 章	数字影视剪辑软件入门	2 ～ 4
第 4 章	字幕的编辑	6 ～ 8
第 5 章	关键帧的设置与效果特效	4 ～ 6

章　节	课 程 内 容	学　时
第 6 章	转场的设置	8～10
第 7 章	特效的设置	8～10
第 8 章	视频剪辑方法	8～10
第 9 章	音频的设置	4～6
第 10 章	模板的使用	2～4
课时总计		48～64

本书由刘韬，郑海昊编著，刘韬编写第 1～5 章，郑海昊编写第 6～10 章。

由于编者水平和经验有限，书中难免有欠妥和错误之处，恳请读者批评指正。

作者

2021 年 10 月

目录

基础篇

第1章
数字影视剪辑基础

本章要点

- 视频概述
- 数字视频概述
- 数字视频处理

本章主要内容

　　主要介绍电视的基本概念、电视制式、电视信号、视频的数字化、数字视频及其传输制式、数字视频编辑术语、数字视频格式、非线性编辑与线性编辑、数字视频的获取、数字视频采集设备，以及常用数字视频处理软件的相关介绍等。通过本章的学习，读者可以获得数字影视剪辑的基础知识，为后续数字视频剪辑技术与艺术的学习奠定坚实的基础。

1.1　视频概述

1.1.1　电视的基本概念

1. 电视的发展

说到电视，就不得不提及广播。广播是指通过无线电波向广大地区或特定范围传播声音节目的传播媒介。而电视不仅可以播出声音节目，还能播出图像。"主啊，你创造了什么？"——1844 年 5 月 24 日，当这句话被美国人莫尔斯用电报代码编码后在巴尔的摩与华盛顿之间进行传递时，一种可以进行远程信息发送的新式媒体——电报被发明了。无线电技术的发展为广播与电视的产生奠定了充足的技术基础。

从传播学角度来看，如果将活字印刷术称为人类第一次传播革命，那么广播电视的产生与发展则可以被视作第二次传播革命。电视是在无线电技术和广播的基础上发展而来的，电视技术就是利用无线电电子学的方法，实现远距离发送、传输和接收静止与活动图像的技术。

电视依仗声音与图像技术的前期保障，在 20 世纪发展日臻完善，终于成为一种新的传播媒介垄断性的主角，对 20 世纪的人类传播产生了深远的影响。让我们一同回顾电视发展的里程碑。

1）机械电视

1884 年 11 月 6 日，德国工程师保罗·尼普科夫（Paul Nipkow）向柏林皇家专利局申请一项发明专利——用于图像扫描的转盘，它同时也是世界电视史上的第一个专利，如图 1-1 所示。这种光电机械扫描圆盘，看上去笨头笨脑，却极富独创性。它可以把图像分解成许多小点（像素），并将小点进行逐行传输，这样，在甲地的物体通过传送就可以在乙地看到。这便是日后所有电视技术发展的基础原理。

图 1-1　尼普科夫圆盘结构图

最初的电视装置里就使用了尼普科夫圆盘。图 1-1 中有一块厚实的圆盘，在它的边缘附近钻有 12 个小孔，直径都是 2mm。这些小孔均匀地沿着一条螺旋线排列，每一个比相邻的小孔离盘的中心会近一个孔的位置。当扫描盘旋转时，透过小孔看盘后面的景物，就会出现与景物明暗相对应的亮点和暗点，这也是对视错的一种应用。机械电视扫描盘把这些亮点和暗点转换成电信号进行传输。接收方也用同样的扫描盘把电信号还原为光信号，从而再现出图像。

1926 年 1 月 26 日，第一台机械电视机在伦敦诞生。这位创造了历史时刻的伟大发明家就是苏格兰的约翰·贝尔德（John Logie Baird），他也被称为"电视之父"。当他首次看到尼普科夫圆盘时，就对电视产生了挥之不去的迷恋与执着，之后便义无反顾地投入到早期电视的试验当中。他实现了远距离传输，还通过添加红绿蓝滤色器使得电视屏幕上首次出现了彩色视像。

与此同时，美国发明家詹金斯（Charles Francis Jenkins）也在进行着无数的试验。他采用通过两个棱镜分解图像的仪器，将分解信号分别传送至终端合成图像，再由荧光或磷光投射在屏幕上。詹金斯最大的贡献在于可以将图像的传送范围扩大到 5mile（1mile=1.609km），并且实现了电视系统扫描线首次达到 360 行之多。

德国科学家卡罗鲁斯也在电视研制方面作出了令人瞩目的成就。1942 年，卡罗鲁斯小组（两名科学家、一名机械师和木工）制造出了他们称为"大电视"的系统，这台设备用两个直径为 1m 的尼普科夫圆盘作为发射和接收信号的两端，每个圆盘上有 48 个直径 1.5mm 的小孔，能够扫描 48 行，用一个同步电机把两个圆盘连接起来，每秒钟同步转过 10 幅画面，图像投射到另一个接收机上。这台"大电视"的效果要比贝尔德的机械电视清晰得多，但由于未作公开表演，因而鲜为人知。

机械电视系统的历程是如此辉煌，以至于让当时所有的人都为之震惊。它带给人们一种全新的视觉空间与体验——从一个神奇的方盒子中看到万物兴衰、四季变换。但是机械电视的外形过于笨重、机械噪声大、操作烦琐、图像模糊，而且不适于远距离传输。所以，仅仅过了 9 年，机械电视机就惨淡地退出了历史舞台，但是，人们对于影像的追寻之梦并没有就此停歇。一种全新的、功能强大的电子电视推开了新时代的大门。

2）电子电视

20 世纪 30 年代，在日本的高柳等科学家的努力下，电视机在德国科学家布劳恩（Karl F.Braun）1897 年发明的阴极射线管（CRT）的成像原理上逐渐融为一体，打造出第一部电子电视图像接收机。

电子电视的出现是极具故事性的。1897 年，德国科学家布劳恩在阴极射线管上涂布荧光物质，发明了一种简单的电子显像管，被称作"布劳恩管"。这种电子显像管能够在电子束撞击时由荧光屏发出亮光。基于这种特性，布劳恩的助手曾提出将此管用于电视接收，但是他却认为不可能实现，因而非常遗憾地与电子电视的诞生失之交臂。但布劳恩的助手却没有放弃这个信念，经过不断的努力，终于在 1906 年将"布劳恩管"

用于电视接收，并成功制造出了德国第一部电子电视图像接收机。由于技术受限，当时该装置只能再现静止图像画面，传输的是线条和字母。

1907 年，俄国圣彼得堡大学的鲁辛教授（Boris Rosing）开始进行影像传递的试验。1908 年，他成功试制出了用于影像传递的阴极射线管，并将此用于接收图像的远距离电视系统中，如图 1-2 所示。

图 1-2　鲁辛教授进行试验的场景

1908 年，英国科学家坎贝尔·斯文顿（A.A.Campbell Swinton）、俄国罗申克伍提出电子扫描原理，奠定了近代电视技术的理论基础。俄裔美国物理学家、"现代电视之父"弗拉迪米尔·兹沃尔金（Wladimir Zworykin，1889—1982）发明静电积储式摄像管。1927—1929 年，贝尔德不断试验，并通过电话电缆首次进行了机电式的电视试播。1930 年，经过无数科学家的努力，终于实现了电视图像和声音同时发播。1931 年是令人激动的一年，美国的科学家发明了每秒可以映出 25 幅图像的电子管电视装置，人们可以在伦敦通过电视欣赏赛马实况转播。

随着电子技术在电视上的应用，电视开始走出实验室，进入了实用阶段。1936 年，英国广播公司采用贝尔德机电式电视广播，第一次播出了具有较高清晰度的电视图像。这一年的 11 月 2 日，英国广播公司在伦敦郊外的亚历山大宫，播出了一场颇具规模的歌舞节目。这台完全用电子电视系统播放的节目，场面壮观，气势宏大，给人们留下了深刻的印象。对同年在柏林举行的奥林匹克运动会的报道，更是年轻的电视事业的一次大亮相。当时一共使用了 4 台摄像机拍摄比赛情况。其中最引人注目的要算佐尔金发明的全电子摄像机。这台机器体积庞大，它的一个 1.6m 焦距的镜头就重 45kg，长 2.2m，被人们戏称为"电视大炮"。这 4 台摄像机的图像信号通过电缆传送到帝国邮政中心的演播室，图像信号在那里经过混合后，通过电视塔被发射出去。柏林奥运会期间，每天用电视播出长达 8h 的比赛实况，共有 16 万多人通过电视观看了奥运会的比赛。那时许多人挤在小小的电视屏幕前，兴奋地观看一场场激动人心的比赛的动人情景，使人们更加确信：电视业是一项大有前途的事业，电视正在成为人们生活中的一员。

1939 年，瑞士的菲普发明了第一台黑白电视投影机。从此以后，电视的发展如日中天，新技术、新效果接踵而至。电视机的数量急剧飙升，形状变得五花八门，功能也越来越全面。电子录像、卫星转播，以及各种新媒体更是倍受人们的青睐。人们在目不暇接的同时，已不知不觉地进入到了传播史的第四个阶段，开启了"电视转播"的新篇章。

2. 与电视相关的几个基本概念

1）扫描

传送电视图像时，将每幅图像分解成很多像素，按照一个一个像素、一行一行的方式顺序传送或接收称为扫描。

当电视摄像管或显像管中的电子束沿水平方向从左到右、从上到下以均匀速度依照顺序一行紧跟一行地扫描或显示图像时，称为逐行扫描。

隔行扫描方式则把一幅图像分成两次扫描，第一次先扫描奇数行，第二次扫描偶数行，每两次扫描组成一幅完整的画面。每一行有正程和逆程，也称为行消隐。

2）场

人们在显示器上看到的影像是逐行扫描显示的结果，而电视因为存在信号带宽的问题，通常以隔行扫描的方式显示，其优点是可以在保证图像清晰度无太大下降和画面无大面积闪烁的前提下，将图像信号带宽减小一半，由此加快了信息传输的速度。电视上的画面是由两条叠加的扫描折线组成的，所以，电视显示出的图像有两个图像区域，每个图像区域称为一场（field），故每一帧被分为两个场，即奇数场和偶数场，也称为上场和下场，如图 1-3 所示。

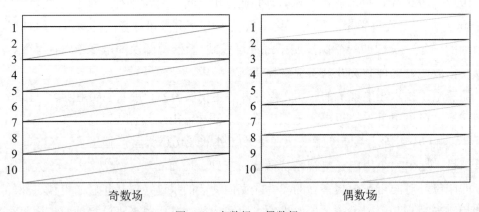

图 1-3　奇数场、偶数场

3）帧及帧速率

从上到下扫描一幅完整的画面，称为一帧（Frame）。每秒钟扫描的帧数称为帧速率（Frame Rate），也称为帧频。帧速率是影片在播放时每秒钟扫描的帧数。例如，PAL 制式电视系统的帧速率为 25f/s。

<div align="center">奇数场 + 偶数场 =1 帧</div>

4）像素比

所谓像素比是指像素的长宽比。对于电视而言，不同制式的像素比是不一样的，在显示器上播放的像素比是 1∶1，而在电视上以 PAL 制式为例，像素比为 1∶1.07，这样才能保证良好的画面效果。一般视频处理软件如 Adobe Premiere Pro CS5 或 Sony Vegas 等软件均提供关于像素比的选项或设定。

1.1.2　电视制式

实现电视的特定方式，称为电视的制式。具体而言，电视制式就是用来实现电视图像信号和伴音信号，或其他信号传输的方法，以及电视图像显示格式所采用的技术标准。根据研究角度的不同，可以划分多种电视制式。比如对于传统的模拟电视而言，可以分为黑白电视制式、彩色电视制式，以及伴音制式等；对于数字电视而言，可分为图像信号、音频信号压缩编码格式（信源编码）、TS 流（Transport Stream）编码格式（信道编码）、数字信号调制格式，以及图像显示格式等制式。对于不同国家和地区，也可以划分多种电视制式。不同的电视制式的区别主要在于其帧频（场频）的不同、分解率的不同、信号带宽以及载频的不同、色彩空间的转换关系不同等。

世界上现行的彩色电视标准有三种：NTSC（National Television System Committee）制、PAL（Phase Alternation Line）制和 SECAM（Sequentiel Couleur A Memoire）制。

1. NTSC 制式

NTSC，即正交平衡调幅制，又简称为 N 制，是由美国国家电视标准委员会（National Television System Committee，NTSC）制定的彩色电视广播标准，属于同时制，帧率为 29.97f/s，扫描线为 25，隔行扫描，画面比例为 4∶3，分辨率为 720×480。这种制式的色度信号调制包括了平衡调制和正交调制两种，解决了彩色与黑白电视广播的兼容问题，但存在相位容易失真、色彩不太稳定的缺点。另外，色彩控制需要通过手动来调节颜色，这也是 NTSC 的最大缺点之一。正交调幅是将两个色差信号 R-Y 和 B-Y 分别调制在频率相同、相位相差 90°的两个彩色负载波上再合成输出，这样在接收机中可根据相位的不同从合成的已调负载波信号中分别取出两个色度信号，因此正交调幅可在一个负载波上互不干扰地传送两个色差信号，而且在接收机中又易于将它们分开。其两大主要分支为 NTSC-US（又名 NTSC-U/C）与 NTSC-J。

2. PAL 制式

PAL 制，即逐行倒相制，1967 年由当时任职于德律风根（Telefunken）公司的德国人 Walter·Bruch 提出，也属于同时制，帧率每秒 25 帧，扫描线 625 行，隔行扫描，画面比例 4∶3，分辨率 720×576。发明 PAL 制的原意是要在兼容原有黑白电视广播格式的情况下加入彩色信号时，为克服 NTSC 制相位敏感造成色彩失真的缺点，在综合

NTSC 制的技术成就基础上研制出来一种改进方案。PAL 采用逐行倒相正交平衡调幅技术方法，对同时传送的两个色差信号中的一个色差信号采用逐行倒相，另一个色差信号进行正交调制方式。英国、中国香港和中国澳门使用的是 PAL-I，中国内地使用的是 PAL-D，新加坡使用的是 PAL B/G 或 D/K。

3. SECAM 制式

SECAM 制，即按顺序传送彩色与存储的制式，代表图像色度的两个信号逐行轮换地对彩色负载波进行调频。1966 年由法国研制成功，属于同时顺序制，帧率每秒 25 帧，扫描线 625 行，隔行扫描，画面比例 4：3，分辨率 720×575。SECAM 制式的特点是不怕干扰，色彩效果好，但兼容性差。有三种形式的 SECAM：SECAM（SECAM-L），用于法国；SECAM-B/G，用于中东，希腊等；SECAM D/K 用于俄罗斯和西欧。

1.1.3 电视信号

电视摄像机是一种广泛使用的视频和图像输入设备，它能将景物、图片等光学信号转变为全电视信号，目前主要有黑白和彩色两种摄像机。

1. 黑白全电视信号

黑白全电视信号主要包括图像信号（视频信号）、复合消隐信号（行消隐信号和场消隐信号）和复合同步信号（行同步信号和场同步信号），如图 1-4 所示。

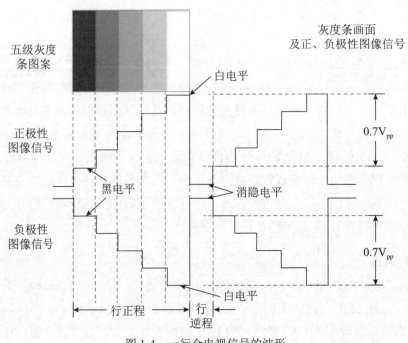

图 1-4　一行全电视信号的波形

为了使三者互不干扰，并且在接收端能够方便可靠地进行分离，黑白全电视信号需按下列方式组成：

1）方式一

图像信号安排在行、场扫描的正程，复合消隐和复合同步信号安排在行、场扫描的逆程。

2）方式二

图像信号位于白色和黑色电平之间，符合消隐信号的电平规定比黑色电平稍黑。

3）方式三

复合同步信号比复合消隐信号具有更黑的电平，即"比黑还黑"。这样复合同步信号与图像信号、消隐信号在幅度上有较大的差别，便于在接收端用简单的限幅器（即同步分离级），从全电视信号中分离出复合同步信号。

2. 彩色全电视信号

通常采用 YUV 彩色空间或 YIQ 彩色空间，其中 Y 为亮度信号，它可以与黑白全电视信号兼容，U 和 V 用到载波频率 ω sc 调制加到亮度 Y 上，再将色度信号 C 和亮度信号 Y 以及同步、消隐等信号混合就最终形成了彩色全电视信号。

亮度信号包含了彩色图像的亮度信息，它与黑白电视机的图像信号一样，能使黑白电视机接收并显示出无彩色的黑白画面；色度信号包含了彩色图像的色调与饱和度等信息，被彩色电视机接收后，与亮度信号一起经过处理后显示出彩色画面。

3. 标准信号及标准彩条信号

标准信号是由彩色信号发生器产生的一种测试信号。标准彩条信号是由 3 个基色、3 个补色、白色和黑色，依亮度递减的顺序排列的 8 条垂直彩带。彩条电压波形是在一周期内用 3 个宽度倍增的理想方波构成的三基色信号。

标准信号是用电的方法产生的模拟彩色摄像机拍摄的光电转换信号，常用于对彩色电视系统的传输特性进行测试和调整，如图 1-5、图 1-6 所示。

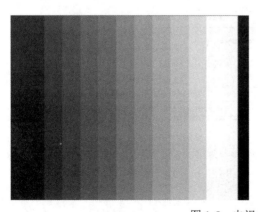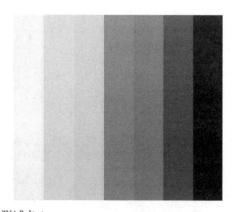

图 1-5　电视色彩测试卡 1

图 1-6　电视色彩测试卡 2

1.2　数字视频概述

1.2.1　视频的数字化

1. 模拟视频

视频信号根据信息构成和传输方式可划分为模拟视频和数字视频。模拟视频是一种用于传输图像和声音且随时间连续变化的电信号，比如 20 世纪七八十年代常见的电视信号和录像机信号就是模拟视频信号。

模拟视频的原理是把光信号转换为电信号，再由电流的变化来表示或者模拟图像，记录其光学特征，然后通过调制 / 解调，将信号传输给接收机，通过电子枪射在荧光屏上，还原成原来的光学图像。比如传统的摄像机所捕获的视频信息即为模拟信号，以电子管作为光电转换器件，把外界的光信号转换为电信号。摄像机前的被拍摄物体的不同亮度对应于不同的亮度值，摄像机电子管中的电流会发生相应的变化，如图 1-7 所示。

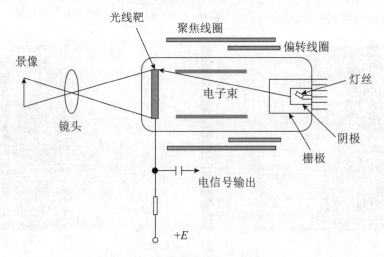

图 1-7　传统摄像管的工作原理

　　模拟视频的特点是以模拟电信号的形式进行记录，存储在磁介质中，并依靠模拟调幅的手段在空间传播。其优点在于技术成熟、价格低、系统可靠性高。缺点则是数据量大、不适宜长期存放、不适宜多次复制。随着时间的推移，录像带上的图像信号强度会逐渐衰弱，造成图像质量下降、色彩失真等现象。

　　为了克服数字视频的种种不足，数字化手段介入其中，并以更优良的性能与便捷的操作成为信息社会的主流产品。

2. 模拟视频的数字化

　　模拟视频的数字化就是将视频信号经过视频采集卡进行模/数转换和色彩模型转换生成的可以存储在数字载体中的视频文件。这个概念是建立在以模拟信号为主的时代，如今，各种数字摄像摄影设备已经进入到全数字化阶段，不再需要经过模/数信息的转换了。但仍有一部分摄像机需要通过磁带进行录制，因此从磁带到磁盘的过程便可以视为模拟视频的数字化。有过采集经验的人都知道，当把磁带中的视频数据转存到计算机的硬盘时，数据量十分庞大，不利于视频的再编辑与传输。于是，如何对源数据进行合理压缩便成为了数字化的关键问题所在。

　　与音频、图像数字化的过程类似，模拟视频的数字化也需要通过计算机系统完成三个过程：采样、量化和编码。

　　1）采样

　　（1）色彩模型的转换。

　　视频信号采样时，通常需要进行 RGB 与 YUV 色彩模型之间的转换。可以采用下面的公式进行转换：

$$Y \text{ 亮度信号：} Y=0.30R+0.59G+0.11B$$
$$U \text{ 色差信号（Cb）：} U=0.877（R-Y）$$
$$V \text{ 色差信号（Cr）：} V=0.493（B-Y）$$

其中，RGB 的取值范围为 [0，255] 之间的任意整数；所得的 Y、Cb、Cr 的取值范围也为 [0，255] 之间的任意整数。

　　（2）采样格式。

　　对彩色电视图像进行采样时，有两种采样方法：一种是使用相同的采样频率对图像的亮度信号和色差信号进行采样，另一种是对亮度信号和色差信号分别采用不同的采样频率进行采样。如果对色差信号使用的采样频率比对亮度信号使用的采样频率低，这样的采样就称为图像子采样。这种采样方式是依据人的视觉系统特性，即人眼对亮度信息比色度信息更敏感，以及人眼对于图像中的细节的分辨能力有限而进行设计的。用 Y∶Cb∶Cr 来表示 YUV 三分量的采样比例，则数字视频的子采样格式有如下 4 种，如表 1-1 所示，具体形式如图 1-8 所示：

　　采样格式一：Y∶Cb∶Cr=4∶4∶4

　　这种采样格式指在每条扫描线上每 4 个连续的取样点取 4 个亮度 Y 样本、4 个红色

差 Cr 样本和 4 个蓝色差 Cb 样本，相当于每个像素包含 3 个样本。即对每个采样点，亮度 Y、色差 U 和 V 各取一个样本，也就是每个像素用 3 个样本表示。

采样格式二：Y：Cb：Cr=4：2：2

这种方式是在每 4 个连续的采样点上，取 4 个亮度 Y 的样本值，而色差 U、V 分别取其第一点和第三点的样本值，共 8 个样本，平均每个像素用 2 个样本表示。这种方式能给信号的转换留有一定余量，效果更好一些。

采样格式三：Y：Cb：Cr=4：1：1

这种方式是在每 4 个连续的采样点上，取 4 个亮度 Y 的样本值，而色差 U、V 分别取其第一点的样本值，共 6 个样本，每个像素用 1.5 个样本表示。显然这种方式的采样比例与全电视信号中的亮度、色度的带宽比例相同，数据量较小。

采样格式四：Y：Cb：Cr=4：2：0

这种采样格式是指在水平和垂直方向上每 2 个连续的采样点上取 2 个亮度 Y 样本、1 个红色差 Cr 样本和 1 个蓝色差 Cb 样本，平均每个像素用 1.5 个样本表示。

表 1-1 视频的子采样格式

4：4：4	每 4 个连续的采样点取 4 个 Y 样本，4 个红色差 Cr 和 4 个蓝色差 Cb
4：2：2	每 4 个连续的采样点取 4 个 Y 样本，2 个红色差 Cr 和 2 个蓝色差 Cb
4：1：1	每 4 个连续的采样点取 4 个 Y 样本，1 个红色差 Cr 和 1 个蓝色差 Cb
4：2：0	在水平和垂直取 2 个 Y 样本，1 个红色差 Cr 和 1 个蓝色差 Cb

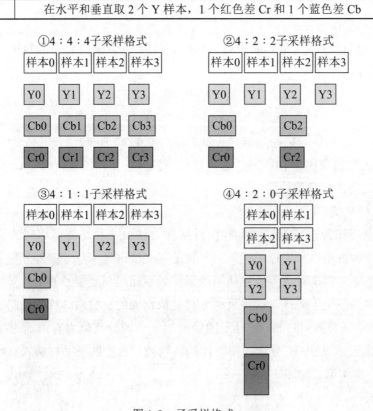

图 1-8 子采样格式

（3）采样频率。

对 PAL 制和 SECAM 制彩色电视的采样为每一条扫描行采样 864 个样本，有效样本数 720 个。采样频率为

$$f_S=625\times25\times N=15625\times N=13.5\text{ MHz}，N=864（N 为每一扫描行上的采样数目）$$

对 NTSC 制彩色电视的采样为每一条扫描行采样 858 个样本，有效样本数 720 个。采样频率为

$$f_S=525\times29.97\times N=15734\times N=13.5\text{ MHz}，N=858（N 为每一扫描行上的采样数目）$$

2）量化

抽样把模拟信号变成了时间上离散的脉冲信号，但脉冲的幅度仍然是模拟的，还必须进行离散化处理，才能最终用数码来表示。这就要对幅值进行舍零取整的处理，此过程称为量化。量化有两种方式：

（1）取整时只舍不入，即 0～1V 间所有输入电压都输出 0V，1～2V 间所有输入电压都输出 1V 等。采用这种量化方式，输入电压总是大于输出电压，因此产生的量化误差总是正的，最大量化误差等于两个相邻量化级的间隔 Δ。

（2）量化方式在取整时有舍有入，即 0～0.5V 间的输入电压都输出 0V，0.5～1.5V 间的输出电压都输出 1V 等。采用这种量化方式量化误差有正有负，量化误差的绝对值最大为 $\Delta/2$。因此，采用有舍有入法进行量化，误差较小。

实际信号可以看成量化输出信号与量化误差之和，因此只用量化输出信号来代替原信号就会有失真。最小量化间隔越小，失真就越小。最小量化间隔越小，用来表示一定幅度的模拟信号时所需要的量化级数就越多，因此处理和传输就越复杂。所以，量化既要尽量减少量化级数，又要使量化失真看不出来。

3）压缩与编码

抽样、量化后的信号还不是数字信号，需要把它转换成数字编码脉冲，这一过程称为编码。最简单的编码方式是二进制编码。具体来说，就是用 n 比特二进制码来表示已经量化了的样值，每个二进制数对应一个量化值，然后把它们排列，得到由二值脉冲组成的数字信息流。编码过程在接收端，可以按所收到的信息重新组成原来的样值，再经过低通滤波器恢复原信号。用这样方式组成的脉冲串的频率等于抽样频率与量化比特数之积，称为所传输数字信号的数码率。显然，抽样频率越高，量化比特数越大，数码率就越高，所需要的传输带宽就越宽。编码的过程中一定要进行适当压缩，根据信息中空间域与时间域方面的冗余可以进行信息的去除与精简。

1.2.2　数字视频及其传输制式

1. 数字视频

数字视频，主要可从两种途径获取：一是将模拟视频数字化以后得到的数字视频；

二是由数字摄录设备直接获得或由计算机软件生成的数字视频。数字视频通过对图像的每个点采用二进制编码，能够实现对图像中任意细节的修改。与模拟视频相比，数字视频的优点是：

（1）抗干扰能力强，可实现远程传输，无噪声积累；

（2）便于存储、处理、交换，可无限复制；

（3）安全性高，便于加密处理；

（4）设备集成度高、便于携带；

（5）可扩展性强，与其他数字平台无缝连接。

此外，数字视频也存在不少问题，如处理速度慢、数据量大等。

2. 数字视频传输制式

与一般电视广播传输相比，数字视频同样有三种传输媒体：卫星传输、有线传输和地面开路传输。前两种传输媒体所关联的数字视频的信道编码和高频调制方式在技术上已经成熟，无论 SDTV 还是 HDTV，各国有基本一致的认同标准。而地面开路广播信道是条件最复杂多变的，各国对它的性能考虑的侧重点也不同，所以开发出的制式有较大差异。目前，已开通的数字电视制式有三种：ATSC、DVB、ISDB，它们的重要区别在于地面广播。

至于数字电视的有线传输，可以通过两种网络媒体进行。它既可以在数字（光纤）网上传输，也可以在模拟（HFC）网上传输。由于数字传输信道对任何数字信号都是透明的，所以经压缩后的数字电视信号只要传输速率和码型与接口匹配，就可以使用数字光纤网进行远距离传输。目前，这种数字信道常用的有两种标准：准同步系列（Plesionchronous Digital Hierarchy，PDH）方式和同步系列（Synchronous Digital Hierarchy，SDH）方式。

1）ATSC

ATSC 的英文全称是 Advanced Television Systems Committee（美国高级电视业务顾问委员会）。该委员会于 1995 年 9 月 15 日正式通过 ATSC 数字电视美国国家标准。该标准由一个提供背景信息的总体文件、HDTV 系统概况及附录组成。整个文件及其附录提供了系统各部分的参数规定。ATSC 标准规定了一个在 6MHz 带宽的信道中传输高质量的视频、音频和辅助数据的系统。这个系统能在 6MHz 的地面广播信道中可靠地传输约 19Mb/s 的数字信息，并能在 6MHz 的电缆电视信道中可靠地传输 38Mb/s 的数字信息。这就意味着，把一个信息量为常规电视 5 倍的视频源所需的码率减少到原来的 1/50 或更低。尽管这一标准中的射频/传输子系统是应用于广播和有线电视的，但视频、音频和业务复用/传送子系统也可以用于其他系统。ATSC 制信源编码采用 MPEG-2 视频压缩和 AC-3 音频压缩；信道编码采用 VSB 调制，提供了两种模式：地面广播模式（8VSB）和高数据率模式（16VSB）。

1997 年 2 月，ATSC 组成了一个卫星传送专家小组来制定通过卫星传送 ATSC 数字

视频标准（传输、视频、音频和数据）必要的参数。尽管 ATSC 已经确定了 DTV 地面传送 FEC 编码的 8VSB 调制的方法，但由于地面和卫星传送环境有许多不同，这个方案将完全不适用于卫星传送。

ATSC 标准中定义了数字视频通过卫星进行数据传送时的调制和编码标准。这些数据是包括视频、音频、数据、多媒体和其他数字形式在内的节目素材的集合。这个标准规定了带纠错数据传输信号的映射和产生，特别是确定了适合于卫星传送的数据载波的正交相移调制（QPSK）、8 相相移调制（8PSK）和 16 正交幅度调制（16QAM）的方法。

2）DVB

DVB，即数字视频广播 Digital Video Broadcasting 的缩写，是由 DVB 项目维护的一系列国际承认的数字电视公开标准。DVB 项目是一个由 300 多个成员组成的工业组织，它是由欧洲电信标准化组织（European Telecommunications Standards Institute，ETSI）、欧洲电子标准化组织（European Committee for Electrotechnical Standardization，CENELEC）和欧洲广播联盟（European Broadcasting Union，EBU）联合组成的联合专家组（Joint Technical Committee，JTC）发起的。

1993 年，欧洲成立了国际数字视频广播组织（DVB 组织）。DVB 组织决定新的技术必须是建立在 MPEG-2 压缩算法上的数字技术，且以市场为导向的数字技术。DVB 的宗旨是要设计一个通用的数字电视系统，在此系统内的各种传输方式之间的转换采用最简单的方式，尽可能地增加通用性。DVB 标准提供了一套完整的、适用于不同媒介的数字电视系统规范。DVB 数字广播传输系统利用了包括卫星、有线、地面、SMATV、MNDSD 在内的所有通用电视广播传输媒体，它们分别对应的 DVB 标准为 DVB-S、DVB-C、DVB-T、DVB-SMATV、DVB-MS 和 DVB-MC。

（1）DVB-S。

目前，世界上数字卫星广播的制式大致分为两种：一种是欧洲提出的 DVB-S 方式，另一种是美国通用仪器公司开发的 Digicipher 方式。两种方式互不兼容，它们之间的差别主要在于数字信号的信道编码上，而信源编码均采用了 MPEG-2 的压缩方式。现在，采用 DVB-S 方式的国家与公司较多。

理论分析和计算机模拟表明，在高斯白噪声信道中，外码用 R-S 码，内码用卷积码，并用维特比译码，能够获得很大的编码增益，特别适合于卫星信道。

（2）DVB-C。

欧洲的电缆电视系统 DVB-C 采用与卫星相同的"核"，即 MPEG-2 压缩编码的传输流。由于传输媒介采用的是同轴线，与卫星传输相比外界干扰小、信号强度高，所以调制系统是以正交幅度调制（QAM）而不是以 QPSK 为基础的，而且不需要内码正向误码校正。对于较高水平的系统而言，如 128QAM 和 256QAM 也是可行的。但对于 QAM 调制而言，传输信息量越高，抗干扰能力就越低。它们的使用取决于有线网络的容量是否能应付降低了的解码余量。

（3）DVB-T。

DVB-T 是用于数字视频信号的地面广播的系统规范。1995 年 12 月，DVB 指导委员会批准了 DVB-T。MPEG-2 音频和视频编码构成了 DVB-T 的有效载荷。

3）ISDB

在 HDTV 广播方面，日本是最先投入大量人力、财力进行开发研制的国家，但是由于采用的是模拟制式，带宽过大，只能在卫星信道传输，故未被世界认可。随着美国数字 HDTV 的问世，日本不得不考虑转向数字方式。尽管日本地面电视信道标准与美国相同，但出于商业竞争，且日本频谱资源极度紧张，还要兼顾移动通信等其他业务的频谱需求，所以必须要寻找频谱效率更高的传输方法。ISDB（Integrated Service Digital Broadcasting）是日本的 DIBEG（Digital Broadcasting Experts Group，数字广播专家组）制定的数字广播系统标准，日本数字电视首先考虑的是卫星信道，采用 QPSK 调制，并在 1999 年发布了数字电视的标准——ISDB。它利用一种已经标准化的复用方案在一个普通的传输信道上发送各种不同种类的信号，同时已经复用的信号也可以通过各种不同的传输信道发送出去。ISDB 具有柔软性、扩展性、共通性等特点，可以灵活地集成和发送多节目的电视和其他数据业务。

4）三种制式比较

像模拟彩色电视制式三分天下一样，目前已开播的三种地面数字电视制式的使用情况如下。采用欧洲 DVB 标准的成员已经达到 265 个（来自 35 个国家和地区），主要集中在欧洲。目前，美国数字电视传输标准 ATSC 成员有 30 余个，其中有美国国内成员 20 个，以及来自阿根廷、法国、韩国等 7 个国家的成员 10 个。日本的数字电视传输标准 ISDB 筹划指导委员会目前拥有委员 17 个，其他成员 23 个，均为日本国内的电子公司和广播机构。

这三种地面数字电视制式究竟孰优孰劣亦众说纷纭，又都似有凭有据。不同政府、不同专家组研究考虑问题的侧重点不尽相同。例如，北美广电人士认为，移动接收不是考虑的主要内容，且测试方法、比较判据等尚有争议，所得到的考察结果固然会有出入，甚至同一个考察组也可以得出相反的结论。表 1-2 为新加坡 1999 年 DTV 技术委员对三个标准的评价结果。

表 1-2　国际三大数字电视标准性能对比

项目	判据	名词		
		ATSC	DVB	ISDB
传输信号的特性	信号的健壮性； 抵御电气干扰的能力、有效的覆盖区域、传输信号的有效性、利用室内天线的可接收性、邻近频道的性能、同频道的性能	1	3	2
	对各种失真的恢复能力； 对多径效应失真的恢复能力、移动接收、便携式接收	3	2	1
	单频率网络	3	1	1

项目	判据		名词		
			ATSC	DVB	ISDB
DTV 设备的可利用性	节目制作、节目分配、节目后期制作、传输、接收、测试和测量	SDTV	2	1	3
		8MHz 环境的 HDTV	3	1	2
		6MHz 环境的 HDTV	1	3	2
		5.1 声道的声音	1	1	3
实施的费用	消费者、节目制作、资金、互操作性		2	1	3
各种应用	移动电视 / 便携式电视、HDTV、5.1 声道的声音；隐藏字幕 / 副标题、按次付费（PPV）电视 / 点播电视（VOD）、多语种传输、条件接收 / 家长加锁（Parental Lock）、交互式电视 / 电子节目指南（EPG）、家庭服务器 Internet 网 / 电子函件 / 万维网		2	1	2
互操作性	有线电视网络、电信网络、公用无线电视（MATV）系统、现存消费者设备的使用、卫星接收		2	1	3
今后发展的潜力	标准的今后发展、工业界的新发展		3	1	2
频谱利用率	"禁用频道" / 邻近频道的使用、多重节目进行频道带宽的共享、保护比率（Protection Ratio）		3	2	1
可伸缩性	DTV 系统中的开放式结构、消费者的机顶盒		2	1	3
安全性	加密、开放式标准		2	1	3

1.2.3　数字视频编辑术语

1. 视觉暂留现象

视觉暂留现象即视觉暂停现象（Persistence of vision，Visual staying phenomenon，duration of vision），又称"余晖效应"，1824 年由英国伦敦大学教授皮特·马克·罗葛特在他的研究报告《移动物体的视觉暂留现象》中最先提出。

人眼在观察景物时，光信号传入大脑神经，需经过一段短暂的时间，光的作用结束后，视觉形象并不立即消失，这种残留的视觉称"后像"，视觉的这一现象则称为"视觉暂留"。根据人眼的"视觉暂留"，当两幅图像序列之间的时间小于 0.04s 便可以形成连动的画面，而这个时间间隔 0.04s 是十分微小、不易被察觉到的。因此，连续快速运动的图像序列就可以使人感觉到观看的是视频，这也是最早动画和电影被发明的原理。

2. 帧与帧速率

在视频中，一个完全静止的画面称为一帧（Frame）。每秒钟扫描的帧数称为帧速率（Frame Rate），也称为帧频。帧速率是影片在播放时每秒钟扫描的帧数。例如，PAL 制式电视系统的帧速率为 25f/s（每秒钟由 25 帧画面组成）。

3. 关键帧

在视频中，最有代表性、决定性的动作画面就称为关键帧（Key Frame），如图 1-9 所示。

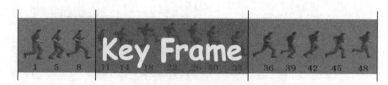

图 1-9 关键帧

1.2.4 数字视频格式

1. AVI

AVI 是音频、视频交错（Audio Video Interleaved）的英文缩写，它是 Microsoft 公司开发的一种符合 RIFF（Resource Interchange File Format，资源交换文件格式）文件规范的数字音频与视频文件格式，原先用于 Microsoft Video for Windows（VFW）环境，现在已被 Windows、Linux、OS/2 等多数操作系统直接支持。

AVI 格式允许视频和音频交错在一起同步播放，支持 256 色和 RLE 压缩。但 AVI 文件并未限定压缩标准，因此，AVI 文件格式只是作为控制界面上的标准，不具有兼容性。用不同压缩算法生成的 AVI 文件，必须使用相应的解压缩算法才能播放出来。

AVI 文件目前主要应用于多媒体光盘，用来保存电影、电视等各种影像信息，有时也出现在 Internet 上，供用户下载、欣赏影片的精彩片段。

2. MPEG

MPEG 的全名为 Moving Pictures Experts Group/Motion Pictures Experts Group，即动态图像专家组。它采用有损压缩方法减少运动图像中的冗余信息，已被几乎所有的计算机平台共同支持。MPEG 标准包括 MPEG 视频、MPEG 音频和 MPEG 系统（视频、音频同步）3 个部分，MP3 音频文件就是 MPEG 音频的一个典型应用。而常见的 VCD 则属于 MPEG-1 编码，SVCD 和 DVD 都属于 MPEG-2 编码。网络流行格式中，DivX 编码文件和 XVID 文件属于 MPEG-4 编码。MPEG 压缩标准是针对运动图像而设计的，它主要采用两个基本压缩技术：运动补偿技术（预测编码）实现时间上的压缩；变换域（离散余弦变换，DCT）压缩技术实现空间上的压缩。MPEG 的平均压缩比为 50∶1，最高可达 200∶1，压缩效率非常高，同时图像和音响的质量也非常好，并且有统一的标准格式，兼容性相当好。

3.RM、RMVB

Real Networks 公司制定的音频视频压缩规范，主要包含 RealAudio、RealVideo

和 RealFlash 三部分。网络上常见的视频格式通常为 Real Media，它的特点是文件小，但画质仍能保持得相对良好，适合用于在线播放。用户可以使用 RealPlayer 或 RealOne Player 对符合 RealMedia 技术规范的网络音频 / 视频资源进行实况转播，并且 RealMedia 还可以根据不同的网络传输速率制定不同的压缩比率，从而实现在低速率的网络上进行影像数据的实时传送和播放。

这种格式的另一个特点是用户使用 RealPlayer 或 RealOne Player 播放器可以在不下载音频 / 视频内容的条件下实现在线播放。除此之外，RM 作为目前主流网络视频格式，它还可以通过其 Real Server 服务器将其他格式的视频转换成 RM 视频，并由 Real Server 服务器负责对外发布和播放。

所谓 RMVB 格式，是在流媒体的 RM 影片格式上升级延伸而来的。VB 即 VBR，是 Variable Bit Rate（可改变的比特率）的英文缩写。我们在播放以往常见的 RM 格式电影时，可以在播放器左下角看到 225Kbps 字样，这就是"比特率"。影片的静止画面和运动画面对压缩采样率的要求是不同的，如果始终保持固定的比特率，会对影片的传输带宽造成浪费。

4. ASF

ASF 的全名为 Advanced Streaming Format 即高级串流格式，是微软公司为 Windows 98 开发的串流多媒体文件格式，如图 1-10 所示。ASF 是微软公司 Windows Media 的核心，这是一种包含音频、视频、图像以及控制命令脚本的数据格式。这个词汇当前可和 WMA 及 WMV 互换使用。

图 1-10　ASF

ASF 是一个开放标准，它能依靠多种协议在多种网络环境下支持数据的传送。同 JPG、MPG 文件一样，ASF 文件也是一种文件类型，但它是专为在 IP 网上传送有同步关系的多媒体数据而设计的，所以 ASF 格式的信息特别适合在 IP 网上传输。ASF 文件的内容既可以是普通文件，也可以是一个由编码设备实时生成的连续的数据流，所以 ASF 既可以传送人们事先录制好的节目，也可以传送实时产生的节目。

5. WMV

WMV 是微软推出的一种流媒体格式，它是在"同门"的 ASF 格式升级延伸而来的。在同等视频质量下，WMV 格式的体积非常小，因此很适合在网上播放和传输。WMV 格式的主要优点包括：本地或网络回放、可扩充的媒体类型、部件下载、可伸缩的媒体类型、流的优先级化、多语言支持、环境独立性、丰富的流间关系及扩展性等。

6. DivX、XviD

DivX 是一种将影片的音频由 MP3 来压缩、视频由 MPEG-4 技术来压缩的数字多媒

体压缩格式。DivX 是由 DivXNetworks 公司发明的。DivX 配置 CPU 的要求是 300MHz 以上、内存 64MB 以上、8MB 以上显存的显卡。DivX 视频编码技术是为了打破微软 ASF 协定的种种束缚，由 Microsoft mpcg4 v3 修改而来的、使用 MPEG-4 压缩算法的编码技术。

XviD 是一个开放源代码的 MPEG-4 视频编解码器，它是基于 OpenDivX 编写而成的。XviD 是由一群原 OpenDivX 义务开发者在 OpenDivX 于 2001 年 7 月停止开发后自行开发的。XviD 支持多种编码模式，量化（Quantization）方式和范围控制、运动侦测（Motion Search）和曲线平衡分配（Curve）等众多编码技术，对用户来说功能十分强大。XviD 的主要竞争对手是 DivX。XviD 采用开放源代码的方式，而 DivX 则只有免费（不是自由）的版本和商用版本可供选用。

7. MOV

MOV 是由 QuickTime 视频文件程序播放的相应视频文件格式，如图 1-11 所示。除了播放 MOV 外，QuickTime 还支持 MP3、MIDI 的播放，并且可以收听 / 收看网络播放，支持 HTTP、RTP 和 RTSP 标准。该软件还支持主要的图像格式，比如 JPEG、BMP、PICT、PNG 和 GIF。该软件的其他特性还有：支持数字视频文件，包括 MiniDV、DVCPro、 DVCam、AVI、AVR、MPEG-1、OpenDML 以及 Macromedia Flash 等。

图 1-11　MOV 视频

QuickTime 文件格式支持 25 位彩色，支持领先的集成压缩技术，提供 150 多种视频效果，并配有提供了 200 多种 MIDI 兼容音响和设备的声音装置。它无论是在本地播放还是作为视频流格式在网上传播，都是一种优良的视频编码格式。

1.3　数字视频剪辑

1.3.1　非线性编辑与线性编辑

1. 非线性编辑概述

1）线性编辑

电视制作中，传统的编辑方法通过一对一或者二对一的台式编辑机将母带上的素材剪接成第 2 版的剪辑带，这中间完成的出入点设置、转场等都是模拟信号转模拟信号，由于一旦转换完成就记录成为了磁迹，所以无法随意修改。如果需要中间插入新的素材或改变某个镜头的长度，后面的所有内容就必须重新录制。这种以时间绝对顺序进行编辑方法称为线性编辑。

（1）物理编辑阶段。

最早的剪辑是一个物理行为，即"剪刀＋浆糊"的过程，可以将其称为"物理编辑阶段"。电影《天堂电影》中就将这一过程十分详细地在故事情节中展现了出来，如图1-12所示。1956年美国加州安培（AMPEX）公司研制世界第一台实用的磁带录像机（VR-1型，带宽2英寸，双声迹），并正式用于电视节目播出。这种录像机需要用放大镜对磁带上的磁迹进行定位，然后用切刀在标明画面界限的磁迹上进行剪切，再把两段录像带粘接起来完成镜头的组接，制作过节目的磁带被剪断，受到永久的损伤，以后不能再用。

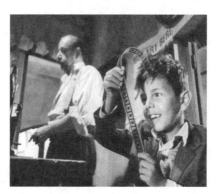

图1-12　《天堂电影院》中为电影胶片进行物理编辑的片段

（2）电子编辑阶段。

电子编辑在英语称"electronic editing"（e-diting），在法语称"montage élctronique"。电子编辑的概念是在20世纪60年代初期形成的，最先用于电视片的制作，后来逐步推广到音像资料的制作和其他出版领域。电影是法国人在19世纪末的发明，预先把素材拍摄于胶片，用"montage"（蒙太奇）表示后期制作的剪辑和组合，英语在影视片制作过程中使用的"editing"相当于法语的"montage"。西方专业辞书的有关条目对"电子编辑"的解释大都与电影、电视、音像资料的编辑工作有关。例如《麦克米伦信息技术词典》1985年第2版的解释是"电子编辑"指"录像工作中在录像带上插入节目要素或加以组合，无须用物理手段剪切磁带"。

1963年，安培公司推出名为"Editec"（"编技"）的电子编辑器（Electronic Editor），用电子控制的方法使用快进和快速倒带功能在磁带上寻找编辑点，入点和出点都用听得见的声音标示，把依照创作要求选用的素材按顺序转录到另外一盘磁带上，再配上对白和音乐效果使之成为一个完整的节目。采用这种转录方法不必剪断录像带就能进行画面编辑和加工，并且可以预览编辑的效果，感到满意后再用母带制成播出带播出。这是电视制作电子编辑阶段的开始，由于磁带是依顺序记录视频信号的，编辑和录制节目只能依顺序进行，所以称为线性编辑。基于光盘、可以随机存取的模拟信号非线性编辑系统始于20世纪80年代中期，80年代末期以后逐渐为数字化视音频信号非线性编辑系统所取代。

（3）时码编辑阶段。

1967 年，美国电子工程公司研制了时码编辑器，应用预卷功能，能够较为准确地进行视频剪辑。但是因多次复制造成磁带上信号的损失却是无法彻底避免的。

2）非线性编辑

通过视音频采集卡将磁带上的视音频模拟信号转换成数字信号并存储于高速硬盘中，然后经由软件编辑加工进而制作特技合成，可以直接以数字电视的形式播出，也可以再次通过视频卡输出到录像带上，记录成模拟信号。这种以时间相对顺序进行编辑的方式称为非线性编辑。

非线性编辑的素材或其中的一部分可以随时被观看、修改或编辑。非线性编辑有如下特点：

（1）在计算机技术的支持下，充分运用数字处理技术的研究成果，以低成本、高效率、高质量、效果变换无穷的姿态进入了广播电视领域，对传统的线性编辑工艺造成了极大冲击。

（2）所谓非线性，即能随机访问任意素材，不受素材存放时间的限制，且有一套非线性编辑系统可以实现线性编辑设备几乎所有的功能，即以计算机为平台配合专用图像卡、视频卡、声卡、某些专用卡（如字幕卡、特技卡等）和高速硬盘（SCSI），以软件为控制中心来制作电视节目。

（3）其制作过程：首先把来自录像机和其他信号源的音、视频信号经过视频卡、声卡进行采集和模 / 数（A/D）转换，并利用硬件如压缩卡实时压缩，将压缩后的数据流存储到高速硬盘中。接着，利用编辑软件对素材进行加工，做出成片。最后高速硬盘将数据流送到相应板卡进行数字解压及 D/A 转换，还原成模拟音、视频信号录入磁带。

2. 视频编辑的过程与方法

视频的编辑，即对视频及音频素材进行随机快捷地存取、修改，改变视频素材的时间顺序、长短并合成新的剪辑。视频剪辑一般分为以下三个步骤。

（1）导入素材。

（2）视、音频编辑和特技制作。

（3）节目合成与输出。在视、音频轨道中编辑素材片段、制作特技、叠加字幕，并在预演、修改满意后，利用剪辑合并文件、转场、特效、重复和叠加的信息，从而生成新的文件。再根据不同的要求，输出如 VCD、DVD 等不同形式的成品。

3. 数字视频处理

数字视频处理是指创建一个编辑的过程平台，将数字化的视频素材用拖曳的方式放入过程平台。这个平台可自由地设定视频展开的信息，可逐帧展开，也可逐秒展开，间隔可以选择。调用编辑软件提供的各种手段，对各种素材进行剪辑、重排和衔接、添加各种特殊效果、二维或三维特效画像，叠加中英文字幕、动画等。这些过程的各种参数

可反复任意调整，使用户便于对过程的控制和对最终效果的把握。

确定了最终效果后，用视频编辑软件生成最终视频文件，即生成连续的视频影像。生成影片的过程是计算机计算的过程，这是一项耗时的工作。对于像切换、拼接过渡这样简单的编辑也许不需太多的计算，但是，对于大多数复杂效果（如特技、叠加等）需计算机逐帧渲染处理，并对所设定的清晰度和图像品质建立完整帧，所以比较费时。由此看来，性能优异的计算机对于生成影片的效率就显得尤为重要了。

1.3.2　数字视频的获取

数字视频的来源主要有 3 种：一种是利用计算机生成的动画，如把 SWF 或 GIF 动画格式转换成 AVI 等视频格式；另一种是把静态图像或图形文件序列组合成视频文件序列；最后一种，也是最主要的一种是通过视频采集卡把模拟视频转换成数字视频，并按数字视频文件的格式保存下来。

从硬件平台的角度分析，数字视频的获取需要 3 个部分的配合：①提供模拟视频输出的设备；②可以对模拟视频信号进行采集的设备；③接收和记录编码后的数字视频数据的设备，如图 1-13 所示。

图 1-13　数字视频系统

1. 从光盘获取

这种视频获取方式比较大众，且较多见，视频信息都可以被保存至 CD、VCD、DVD 或者 BlueRay 等光盘上，用户可以利用光驱读取设备随时获取光盘上的视频信息。

2. 从数字摄像机获取

将图像信号数字化后存储，这在专业级、广播级的摄录像系统上已应用了相当长时

间。但是，它需要付出高昂的代价，因为相应设备的价格很高，一般单位和家庭无法承受。随着数字视频（Digital Video，DV）的标准被国际上 55 个大电子制造公司统一，数字视频以不太高的价格进入消费领域，数字摄像机也应运而生，如图 1-14 所示。

<div align="center">图 1-14　数字摄像机</div>

1）数字摄像机的类型

家用级数字摄像机有 MD 摄像机、数字 8mm 摄像机、Mini DV 摄像机之分。MD 摄像机是将信号记录于 MD 光盘上，这种 MD 盘与 MD 随身听所用 MD 盘原理、尺寸相同，但能连续拍摄的时间较短。

数字 8mm 摄像机是使用 hi8 录像带记录信息的数字摄像机，数字 8mm 摄像机和 Mini DV 摄像机不仅都使用录像带，而且处于同一质量档次，最高拍摄清晰度都能达到 500 线水平清晰度以上，外观也非常相似，而数字 8mm 摄像机所用的录像带价格更低。

Mini DV 数字摄像机的生产厂家更多，品种型号玲琅满目，有更多的选择余地，性价比相对较高，体积更小，重量更轻（最轻的 Mini DV 摄像机的重量不足 400g）。

2）数字摄像机的特点

数字摄像机是将通过 CCD 转换光信号得到的图像电信号和通过话筒得到的音频电信号，进行模 / 数转换并压缩处理后送给磁头转换进而记录信息的，即以信号数字处理为最大特征。就是数字化这一特征，使它与以往许多家庭广为采用的模拟摄像机相比具有许多优势。

（1）记录画面质量高。

视频图像清晰程度最基本、最直观的量度是水平清晰度。水平清晰度的线数越多，意味着图像清晰程度越高。由数字摄像机所摄并播放在电视机屏幕上的图像，比人们以往普遍采用的模拟、非广播级摄像机所摄的图像清晰度要高得多。实际上它可与广播级模拟摄像机所摄图像质量媲美。目前数字摄像机记录画面的水平清晰度高达 500 线以上（最高 520 线），与早几年广播级的摄像机清晰度水平相当，而家用模拟摄像机记录画面的水平清晰度最高只为 430 线，还有许多只有 250 线。

（2）记录声音达 CD 水准。

DV 摄像机采用两种脉冲调制（PCM）记录方式，一种是取样频率为 48kHz，16bit 量化的双声道立体方式，提供相当于 CD 质量的伴音；另一种是取样频率为 32kHz，12bit 量化的 4 声道方式。因此，声音品质得到了极大的保证。

（3）信噪比高。

播放录像时在电视画面上出现的雪花斑点即为视频噪声。DV 所记录播放的视频噪声比很高，用模拟录像带播放时出现的图像上下颤抖的现象，在数字方式拍摄记录的存储介质上不会出现。

（4）可拍摄数字照片。

数字摄像机也可像数码相机那样进行数字照相。Mini DV 摄像机上有照片拍摄（Photo Shot）模式，一旦启用它就能够"冻结""凝固"一幅幅画面。尽管模拟摄像机有的也能这样做，但用 Mini DV 摄像机所摄"照片"影像特别清晰，它们不仅可通过电视屏幕显示观看，而且可直接输入计算机进行处理。

（5）与计算机进行信息交换。

如果将数字摄像机的接口卡与 PC 相连接，使其以数字形式记录的图像信号输入计算机硬盘，则可以方便地进行后期编辑和多种特技处理。这使得数字摄像机成为多媒体的最佳活动采集源、输入源，而且在这一过程中无须进行转换与压缩，因此图像几乎没有质量损失和信号丢失，从而便于人们构建数字化的视频编辑系统。

3. 模拟视频的采集

视频采集过程如下。

1）视频设备的准备

摄像机、录像机等设备都带有复合视频输出端口，有的带有分量视频输出端口。由于视频采集卡提供复合视频输入和分量视频输入口，因此只要具有复合视频输出或 S-Video 输出端口的设备都可以为视频采集卡提供视频信号源，把这些输出端口与采集卡相应的视频输入端口相连就可以实现信号的连接。

视频的质量在很大程度上取决于模拟视频信号源的质量及视频采集卡的性能，应根据不同的模拟视频信号源分别选择相应的设备。

2）视频设备与计算机的连接

准备好了模拟视频信号源及其相应的设备，剩下的工作就是把模拟视频设备与计算机上的视频采集卡相连接。模拟设备与视频采集卡的连接包括模拟设备视频输出端口与采集卡视频输入端口的连接，以及模拟设备的音频输出端口与视频采集卡音频输入端口的连接。

如果采集卡只具有视频输入端口而没有伴音输入端口，要同步采集模拟信号中的伴音，则必须使用带声卡的计算机，通过声卡来采集同步伴音。

视频采集卡有两种视频输入接口，要注意它们之间的区别。一种是具有标准复合视频输入接口 RCA（也称 AV 接口），标准视频信号在输出时要进行编码，将信号压缩后输出，接收时还要进行解码，这样会损失一些信号。还有一种是 S 视频输入接口（S-Video）。由于 S 视频信号不需要进行编码、解码，所以没有信号损失，因此使用 S-Video 接口可以获取更好的图像质量。

3）视频数据的采集

视频设备与计算机连接好后，可以进行视频数据的采集，其过程主要包括如下几个步骤：

（1）启动采集程序，设置采集参数（如设置信号源、存放文件格式、存放路径等）。

（2）启动信号源，然后进行采集。

（3）播放采集的数据，如果丢帧严重可修改采集参数或进一步优化采集环境，然后重新采集。

（4）由于信号源是不间断地送往采集卡的视频输入端口的，所以，可根据需要对采集的原始数据进行简单的编辑。如剪切掉起始和结尾处无用的视频序列、剪切掉中间部分无用的视频序列等，从而减少数据所占的硬盘空间。

1.3.3 数字视频采集设备

1. 数字摄像机

DV（Digital Video）是将光信号通过 CCD 转换成电信号，再经过模 / 数转换，将信号以数字格式存储至摄像带、光盘或者其他存储介质上的一种摄像记录设备。利用数字摄像机拍摄出来的影像清晰、传输速率快。

常见摄像机型号：

① PANASONIC：DVCPRO25（图 1-15）、DVCPRO50、DVCPRO、HD（100M）。

图 1-15　DVCPRO25

② SONY：DVCAM Digital Betacam、Betacam SX Digital 8 MPEG IMX。

③ JVC：Digital-S。

2. 视频采集卡

视频采集卡是将模拟摄像机、录像机、LD 视盘机、电视机等输出的视频数据或者视频 / 音频的混合数据输入计算机，并转换成计算机可辨别的数字数据，存储在计算机中，成为可编辑处理的视频数据文件。

1）视频采集卡的分类

按照其用途可分为广播级视频采集卡、专业级视频采集卡、民用级视频采集卡，它

们档次的高低主要取决于采集图像的质量。

（1）广播级视频采集卡的特点是采集的图形分辨率高，视频信噪比高，缺点是视频文件所需硬盘空间大。多为专业广播电影电视机构所采用。

（2）专业级视频采集卡的档次比广播级的性能稍微低一些，两者的分辨率是相同的，但压缩比稍微大一些，其最小的压缩比一般在 6:1 以内，输入 / 输出接口为 AB 复合端子与 S 端子。此类产品适用于广告公司和多媒体公司制作节目及多媒体软件应用。

（3）民用级视频采集卡的动态分辨率一般较低，绝大多数不具有视频输出功能。

2）MPEG 卡

MPEG 是能将大量视频信息进行压缩的国际标准。在该标准的支持下，一套 74min 的完整录像画面及具有 CD 音质的音频信号，只需一张 CD 光盘即可存储（VCD）。

MPEG 卡实际上分为两类：MPEG 压缩卡和解压卡，如图 1-16 所示。

图 1-16　MPEG 压缩卡

MPEG 压缩卡用于将视频影像压缩成 MPEG 的格式。它首先将模拟音频信号数字化，然后按 MPEG 标准的压缩算法分别对数字音视频信号进行压缩编码，产生一个码率约为 1.5Mb/s 的 MPEG 复合音视频码流，最后再转变为 .mpg 格式的文件存储在硬盘上。根据所支持信号的输入方式，MPEG 压缩设备可分为专业型和普及型；专业 MPEG 压缩卡可以支持 YUV、S-Video 和复合视频等多种输入方式。它们一般还带有数字滤波预处理和专业分量型录像机控制等功能。预处理功能除了能减小视频信号中的噪声外，还可限制视频信号的动态范围，使信号更容易压缩，有效降低了压缩算法引起的压缩失真，可大大提高图像的主观清晰度。

MPEG 解压卡采用硬件方式将压缩后的 VCD 影碟数据解压后进行回放。当计算机将 CD-ROM 内的数据传送到 MPEG 卡上时，通过卡上的 MPEG 解码器，将已压缩的数据进行解压。品质较好的 MPEG 卡可播放每秒 30 帧的视频画面，速度和 NTSC 制式一样。有些 MPEG 卡还提供了视频输出端口（Video Out）和音频输出端口（Audio Out），可以将 VCD 画面播放到大屏幕彩色电视机上或其他录像设备上，具备了视频输出的功能。

3. 电视卡

电视卡（TV Tuner）的工作原理上相当于一台数字式电视机。它首先将从天线接收

的射频信号变换成视频信号，然后经 A/D 转换器变为数字信号，再经变换电路变为 RGB 模拟信号，最后通过 D/A 转换变为模拟 RGB 信号传送至显示器上显示，如图 1-17 所示。

因为电视卡采用逐行扫描方式，加上计算机显示点距小，分辨率高，所以整个电视图像看上去清晰稳定，完全可以与电视机相媲美。电视卡的硬件部分是电视频道的选台电路，在 MPC 上安装此卡后，

图 1-17　电视卡

允许用户在 MPC 上用遥控器或鼠标进行操作，从而对电视频道进行选择。不同的电视卡所能选择的频道数量各异。TV Tuner 卡配有声音输出的接口，如供用户连接的音箱或转接到声卡的输入口。除频道选择之外，电视卡还可以进行频道预设、亮度及音量调节、彩色调整等。

电视卡有内置、外置之分。内置的电视卡插在主板上，外置的可直接与显示器相连。内置的电视卡必须开机使用，采用软件调选频道；外置的显示器可以看电视，并采用硬件调选频道。内置的需要安装软件播放，可以边看电视边运行其他程序，而且电视窗口大小可以调节，还可以对电视节目进行录制。外置的电视卡一般只能执行单一功能，看电视时主机便不能使用，只能全屏看电视，不能录制电视节目。

4. 数字视频接口

1）SDI

SDI（Serial Digital Interface），即数字串行接口，其标准为 SMPTE-259M 和 EBU-Tech-3267，包括了含数字音频在内的数字复合和数字分量信号。

SDI 接口不能直接传送压缩数字信号。数字录像机、硬盘等设备记录的压缩信号重放后，必须经解压并由 SDI 接口输出才能进入 SDI 系统。如果反复解压和压缩，必将引起图像质量下降和延时的增加。为此，各种不同格式的数字录像机和非线性编辑系统均规定了用于直接传输压缩数字信号的接口。

（1）索尼公司的串行数字数据接口 SDDI（Serial Digital Data Interface），用于 Betacam-SX 非线性编辑或数字新闻传输系统。通过这种接口，可以 4 倍速从磁带上载到磁盘。

（2）索尼公司的 4 倍速串行数字接口 QSDI（Quarter Serial Digital Interface），用于 DVCAM 录像机编辑系统中。通过该接口以 4 倍速从磁带上载到磁盘、从磁盘下载到磁带或在盘与盘之间进行数据复制。

（3）松下公司的压缩串行数字接口 CSDI（Compression Serial Digital Interface），用于 DVCPRO 和 Digital-S 数字录像机、非线性编辑系统中，由带基到盘基或盘基之间可以 4 倍速传输数据。

以上三种接口互不兼容，但可都与 SDI 接口兼容。

2）IEEE 1394

IEEE 1394 接口最初由苹果公司开发，也称火线（FIREWIRE），如图 1-18 所示。SONY 公司将早期的 6 针接口改良为现在大家所常见的 4 针接口，命名为 ILINK。

图 1-18　IEEE 1394 接口

IEEE 1394 分为两种传输方式：Backplane 模式和 Cable 模式。Backplane 模式最小的速率也比 USB 1.1 最高速率高，分别为 12.5 Mb/s、25 Mb/s、50 Mb/s，可以用于多数的高带宽应用。Cable 模式是速度非常快的模式，分为 100 Mb/s、200 Mb/s 和 400 Mb/s 几种。

1394b 是 1394 技术的升级版本，是仅有的专门针对多媒体视频、音频、控制及计算机而设计的家庭网络标准。它通过低成本、安全的 CAT5（五类）实现了高性能家庭网络。1394a 自 1995 年就开始提供产品，1394b 是 1394a 技术的向下兼容性扩展。1394b 能提供 800 Mbps 或更高的传输速度。

IEEE 1394 的主要性能特点：

（1）数字接口；

（2）"热插拔"、即插即用；

（3）数据传输速度快；

（4）体积小，制造成本低，易于安装。

1.3.4　常用数字视频剪辑软件

1. Vegas

Vegas 是一款常用的视频编辑软件，由 Sonic Foundry 公司开发。2003 年 7 月 31 日，Sony 集团下属软件公司 Sony Pictures Digital 并购 Sonic Foundry 公司桌面软件部门，Vegas 自 2003 年 8 月以后属于 Sony Pictures Digital 公司。

Vegas 是一个专业影像编辑软件，现在被制作成 Vegas Movie Studio，是专业版的简化而高效的版本，将成为 PC 上最佳的入门级视频编辑软件，媲美 Premiere、挑战

After Effects，剪辑、特效、合成、Streaming，一气呵成；结合高效率的操作界面与多功能的优异特性，让用户更简易地创造丰富的影像。Vegas Pro 18 拥有超前的视频切割环境，让用户可以专注于视频制作和创造力的发掘，而不是纠结技术问题。

（1）AI——人工智能：Vegas Pro 18 利用 AI 辅助可以有效地完成难度较大的任务。例如，使用"Vegas 样式转移"之类的工具将毕加索和梵高等著名艺术家的样式应用于用户的编辑中，如图 1-19 所示。

图 1-19　Vegas Pro 18 的 AI——人工智能功能

（2）HDR 中的高级色彩分级：Vegas Pro 之所以能使复杂的颜色分级变得直观而灵活，得益于 Vectorscope 独特的用户可调节肤色线，以及"颜色分级"面板中类似相机的对数曝光工具，即使在 HDR 中，用户也可以完全控制和进行准确拍摄，如图 1-20 所示。

图 1-20　Vegas Pro 18 的 HDR 功能

（3）业界领先的 GPU 硬件加速：利用 GPU 加速的力量，实现系统的稳定性，快速的渲染和流畅的播放。Vegas Pro 18 为用户自动配置绝佳方案，从而充分利用 GPU。

（4）高精度的音频编辑：在音频编辑方面，作为 Vegas Pro 的重要组成部分，Sound Forge Pro 将改善用户的音频工作流程，帮助用户编辑、修复和掌握视频项目的音频内容，实现编辑会话的无缝切换。

（5）VFX 插件：Vegas Pro 支持 Open FX 插件，并允许用户在项目中的四个不同级别上创建效果链。因此用户可以在一个媒体上至多应用 128 种不同的效果。

（6）Vegas Pro Suite 还为用户提供了来自 VFX 专家的更高质量的插件，例如 Boris FX 和 NewBlue。

2. Canopus Edius

Canopus（康能普视公司）从一家日本本土的高科技企业发展到国际性的视频技术巨头，为用户提供包括高质量、高性能的图形声音卡及其附带的软件驱动程序在内的软硬件服务，秉承质量、性能与稳定性兼顾的服务理念。Edius 是 Canopus 专为广播和后期制作环境而设计的非线性编辑软件，特别针对新闻记者、无带化视频制播和存储。Edius 拥有完善的基于文件的工作流程，提供了实时、多轨道、多格式混编、合成、色键、字幕和时间线输出等功能。除了标准的 Edius 系列格式，该软件还支持 JPEG 2000、DVCPRO、P2、VariCam、Ikegami GigaFlash、MXF、XDCAM 和 XDCAM EX 等格式的视频素材，同时支持所有 DV、HDV 摄像机和录像机。

Edius 软件向来以代理服务器功能而著称。Edius Pro9 支持所有通用的文件格式，包括 Sony XDCAM、Panasonic P2、Canon XF 以及 EOS 视频和 RED 格式。在后期制作中，用户可以采用 Grass Valley 高性能的 10 bit HQX 编码和背景渲染来构建适合各种场合的工作流程。

不过 EDIUS X 真正的卓越之处在于它能够高速处理多种新格式，包括 Sony XAVC(Intra/LongGOP)/XAVC S、Panasonic AVC-Ultra、Canon XF-AVC、H.265/HEVC 以及 HDR 编辑和颜色分级的各种 Log / RAW 文件。有了 EDIUS X，一切格式皆可编辑。

3. Adobe Premiere

世界著名的图形设计、出版和成像软件设计公司 Adobe Systems Inc. 在对 Premiere 的开发过程中历经了 6.5、pro、CS（Creative Suite）、CC 等具有划时代意义的版本后，如今已经成为视频非线性编辑领域专业级软件的代表。Adobe Premiere 是一款编辑画面质量比较好的软件，有较好的兼容性，且可以与 Adobe 公司推出的其他软件相互协作。目前这款软件广泛应用于广告制作和电视节目制作中，其最新版本为 Adobe Premiere Pro 2020。

Adobe Premiere 具有强大的视频编辑功能，例如它支持广泛的视音频格式、内嵌终极制作流程、可在任何地方发布、高效的工具、精确的音频控制、专业编辑控制、多个选择的更多选项、无带化流程、元数据流程、与 Adobe 软件的空前协调性等。

4. 会声会影

会声会影是一套操作简单的 DV、HDV 影片剪辑软件，具有成批转换功能与捕获格式完整的特点。让剪辑影片更快、更有效率；画面特写镜头与对象创意覆叠，可随意作出新奇百变的创意效果；配乐大师与杜比 AC3 的支持，让影片配乐更精准、更立体；同时酷炫的 128 组影片转场、37 组视频滤镜、76 种标题动画等丰富效果，让影片精彩有趣。

5. Speed Razor

Speed Razor，即快刀。该软件系统中的轨道不分为视频轨、图文轨和特技轨等，

而是任何一个轨道上均可任意地放置视频素材、图文素材或特技及键控效果，系统对此没有任何限制。由于快刀支持无限层视、音频轨道增加，所以为多层合成提供了良好的环境。在合成速度方面，快刀更显示出独具一格的特色。一个特技可指定多个素材，也可以指定素材的一部分。该产品内嵌了一个全功能的中文字幕系统——风云。该字幕系统基于时间线操作，并与快刀连动，使操作更为方便。

6. Fred Edit DV

Fred Edit DV 是基于 Windows 2000 平台上的一种短小精干的膝上型编辑设备，可以直接处理 DV 数字视频信号。它是一款不需要任何视频硬件支持的纯软件编辑系统，用户只需一个 IEEE 1394 接口与设备连接，就能独立完成 DV 素材的采集/编辑/录制等非线性编辑系统所能实现的工作。Fred Edit DV 首次在编辑中引入了 ID 号的概念，用户可以通过自定义 ID 号快速找到所需素材。Fred Edit DV 为用户提供了字幕模板功能，用户可以直接将模板加到编辑线上，并且可以在编辑线上直接修改字幕内容。

7. Final Cut Pro

这个视频剪辑软件由 Premiere 创始人 Randy Ubillos 设计，充分利用了 PowerPC G4 处理器中的"极速引擎"（Velocity Engine）处理核心，提供了全新的功能。Final Cut Pro 是 Mac OS 平台上最好的视频剪辑工具，Final Cut Pro X 为原生 64 位软件，基于 Cocoa 编写。Final Cut Pro 支持多路多核心处理器，支持 GPU 加速，支持后台渲染，可编辑从标清到 4K 的各种分辨率视频，ColorSync 管理的色彩流水线则可保证全片色彩的一致性。

1）代理引擎

以 ProRes Proxy 或 H.264 格式标准创建媒体的代理副本，所占空间最小仅为原始文件的 1/8，便携性和操作性都大幅提升。借助新的代理引擎，可以建立资源库的仅代理副本，用于本地或云端共享，并在代理文件不可用时播放原始媒体。第三方工具，如 frame.io 这类用于审批的 app，也能生成代理文件并发送到 Final Cut Pro 资源库。

2）智能贴合社交媒体

"智能符合"会分析时间线中的各个片段，并自动将视频裁剪成正方形、竖屏，或任何自定义尺寸和形状，来贴合不同社交媒体的需要。再使用"自定叠层"来辅助文本和图像设计，以及通过"变换过扫描"来查看超出画面边框的素材内容，如图 1-21 所示。

8. Avid Xpress Pro HD

Avid Xpress Pro HD 软件拥有编辑层的独特方法。在编辑过程中，视频是无损的。它是可以在桌面工作站或便携式计算机上使用的唯一一款软件产品，用户界面非常像 Avid Media Composer。新版本 Xpress 4 使用 Terran Interactive（包含 Media Cleaner EZ），增加了可以在任何地方提供媒体的功能，包括一套功能强大的视频编辑、特技、

音频、字幕、图像、合成和协同工作的工具。Avid 单步技术通过与 Media Cleaner 整合，单步输出到 Web、DVD 和 CD 视频，具有超过 75 个实时的特技和更快的渲染特技。编辑选项包括录制到时间线、一个用图形表示的键盘、一个命令调色板、JKL 调整器、完整的二进制等。为了与其他的 Avid 系统一起整合，该系统包括了对 Avid Unity Media Net 的支持，也支持 AVX 插件，以扩展特技调色板。对于电影制作人而言，软件中的"Film Scribe"选项非常有用，它可以实现从胶片到视频再到胶片的流畅过渡。Xpress 在 Windows NT 和 Macintosh 平台有多种配置。

图 1-21　Final Cut Pro 的"智能符合"功能

9. 大洋

中科大洋 D³-Edit 非线性编辑系统服务于广电级后期编辑的各级专业领域，满足 SD、HD 到 4K 的后期工作流程，提供广播级高品质视音频处理技术和极佳的创作体验。大洋的操作界面如图 1-22 所示。

图 1-22　大洋工作界面

（1）抠像：实时应对蓝幕、绿幕抠像。在不损失画面细节的前提下，完美抠除背景色，如图 1-23 所示。

图 1-23　大洋抠图效果

（2）提升美感的光影魔法：60 个光效模板，DIY 自定义组合，全程无需渲染，如图 1-24 所示。

（3）一键稳定：一键式快速操作，解决航拍镜头抖动，手持拍摄不再是难题，如图 1-25 所示。

图 1-24　大洋光影魔法功能效果图　　　　图 1-25　大洋一键稳定效果图

10. Sobey

索贝数码科技股份有限公司成立于 1997 年，作为国内广播电视设备行业中最大规模的、提供系统技术解决方案和实施系统集成的专业化大型企业，它主要从事专业电视节目制作、多媒体设备和系统的研发、生产、销售与服务，在产品开发、技术创新、技术服务、高新技术采用四大方面领先国内其他同行公司。该公司凭借雄厚的研发实力填补了国内多个广电行业的空白。它先后与索尼公司、CCTV 合作，开创中国广电行业全新商业模式。

索贝在视音频非线性编辑领域最新发布了新一代桌面 Editmax 系列产品。Editmax11 是索贝自主研发的新一代超高清非线性编辑系统，可从容应对 4K 超高清节目制作，适合于各级专业电视台、影视及制作机构、行业及教育用户。Editmax11 支持包括：视/音频剪辑、视频特效处理、字幕图文制作、合成输出在内的全功能制作能力；适配标清、高清、4K UHD 超高清到 360°全景视频及任意分辨率（图 1-26、图 1-27）；支持多种帧率、不同格式混合编辑，并满足 NTSC/PAL 等多种标准；满足单声道、立体声、5.1 环绕立体声、7.1 环绕立体声在内的多种音频编辑应用。

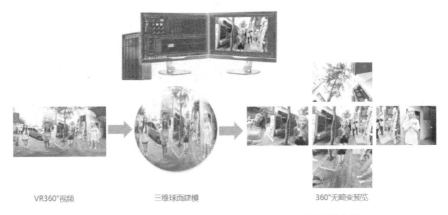

图 1-26 自由分辨率技术 VR360°全景视频编辑流程

图 1-27 自由分辨率技术 VR360°全景视频编辑

11. 新奥特

作为国内著名的数字媒体技术厂商，新奥特公司为用户提供包括图文创作系统、非线性编辑系统、网络制播系统、虚拟演播系统等具有自主知识产权的产品，以及包括新媒体应用、数据媒体服务、转播技术服务、国际广播中心（IBC）构建与运维在内的各类专业数字媒体内容制作及运营解决方案与技术服务。

新奥特承建了 2010 年上海世博会广播电视中心新闻共享及发布系统（IBC）项目，全面负责世博会的高清新闻采集、制作、演播和发布。其非线性编辑系统界面如图 1-28 所示。

Himalaya 系列高、标清非线性编辑系统作为后期制作的全能利器，集上载、剪辑、专业调色、字幕、视频特效、3D 编辑、杜比音频编辑、4K 视频编辑功能于一体，全面支持高标清多格式实时混合编辑，以及 3D 节目的全流程制作，并提供丰富的产品系列，适应于各行业的后期制作需求。

图 1-28　新奥特 -Himalaya 系列高标清非线性编辑系统

Himalaya 最新版本的功能特性：

（1）便捷、灵活、高效的编辑模式。上百种快捷操作模式和即时提示，使制作过程高效；统一直观的程序设置界面，具有单独的设置窗口，将应用中的所有设置汇聚其中，同时又提供了隐藏设置模式避免误设置；以编辑内容为中心的界面设计使用户能高效地创作节目，所有的模块窗口采用浮动式结构设计，实现不同功能操作可轻松切换，无须关闭等待。

（2）超强的编解码能力、更优越的稳定性。针对 DNxHD120 素材，单机 Intel E5-2650 可达到 16 层实时编辑，Intel E5-2680 可达到 18 层实时编辑。7×24 小时精心测试，连续不间断的操作，引擎最大功率奔驰，所有不可控因素，累计低于 0.03% 的通过率，让操作后患无忧。

（3）GPU 加速处理、更高的效率。从硬件上加速三维图像和特效处理，利用图形卡上的高速 GPU 进行效果预览和渲染。由于对 GPU 内核的利用加快了处理速度，因此运用更丰富、更复杂的特效，在创意过程中实现即时播放。强劲的引擎，将彻底提高画面渲染效率，让 Render 从此不需长时间等待，系统也将更快响应用户进行的每一步操作，让创作灵感不会在等待中枯竭。在节目的输出上，简单高清节目合成效率可达 3.5 倍速，复杂高清节目合成效率可达 0.82 倍速。

（4）分离键特技。任何自定义图文可以作蒙片实现任意形状视频蒙片效果，如图 1-29 所示。

图 1-29　分离键特技效果

（5）全新高清字幕插件：国内独创的基于矢量的滤镜管道字幕渲染插件技术，字幕渲染质量更细腻、小字更清晰，集成更多风格渲染引擎，内置丰富的剪贴画矢量图库，如图1-30所示。

图1-30　字幕效果

（6）全面支持高清3D节目的制作。全面支持3D素材的磁带上载、文件上载；支持3D特效制作；3D字幕的制作；3D节目的显示器及监视器预监；最终完成3D文件的合成或录制，如图1-31所示。

图1-31　3D节目制作系统

（7）可配套梵高专业调色系统。梵高专业的调色系统具备32位浮点运算精度，更好地还原画面色彩，可运用多级调色方案；提供多种色彩监视器，能够更好把握画面支持单条素材多个调色方案；具有手绘遮罩功能，对影片画面局部进行调节；采用RGB\SHL多通道曲线调节；可与非线性编辑无缝连接，可以直接导入非线性编辑Himalaya故事板文件，对故事板上素材进行调色，完成后发送回非线性编辑进行再次编辑；可选配置专业调色台；使用专业的调色程序，使后期色彩处理更精细、层次更真实、特效更

丰富，如图 1-32 所示。

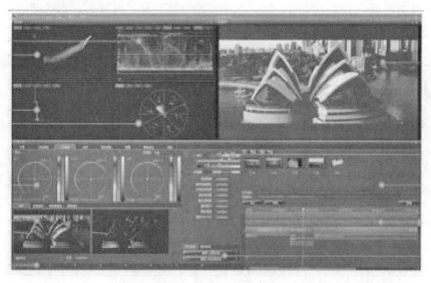

图 1-32　导入梵高专业调色系统

（8）大图漫游功能，实现巨幅画面的特写。支持超大图片编辑，通过大图漫游特技，使对图的操作更方便，拖曳画面移动更快捷，快捷键及缩放按钮让焦距变化更平滑，使得大图片移动、变焦编辑更加灵活，如图 1-33 所示。

图 1-33　大图漫游功能

艺术篇

第2章
影视视听语言概述

本章要点

■ 电影的诞生与发展
■ 视听语言的介绍

本章主要内容

 主要介绍电影的诞生、电影的发展、数字影视技术对电影的影响、画面造型语言、镜头形式、剪辑和蒙太奇、声音和声画关系等知识。通过本章的学习，读者能够深入了解电影理论的相关知识，以及视听语言中的各项知识与内容，为后面数字影视剪辑艺术与技术的分析与解构提供有深度的理论准备。

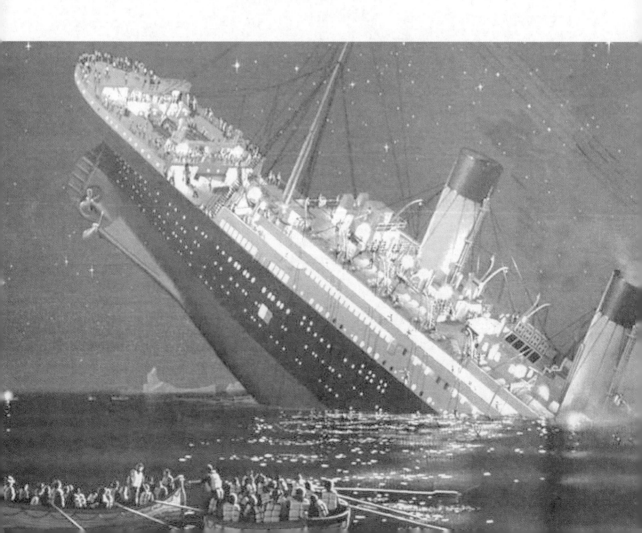

2.1 电影的诞生与发展

2.1.1 电影的诞生

电影的诞生不是一蹴而就的，它历经了漫长的探索、复杂的实践与多学科的碰撞。与此同时，电影的发明又与动画息息相关，并从动画产生的源头汲取了大量的灵感。

1824 年，彼德·马克·罗杰（Peter Roget）在《移动物体的视觉暂留现象》（*Persistence of Vision with Regard to Moving Objects*）中首次提出了"视觉暂留"的概念，成为动画发生发展的理论基石。1829 年，比利时物理学家约瑟夫·普拉多在探索人类对光强承受力极限的实验中偶然发现，当人眼受到太阳光强的刺激闭眼后，太阳的形象仍然会滞留在视网膜上，普拉多将这种现象称为"视觉暂留"。

1825 年，英国人约翰·A·帕里斯（John A. Paris）发明了"幻盘"（Thaumatrope），它由一个绳子或木杆穿过两面圆盘所构成。盘的一个面画了一只鸟，另外一面画了一个空笼子。当圆盘快速旋转时，观察者就会惊奇地发现鸟竟然出现在笼子里，如图 2-1 所示。

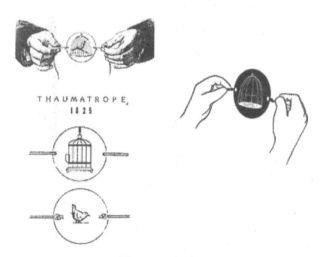

图 2-1 "幻盘"

早在 1826 年，比利时的约瑟夫·高原就发明了"转盘活动影像镜"——一种产生动画的装置。这种装置十分简单，即准备一张边沿有裂缝并画上运动各状态的图像的圆卡，将圆片面对着一面镜子，再用手拨动圆盘使其快速转动，透过圆盘上部的裂缝观看镜子里的圆盘下端，就可以从镜子里看见圆周附近一系列图画形成栩栩如生的动画了，如图 2-2 所示。同一年，奥地利的西蒙在维也纳也独立发明了相似的装置"频闪观测仪"。

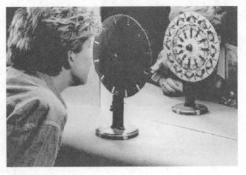

<p style="text-align:center">图 2-2　转盘活动影像镜</p>

1834 年，英国人威廉姆·乔治·霍尔纳（William George Horner）发明了"走马盘"（Zoetrope，图 2-3）。这个设备是在一个圆桶中放入连续的图像，当圆桶旋转时，可通过桶身上的细缝观看产生运动的影像，这种形式中暗含着未来电影的发展轨迹。

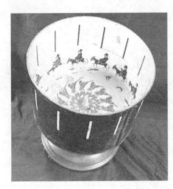

<p style="text-align:center">图 2-3　走马盘</p>

1877 年，动画创始人埃米尔·雷诺改进了霍尔纳的"走马盘"，制造了"活动视镜"（Praxinoscope），并于次年创造了"光学影戏机"（Théatre optique），实现了动态影像的流畅播放。

动态影像最终成为电影还需要摄影技术的不断改进与提升。从 1826 年第一张照片的曝光时间需要 8h，随着感光材料的不断更新，照片的曝光时间从 8h 降至 30min、20min，甚至 1s。摄影技术的突破，为电影提供了强大的内生动力。1894 年，伟大的发明家爱迪生发明了"电影视镜"，可支持连续放映 50 英尺的胶片电影。1895 年，卢米埃尔兄弟在此基础上又发明了"活动电影机"。整个 19 世纪，一代又一代、无数的大师不断地进行着艰苦卓绝的尝试，每一小步的成功都使世界影视的发展激流勇进，生生不息。

2.1.2　电影的发展

电影自发明起，从黑白默片到黑白有声胶片电影、从数字中间片到全数字化电影、从 2D 到 3D、4D，甚至 6D 电影，电影的内容与形式都在发生着巨大的变化。

1915—1916 年，格里菲斯拍摄了《一个国家的诞生》和《党同伐异》两部经典的无声电影，标志着电影正式成为一种艺术。1927 年的《爵士歌王》标志着有声电影时代的来临，同时也标志着电影逐步走向成熟。电影最终成为视听艺术，极大地展现了电影的本性，为电影艺术开拓了新的天地。从卓别林时代的胶片电影，到数字技术打造的视听盛宴，数字技术从作为中间处理的技术环节到占据电影的前、中、后期所有环节的重要通用指标，无论是中国首部数字电影《云水谣》，还是世界电影奇迹《阿凡达》，都让人们看到数字技术的神奇魔力——还原真实世界，创造想象世界。

电影的发展阶段：

第一阶段：形成期（1895—1927），从爱迪生和路易·卢米埃尔同时在美国和法国发明电影之日起，经历了从短片到长片、从单镜头到多镜头剪辑，形成视觉语言。

第二阶段：成熟期（1927—1945），在这短短的近 20 年中，电影获得了声音和色彩，具备了电影艺术的一切必要表现元素。

第三阶段：发展期（1945—至今），电影技术逐步完善，技术不再对艺术表现有重大影响，进入了精益求精的阶段。

2.1.3 数字影视技术对电影的影响

1.《泰坦尼克号》——再现历史

电影《泰坦尼克号》是导演詹姆斯·卡梅隆投入巨资，历时 5 年制作的再现 1912 年在大西洋沉没的"泰坦尼克"号的数字大片，并于 1998 年获得 11 项奥斯卡大奖，其中"最佳效果（视效及其他）"奖足以证明该片使用了当时最为先进的数字技术，打造了最为恢弘的、史诗般的数字盛宴，如图 2-4 所示。

参与《泰坦尼克号》特效制作的有 20 多个世界级的顶尖数字技术公司，包括 Digital Domain[美国]（special visual effects and digital animation）、Cinesite（Hollywood）[美国]、工业光魔公司 [美国]、Blue Sky/VIFX[美国]（as VIFX）、Pixel Envy[美国]、Rainmaker Digital Pictures[加拿大] 等一系列强大阵容。在《泰坦尼克号》的制作全过程中共动用了 350 台 SGI 工作站和 200 台"阿尔法"工作站，以及 5000GB 的共享磁盘子系统，所有系统都通过网络连接。在整整两个月的时间里每天连续 24h 进行数字特技制作，从未间断。这样，550 多台超级计算机连续不停地工作了两个月，生成了 20 多万帧电影画面。在数字特技制作中，先把电影镜头拍摄出来的图像进行数字化，制造出数字化的人、数字化的船、数字化的海洋、数字化的浪花和烟雾。在制作过程中，为了产生数字效果，首先要将胶片上拍摄的每帧原始图像扫描后送入计算机中，并以独立文件存储。然后数字艺术家在工作站上利用专门的软件，根据影片镜头提取和生成数字图像元素。生成了全部的数字图像元素后，数字艺术家还要让各个数字图像元素颜色和原

始相片一致。

　　这样大规模的数字特效制作，产生的艺术效果也是令世人惊叹的。尽管巨轮、海洋、海豚，甚至乘客都是用模型做出来的，但观众在观影时却如身临其境，并无半点造作和虚假的嫌疑。杰克高喊"我是世界之王！"的长镜头，从杰克出发，镜头渐渐升入高空，对"泰坦尼克"的庞大船体进行了特写，继而再向后移至船的右弦，穿过桅杆，弥漫于烟囱中的黑烟，然后平滑过渡到船的右侧，再急落后退，俯瞰"泰坦尼克"的巨大身躯跃入画面中央，并渐渐远去……这短短的 10 余秒的镜头运用了当时非常先进的计算机制作技术，花费大概 100 万美元才得以完成。这样完整而又自然、真实的视觉体验只有飞翔的鸟儿、潜水鱼儿才能体会得到。在沉船场景中，制作人员在来自演员表演的动作捕获中增加了关键帧动画，模拟人从 230 英尺高度跳入大海。船尾倾斜 90°，上千人绝望地惊叫逃命的场景中有 85% 的动画使用了关键帧动画技术完成。当观众在银幕上看到"泰坦尼克"号巨轮再现当年的沉船场景时，那种震撼的感觉决非其他艺术形式所能创造出的，如图 2-5 所示。

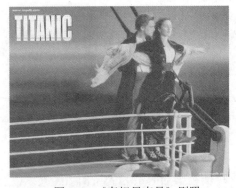　　　　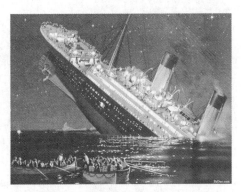

图 2-4　《泰坦尼克号》剧照　　　　图 2-5　《泰坦尼克号》中 3D 模型

　　正是由于电影《泰坦尼克号》在商业和艺术上的巨大成功，才导致电影制作行业开始大规模地向数字化方向进军。2011 年 5 月 21 日，派拉蒙影业连同 21 世纪福克斯影业、狮门影业三方正式对外宣布，大导演詹姆斯·卡梅隆的传世名作《泰坦尼克号》即将以3D 修复版的全新面貌在 2012 年 4 月 6 日重新与观众们见面。卡梅隆说："已经有整整一代人没有在电影院中观看过《泰坦尼克号》了，经过数码修复以及工程浩大的 3D 转制，电影将呈现出前所未见的风貌，在保持了原有的感情之外，画面将更具有震撼力"（图 2-4、图 2-5）。

2.《阿甘正传》——改写历史

　　数字技术在重现历史之后，似乎还没有尽显其巨大的潜力，创造性地期望于戏谑一下历史。于是，产生了这样一位肩负历史重任、活得潇洒自我的笨男人——阿甘。看过《阿甘正传》的人都会下意识地搜索一下这位"历史人物"，以辨真假。这种凭空产生的"真实"已经完全超越了国界、宗教和信仰，而全部依仗于导演的想象力。它既不矫

情地铺张宣扬，也不可怜地索取同情与谅解，它就是那么自然、光明地改写着历史。

工业光魔公司（Industrial Light & Magic，ILM）作为《阿甘正传》特效的制作公司，曾获得多达28项奥斯卡奖，其中14项是最佳视效奖，另外14项为技术成就奖。在过去30多年时间里，工业光魔公司开创了许多突破性的电影特效和制作流程。在影片《阿甘正传》中表现数字技术的最明显例子就是那根听话的数字羽毛。影片一开始，羽毛就出现在画面中，一直随风飘荡，穿越大街小巷，最后落在阿甘脚下，被他捡起来夹在书里，如图2-6所示。这段长镜头使用了数字技术，将数字羽毛与实际拍摄的场景融合在一起，情景交融，既有灵动之美，兼具意境之韵，为影片的叙述做了一个堪称完美的片头。

图2-6　《阿甘正传》中数字羽毛飘落在阿甘的脚边

另外，影片中主人公阿甘与三位美国前领导人跨时空的握手与交流镜头也是典型的数字合成镜头。通过影片我们会发现，三位美国领袖都是真实情景、真人出镜，而绝非演员替身。数字合成技术将阿甘的后期表演毫无瑕疵地与历史影像资料拼接在一起，难辨真伪。这一切都是依靠数字影像合成技术这一幕后高手。首先由计算机图形专家从当年三位领袖的纪录片中选出合适的片断，把三位领袖从画面中进行抠像，再分别进行两组拍摄。一组拍摄有陪衬人员的镜头，另一组拍摄演员汤姆·汉克斯孤身一人站在蓝色幕布前做握手状的姿势，镜头外正对着他的地方竖着一张投影屏幕，同时放映三位总统接见宾客的纪录片片断，以使汤姆·汉克斯的眼神、握手姿势与三位领袖同步，似乎他真的在接受会见，如图2-7所示。拍摄时一定要注意光度、对比度、焦距以及粒子粗细度的选择，确保与以前的纪录片中的原数据一致。然后使用计算机数据控制系统分别对总统的肢体动作、口型、面部表情进行调整，再与阿甘的画面进行整合，这样就"移花接木"般改写了历史，创造了历史时刻，塑造了历史人物。

数字技术在电影制作中的应用，为电影制作者插上了想象的翅膀、提供了广阔的创意空间，并从美学角度将电影艺术从必然王国引领至自由王国。数字技术打造了全新的时空关系，无论是古今大碰撞，亦或是时空穿梭，都实现得逼真而尽兴。它带给人类的不仅是娱乐，更是一种观念和意识形态上的颠覆。

图 2-7 《阿甘正传》中阿甘与美国领导人的合成镜头

3.《2012》——预言未来

2009 年 11 月，全球二维和三维设计、工程及娱乐软件的领导者欧特克有限公司（"欧特克"或"Autodesk"）宣布，凭借欧特克数字娱乐创作解决方案（Digital Entertainment Creation，DEC），数百位数字娱乐艺术家成功完成了电影《2012》中全部近 1500 个视觉特效场景的制作，为全球影迷奉上了一场气势恢宏、壮观的视觉盛宴，如图 2-8 所示。

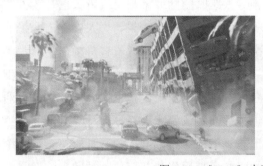

图 2-8 《2012》中数字建模生成的场景

《2012》由曾经打造包括《后天》（The Day After Tomorrow）、《独立日》（Independence Day）等多部电影的 Roland Emmerich 执导并与 Harald Kloser 共同担任编剧，Harald Kloser、Mark Gordon 和 Larry Franco 担任制片。影片源自玛雅日历终止于 2012 年 12 月 21 日，从而在这一天将发生全球性大灾难的说法。长期以来，这一"世界末日"的预言在不同文化、不同宗教背景、科学界，甚至政界都产生了重要影响，在各种文献中得到了详细记载并引起了广泛的讨论甚至部分验证。《2012》以史诗的手法、惊险的场面展现了当全球性大灾难所引发的"世界末日"到来之际，人类英勇抗争、顽强求生的故事。

　　《2012》的主要视觉效果（VFX）供应商兼联合制片商 Uncharted Territory 公司制作了 400 多个镜头，主要利用 Autodesk 3ds Max 软件进行建模、UV 贴图、角色绑定和动画制作，利用 Autodesk Maya 和 Autodesk Softimage 软件进行建模；以及利用 Autodesk MotionBuilder 软件进行视效预览、动作捕捉和制作最终动画。Double Negative 公司利用 Autodesk Maya 制作了 200 多个镜头，其中包括梵蒂冈圣彼得大教堂的毁灭。毁灭场景涉及烟尘模拟、数字人群和完全采用计算机制作的环境，如图 2-9 所示。此外，Double Negative 还制作了黄石公园内庞大的火山岩和火山灰云、熔岩喷发及断层开裂等场景。

图 2-9　《2012》中的数字建模

　　《2012》的震撼毁灭场景令观众对于"世界末日"的说法深信不疑，虽然很多电影都以此作为噱头来进行剧本创作，但是此片带来的视觉冒险是值得深入研究的。数字特技能新建一个世界，也能毁灭人类家园，在幻想的天堂，技术的国度，任何难以置信的、甚至只能出现在梦中的画面都能完整且细腻地展现出来。如此看来，数字技术大师又何尝不是艺术至尊呢？

4.《阿凡达》——创造新世界

　　《阿凡达》是迄今为止电影史上最昂贵的影片，据称其初始预算为 2.3 亿美元，最

终成本超过 3 亿美元,《纽约时报》更是称其总耗资已超过 5 亿美元。这样一部鸿篇巨制将很大一部分成本都花在了技术上,仅动画渲染需要的硬盘存储空间就超过 1PB(1000TB),即使不考虑 RAID 空间损耗和备份,仅使用 500 块 2TB 硬盘搭建这套存储系统,成本就在 10 万美元以上。其中 40% 的画面由真实场景拍摄,60% 完全由计算机动画生成,拍摄立体画面使用的全新 3D Fusion Camera 系统也耗费了大量的成本,如图 2-10 所示。"《阿凡达》是有史以来最复杂的一次电影制作",卡梅隆说,"两个半小时的电影有 1600 个镜头,而且和'金刚'(King Kong)、'咕噜'(Gollum)不同的是,我们要做的 CG 角色不止一个,而是几百个,都要有照片般的真实感。"以至于在最近一次的采访中,工业光魔的视效总监 John Knoll 忍不住发出感慨:"以往我们为别的影片制作的 CG 特效就已经够具有爆炸性的了。但达到《阿凡达》这样足够真实的水准确实是第一次,而且大家这么多人和团队分工合作也是前所未有过的!"

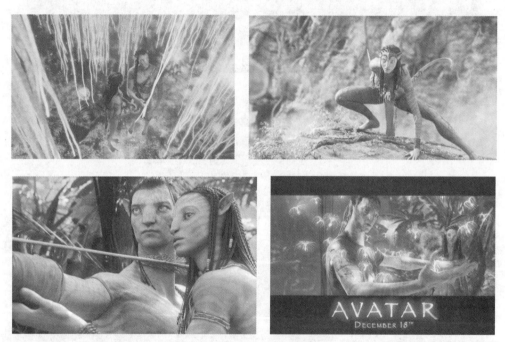

图 2-10　《阿凡达》组图

　　《阿凡达》成为全球瞩目的焦点不仅依靠 3D 的技术支持,更有 IMAX 为其提供了强大的观影效果。参与这部电影特效制作的公司至少有 10 家,不过其中负责最核心部分的是 4 家,他们就是《指环王》导演彼特·杰克逊旗下的 WETA 工作室,主要负责 CGI 方面的工作;卡梅隆自家的 Reality Camera System 公司,主要负责 3D 效果的拍摄与制作;卢卡斯旗下的"工业光魔"以及早年间卡梅隆经手,并多次参与过其电影制作的,现今已是《变形金刚》导演迈克尔·贝旗下的 Digital Domain,主要负责细微粒子化特效制作,比如那些大气、尘埃以及海洋等。除此之外,微软公司还独家赠予了卡梅隆一套数字资料管理系统,如图 2-11 所示。除了由不同公司负责不同项目外,卡梅隆在《阿

凡达》中还采用大量全新的电影技术。

图 2-11　3D 虚拟影像摄影系统通过两台索尼 HDCF950　HD 摄像机进行拍摄

卡梅隆与其特效团队为了能够展现《阿凡达》中人物的细腻表情和奇幻瑰丽的潘多拉星球，采用了空间感应舞台系统、3D 虚拟影像摄影系统（Fusion 3-D Camera System）、虚拟摄影棚（Virtual Producation Studio）与协同工作摄影机（Simulcam）、面部捕捉头戴设备（Facial Capture Head Rig）与面部表演捕捉还原系统（Facial Performance Replacement）等大型数字系统。3D 虚拟影像摄影系统（Fusion 3-D Camera System）用以模拟人类双眼的视角，经过不同滤镜对图像的移除传递给大脑一种视错，建立起最终感官得到的三维感官。虚拟摄影棚与协同工作摄影机是真人表演同 CG 画面相映成趣的合成观察平台，导演可以通过虚拟摄影机来指挥演员的表演，如图 2-12 ～图 2-17 所示。面部捕捉头戴设备与面部表演捕捉还原系统主要采集演员的面部表情以及细微眼球活动，如图 2-18 ～图 2-20 所示，然后将其输入数据库以丰富 CG 虚拟角色（以纳美人制作为主）的动作表演。

图 2-12　通过显示器观看时会发现已经有各式虚拟场景存在

图 2-13　真人表演同 CG 画面相映成趣的合成观察平台

图 2-14　电影中将出现的飞船　　　　图 2-15　协同工作摄影机（Simulcam）

令 CG 场景呈现出高度拟真的效果

图 2-16　演员不仅身着表演捕捉服，还有　　图 2-17　卡梅隆向身着特殊服装的演员讲戏

装备着微缩高清摄影头的帽子

图 2-18　微缩高清摄影头离演员面部距离　　图 2-19　面部表演捕捉还原系统完成面部

动作重设的需求

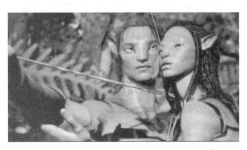

图 2-20　最终完成的画面

《阿凡达》的成功是全世界的财富，它以全新的技术缔造了数字神话，以大气的美学理念建立起又一座电影的里程碑。

2.2　视听语言

视听语言是影视艺术表现的独特方式，也是欣赏影视作品的工具与方法。掌握视听语言的使用方法与逻辑，不仅能够更好地赏鉴影视作品，还可以指导影视作品的创作。尤其在对数字影视作品进行剪辑的过程中，扎实的视听语言功底更是实现剪辑的依据。

2.2.1　画面造型语言

1. 景别

景别是指影视作品画面中被摄主体与环境的关系，它对于影视作品中画面空间的塑造是至关重要的。简言之，景别是指被摄主体在画面中所占面积的大小。如果被摄主体为人，则以成年人在画面中所占面积大小为景别划分的标准。一般而言，我们将景别分为两大类，分别是远景系列和近景系列。远景系列主要展现了画面中的距离与空间感，包括远景、全景。而近景系列主要表现画面的特征与细节，包括中景、近景、特写。

那么我们一起来解读景别划分的要点。首先，景别划分所指的对象应该是被摄主体，一般指人或物；第二，通常以画面中截取成年人身体部分的多少为划分依据。

1）景别的分类

景别具体是如何划分的呢？如图 2-21 所示，当前被摄对象为人，那么，远景是广阔的画面，画面中如果有人，则人在画面中所占的比例很小；全景：镜头中为成年人的全身；中景：镜头中为成年人膝盖以上；近景：镜头中为成年人腰部以上；特写：镜头中为成年人肩以上的头像或某些被摄对象细节局部的画面。

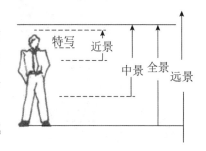

图 2-21　景别分类

记住了这些景别的划分，就可以指导我们前期拍摄与后期剪辑了。

（1）远景。

如图 2-22 所示，远景包括的景物范围大，主要以大自然为表现对象。因此，远景画面要从大处着眼，注意整体气势，处理好大自然本身的线条，如山岳的起伏、河流的走向、田野的图案等。它的画面特点为以宏大的轮廓线勾勒出开朗、舒展的场面。正如北宋画家、绘画理论家郭熙所说"远取其势"，就是远景的特点。在后期剪辑时，我们常将这样场面宏大的镜头放在影片的开头或结尾，作为定场镜头或提示宽广开阔的空间。

图 2-22　远景镜头

（2）全景。

如图 2-23 所示，将被摄对象拍全。人要全身，物要全貌，景要全景。全景是一种解释说明性镜头，有明显的内容中心和结构主体，重视特定范围内某一具体对象的视觉轮廓形状和中心地位。保留部分是与拍摄对象相关联的背景和环境，目的是说明全景中的主题及位置所在，并解释其陪体及周围环境与主体的关系。在剪辑时，全景因既可以看清人物又可以看清环境，所以可以同时表现人物的动作以及周围的环境，可用于展示一定空间中人物活动的过程。尤其是拍摄人物在会场、课堂、集市、商场等一定区域范围中的动作，可以作为塑造环境中的人或物的主要手段。

图 2-23　全景镜头

（3）中景。

如图 2-24 所示，中景是表现成年人膝盖以上部分或场景局部的画面。它是一种描述性镜头，所谓的描述就是指画面十分重视具体的动作与情节，被摄主体成为画面构成的中心，而环境成为一种背景。在剪辑过程中，要处理的大部分镜头都是中景镜头，因此它也是影片成功的关键。中景镜头能够表现故事发展的焦点、角色之间的感情交流和联系等。

图 2-24　中景镜头

（4）近景。

如图 2-25 所示，近景是表现成年人胸部以上部分或个体局部的画面。它是一种描绘性镜头，以表情、质地为表现对象，常用来细致地表现人物的精神面貌和物体的主要特征。近景是一种将人物或被摄主体推向观众眼前的景别。人物的眼睛成为近景重要的形象元素。近景中人物面部肌肉的颤动、目光的流转、眉毛的挑皱都给观众留下深刻的印象，人的眼睛成为最传神的地方。近景拉近了被摄人物与观众的距离，容易产生一种交流感。由于近景画面空间的近距离和画面范围的指向性，可以充分利用来表现人物或物体富有意义的局部，如杂技、双脚、碗等。郭熙"近取其神""近取其质"的审美理论已经早在 1000 多年的北宋就已经提出了，它与我们现代影视审美的准则不谋而合。很多人一提到影视就觉得国外的好莱坞、国外的英雄主义是国际流行趋势，其实，中国的电影电视剧在国际上也一直保持着自己独有的特色，而中华民族的文化基因也不是一个好莱坞、一个英雄主义就能够解构的。那是深入每个华夏同胞血液的文化认同感，是沉淀在中华民族每个个体的共同记忆。尤其是中国古代的璀璨文明，更是我们今天取之不尽、用之不竭的创意之源。

（5）特写。

如图 2-26 所示，特写是表现成年人肩部以上的头像或某些被摄对象细部的画面，是视距最近的画面。它是刻画性镜头，所涵盖的面积被细节完全占据，画面内容单一，镜头中的细节被放大、强调。特写画面通过强调描绘事物最有价值的细节，排除一切多余形象，从而强调了观众对所表现的形象的认知，并达到透视事物深层内涵、揭示事物

本质的目的。剪辑的过程中，画面所涵盖的面积完全被细节占据，画面内容单一，细节被放大。

图 2-25 近景镜头

图 2-26 特写镜头

2）景别的视觉效果

在拍摄过程中，景别的选择要根据剧情的发展与需要进行设置；而在剪辑的过程中，则要根据分镜头脚本进行镜头的选取，根据一定的景别的视觉效果与剪辑规律进行剪辑。

（1）在相同的时间长度中，景别越小，时间感越长，即小景别的剪辑长度短于大景别。全景需要 7 ~ 8s；特写需要 1 ~ 2s。

（2）同一运动主体在相同的运动速度下，景别越小，动感越强。

表现快节奏或强动感的片中，选用小景别表现动作是剪辑中的一条基本法则，同样的道理，在用特写等小景别拍摄较细小的动作时，如人的手势，常常需要放慢速度，以免一闪而过，播音员在屏幕上头的晃动比平时速度要慢。

3）景别的变化在剪辑中的规律

（1）在一个叙事段落中，运用不同景别的镜头组合可以实现清晰、有层次描述事件的目的。

平铺直叙的方式是一种由外及里、景别由大到小的镜头安排方式。

先声夺人的叙述方式是一种由小到大的安排方式，也是叙述段落中处理景别的通常作法。

（2）合理安排景别的变换，以获得视觉上的流畅，利用逐渐变小或逐渐变大的安排，即遵循景别渐进原则。

同一主体（或相似主体）在角度不变或者变化不大的情况下，前后镜头的景别变化过小或过大，都会致使视觉跳动感强烈。

对同一主体，避免"相同景别"镜头连接在一起。

对同一主体，"两极景别"也会引起视觉的强烈跳动感。

（3）为了营造某种特定情绪氛围，可以使用非常规景别变化。

同类景别的镜头组合，用来造成一种积累效应。

两极景别的对比连接，比如大远景与近景特写的组接，形式的对比反差容易加剧视觉的震惊感。

在这里，景别的运用不是为了有层次地描述事件，而是突出视觉效果，是通过景别外在形式上的变化来制造视觉刺激或强化一种意味。

景别越往远景系列，画面的时长越长；景别越往近景系列，画面的时长越短。

2. 景深和焦距

1）景深的概念

景深是指从影视画面的纵深空间上识别人物与空间的位置关系。

2）焦距的概念

焦距是指光学透视中主点与焦点之间的距离。一般而言，焦距越大，视角范围越小，画面清晰范围越小，背景为虚；焦距越小，视角范围越大，画面清晰范围越大，背景为实。

根据焦距的大小，可以将摄影机镜头分为标准镜头、广角镜头和中长焦镜头。所谓的标准镜头是指 35mm 摄影机焦距为 35 ～ 50mm 的镜头，16mm 摄影机焦距为 25mm 的镜头。广角镜头拍摄出来的画面有曲像效果，能够夸张空间的宏大之感。一般为焦距18 ～ 35mm 的镜头，如图 2-27 ～图 2-31 所示。而中长焦镜头的焦距则为 75 ～ 250mm 的镜头，画面主体突出，背景虚化。标准镜头拍摄画面的效果如图 2-32 ～图 2-34 所示。长焦镜头拍摄画面的效果如图 2-35 ～图 2-37 所示。

图 2-27　广角镜头《天生杀人狂》剧照

图 2-28　广角镜头《雁南飞》剧照

图 2-29　广角镜头《全金属外壳》剧照

图 2-30　广角镜头《美丽的大脚》剧照

图 2-31　广角镜头《开往春天的地铁》剧照

图 2-32　标准镜头《秋日和》剧照

图 2-33　标准镜头《水果硬糖》剧照

图 2-34　标准镜头《鸟》剧照

图 2-35　长焦镜头《战舰波将金号》剧照

图 2-36　长焦镜头《孔雀》剧照

图 2-37　长焦镜头《我的父亲母亲》剧照

3. 角度

影视画面镜头的角度一般指拍摄角度，根据拍摄的高度和方向的不同分为垂直平面角度与水平平面角度。

垂直平面角度是指摄像机镜头与被摄主体在垂直平面上的相对位置或者相对高度，分为俯角、平角和仰角，具体的效果图如图 2-38 所示。

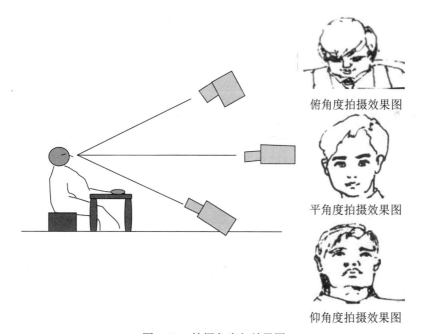

俯角度拍摄效果图

平角度拍摄效果图

仰角度拍摄效果图

图 2-38　拍摄角度与效果图

水平平面角度是指摄像机镜头与被摄主体在同一水平面上一周 360°的相对位置，分为正面、斜侧、侧面和背面四个角度。

通常，在对某一对象进行摄像时，一般总要先选择摄像方向，确定了方向再选择摄像高度。然后根据需要再确定对象在画面中所占的面积大小，也就是确定一个拍摄的景别。那么，这三者的不同组合将会产生一系列不同视角，形成一系列不相同的画面形象。

所以说，景别、拍摄高度、拍摄方向构成画面造型的三要素，如图 2-39 所示。

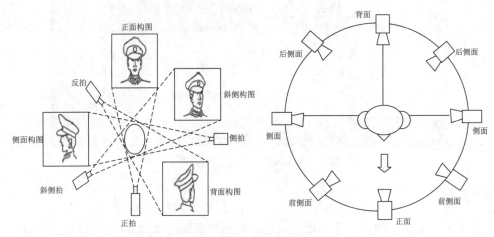

图 2-39　水平方向拍摄与效果图

总而言之，摄像者画面造型的新颖很大程度上取决于拍摄角度的独特。摄像人员应该努力发掘新颖独特的拍摄角度，并要掌握一点视觉心理学的知识，不断给观众们拍摄出新、奇、特的画面，丰富与现实世界同样绚丽多姿的"屏幕世界"。

2.2.2　镜头形式

1. 固定镜头

固定镜头是在拍摄一个镜头的过程中，摄像机机位、镜头光轴和焦距都固定不变，而被摄对象可以是静态的，也可以是动态的。固定镜头是一种静态造型方式，它的核心就是画面所依附的框架不动，但是它又不完全等同于美术作品和摄影照片。画面中人物可以任意移动、入画出画，同一画面的光影也可以发生变化。

2. 运动镜头

运动镜头是在一个镜头中通过移动摄像机机位，或者改变镜头光轴，或者变化镜头焦距所进行的拍摄。通过这种拍摄方式所拍到的画面，称为运动画面，如由推、拉、摇、移、跟、升降摄像和综合运动摄像形成的推镜头、拉镜头、摇镜头、移镜头、跟镜头、升降镜头和综合运动镜头等。

1）推镜头

推镜头是指摄像机向被摄主体的方向不断推进拍摄的镜头，也可以指镜头由短焦距向长焦距连续变化的拍摄镜头。推镜头的效果相当于观众的观察点不断靠近被摄主体。

2）拉镜头

拉镜头是指摄像机逐渐远离被摄主体进行拍摄的镜头，也可以指镜头由长焦距向短焦距连续变化的拍摄镜头。拉镜头的效果相当于观众的观察点不断远离被摄主体。

3）摇镜头

摇镜头是指摄像机的机位保持不动，但镜头绕着一个固定轴旋转，并连续改变拍摄角度而形成的镜头。摇镜头是法国摄影师狄克逊在 1896 年根据人通过转头来进行观察的视觉习惯首创的。摇镜头一般分为水平摇、垂直摇、倾斜摇、间歇摇，以及甩。

4）移镜头

移镜头是指摄像机镜头沿一定的拍摄方向边移动边拍摄的镜头。移镜头是法国摄影师普罗米澳于 1896 年开创的。当时，他在威尼斯的游艇中滑行时，看到周围景物的画面依次平滑地出现在摄影机中，由此受到启发。移摄像根据摄像机移动的方向不同，可以分为横向运动、纵深方向的前移动或后移动、曲线运动等。

航拍也属于移镜头的一种。与一般的移镜头相比，航拍的视点高、角度新、动感强、节奏快，可以展现人们在生活中难见到的景象，使影视画面形成更为丰富多样的造型效果。

5）跟镜头

跟镜头是指摄像机始终跟随着被摄主体的运动而进行拍摄的镜头。一般可以分为侧跟、前跟和后跟。

6）升降镜头

升降镜头是指摄像机借助升降装置沿着直线上下移动拍摄的镜头。拍摄的画面从低处连续升高，称为升镜头；反之，则为降镜头。升降镜头的移动方向一般分为垂直方向、斜向升降和不规则升降。

7）综合运动镜头

综合运动镜头是指摄像机在一个镜头中将推、拉、摇、移等多种运动摄像方式有机地结合起来所拍摄的镜头。

2.2.3 剪辑和蒙太奇

电影自诞生历经一白多年的冲刷与洗礼，从 1895 年 12 月 28 日法国卢米埃尔兄弟在巴黎咖啡馆放映《火车进站》和《工厂大门》开始，已经创造出太多的奇迹与震撼。美国著名导演斯皮尔伯格将其电影公司取名为"梦工厂"。确实，电影就是人们为自己的生活创造"梦"的地方。作为艺术殿堂中最为年轻的一种形式，电影将现代科技与传统艺术融为一体，给予人们一种认识世界的全新方式，打破了视听的现实基础，让"盒子里的人"重新演绎生活。故而，人们一直以来对于电影都具有偏爱之情，与其他任何一种艺术形式相比，其发展速度、影响范围、受众数量都达到了登峰造极的程度。

回顾电影的发展历程，最开始很长的一段时间里电影并不是世界的宠儿，而被当作集市上的一种"杂耍""玩意儿"，一种记录和拍摄的工具。应该说，电影如果仅止于此便真的会成为彻彻底底的记录工具，而并不是具有独立表征的艺术门类。但是，电影

实践的先驱们凭着对电影的热爱和潜心的追求，终于将实践上升到理论的高度，使其成为一门崭新的学科，填补了艺术领域的又一空白。德国著名的心理学家雨果·闵斯特堡（1863—1917）出版的《电影：一次心理学研究》（1916），首次从电影心理学的角度论证了"电影是一门艺术"。而这些大师们，比如卢米埃尔兄弟、梅里爱、格里菲斯等一批早期电影艺术家们对电影艺术的形成与发展进行了深刻的实践性探索。

根据前人的总结与归纳，可将电影美学流派划分为两种：蒙太奇流派（或形式主义）与纪实流派（或写实主义）。

1. 蒙太奇电影美学理论

蒙太奇，是法文 montage 的音译，原来的意思是装配、构成，引申用在电影艺术里意为剪辑与组接。1915 年的《一个国家的诞生》与 1916 年的《党同伐异》可看作格里菲斯（全名：戴维·卢埃林·沃克·格里菲思 David Llewelyn Wark Griffith，1875—1948）个人丰碑式的两部经典之作，与此同时，这两部影片也意义非凡地启示着人们开展着眼于对电影艺术语言和表现手段进行多方面的探索和研究之路。

格里菲斯（图 2-40）本人虽然能够熟练掌握并运用蒙太奇的手法和技巧于电影创作当中，但是他并没有从理论上对蒙太奇加以总结和阐释。苏联电影导演库里肖夫（图 2-41）和他的学生爱森斯坦首先提出并认真探索了蒙太奇学说，将蒙太奇升华为美学的高度。

图 2-40　格里菲斯　　　　　　　　图 2-41　库里肖夫

从影片的实际创作角度而言，蒙太奇一般包括画面剪辑与画面合成两方面。画面剪辑是将一系列相关的画面、图像组织在一起形成一个完整的、统一的段落。画面合成是完成这种组合方式的艺术或过程。具体来讲，在拍摄一部影片时，导演会从不同地点、不同距离和角度，以不同方法进行大量素材的捕捉。然后在剪辑阶段，再将之前拍摄镜头按照生活逻辑、推理顺序、作者的创作倾向及其美学原则进行选择与重新排列，用以叙述情节、刻画人物。但当不同的镜头组接在一起时，往往又会产生镜头单独存在时所

不具有的含义。正如爱森斯坦所说的，当镜头衔接在一起时产生的效果"不是两数之和，而是两数之积"。例如卓别林把工人群众赶进厂门的镜头，与被驱赶的羊群的镜头衔接在一起；普多夫金把春天冰河融化的镜头，与工人示威游行的镜头衔接在一起，就使原来的镜头表现出新的含义。凭借蒙太奇的作用，电影享有时空的极大自由，甚至可以构成与实际生活中的时间空间并不一致的电影时间和电影空间。其中，《战舰波将金号》是爱森斯坦 1925 年运用蒙太奇理论的艺术精品，片中的"敖德萨阶梯"一直被人们膜拜为蒙太奇的经典段落，如图 2-42 所示。

图 2-42　《战舰波将金号》中的"敖德萨阶梯"片段

　　由此可见，运用蒙太奇手法可以使镜头的衔接产生新的意义，这就极大地丰富了电影艺术的表现力，也增强了电影艺术的感染力。我们可以根据蒙太奇的叙事和表意两大功能将其划分为三种最基本的类型：叙事蒙太奇，表现蒙太奇，理性蒙太奇。前一种是叙事手段，后两种主要用以表意。

　　1）叙事蒙太奇

　　这种蒙太奇由美国电影大师格里菲斯等人首创，是影视片中最常用的一种叙事方法，它的特征是以交代情节、展示事件为主旨，按照情节发展的时间流程、因果关系来分切

组合镜头、场面和段落，从而引导观众理解剧情。这种蒙太奇组接脉络清楚、逻辑连贯、明白易懂。叙事蒙太奇又包含下述几种具体技巧。

（1）平行蒙太奇。

也称并列蒙太奇。这种蒙太奇常以不同时空（或同时异地）发生的两条或两条以上的情节线并列表现，分头叙述而统一在一个完整的结构之中，或两个以上的事件相互穿插表现、揭示一个统一的主题，或一个情节。平行蒙太奇应用广泛，首先因为用它处理剧情，可以删减过程以利于概括集中，节省篇幅，扩大影片的信息量，并加强影片的节奏感；其次，由于这种手法是几条线索并列表现，相互烘托，形成对比，易于产生强烈的艺术感染效果。如影片《南征北战》中，导演用平行蒙太奇表现敌我双方抢占摩天岭的场面，造成了紧张的节奏扣人心弦。

格里菲斯（图 2-43 所示为其在现场拍摄的情况）、希区柯克都是极善于运用这种蒙太奇的大师。蒙太奇可以展现不同时空发生的事。比如，格里菲斯的《党同伐异》即为展现不同时间、不同地点的故事。影片把四个不同时间，不同区域发生的事，放在一部影片中分别叙述，中间用一个母亲摇篮的镜头连接，表明一个共同的主题——任何时代都有排斥异己的事情。同时，蒙太奇还可以展现相同时间、不同空间发生的故事，如影片《沉默的人》的结尾：剧场正在演出、克格勃追踪、男主角跑、男主角的前妻设法援救他，四条线索齐头并进，共同说明追捕男主角这一情节。而表现同时同地的例子则更多，影片《三十九级台阶》中敌人在一座大钟内放了一颗定时炸弹，差一分钟就要爆炸。必须设法使大钟的秒针停下来才能移除炸弹，在这紧急时刻，意大利籍的地质学家机智地跳上大钟，用身体控制住秒针的走动，与此同时，警察包围了钟楼内的敌人，钟楼下面还有不少围观的群众，这三组镜头围绕着排除定时炸弹这一情节在同时同地穿插进行，把情绪推向高潮。

图 2-43　格里菲斯在拍摄现场

（2）交叉蒙太奇。

又称交替蒙太奇，普多夫金把它叫作"动作同时发展的蒙太奇"，它将同一时间不同地域发生的两条或数条情节线迅速而频繁地交替剪接在一起，其中一条线索的发展往往影响另外线索，各条线索相互依存，最后汇合在一起。这种剪辑技巧极易引起悬念，造成紧张激烈的气氛，加强矛盾冲突的尖锐性，是掌握观众情绪的有力手法，惊险片、恐怖片和战争片常用此法造成追逐和惊险的场面。如影片《疯狂的赛车》中自行车与警车追逐一场戏，镜头在男主角与警车之间做交叉剪辑，通过两者镜头时间的长短来控制速度与紧张程度，越到接近临界点时，镜头就剪得越短、越频繁，速度与气氛就越紧张，如图 2-44 所示。

（3）颠倒蒙太奇。

这是一种打乱结构的蒙太奇方式，先展现故事或事件的即刻状态，然后再回去介绍故事的始末，表现为事件概念上的过去与现在的重新组合。它常借助叠印、画外音、旁白等手段转入倒叙。运用颠倒式蒙太奇，打乱的是事件顺序，但时空关系仍需交代清楚，叙事仍应符合逻辑关系，事件的回顾和推理都以这种方式结构。很多悬疑片、惊悚片都经常采用颠倒蒙太奇的方式。比如美国电影《记忆碎片》（Memento）的整部影片就是采用颠倒蒙太奇的方式叙述故事，让观众与剧情一起跌宕起伏、屡屡突破想象极限，如图 2-45 所示。

 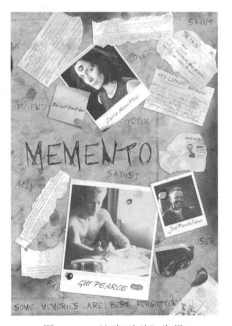

图 2-44　《疯狂的赛车》中自行车与警车　　　　图 2-45　《记忆碎片》海报
　　　　　　的追逐画面

（4）连续蒙太奇。

连续蒙太奇是一种完全按照事件的逻辑顺序，有节奏地连续叙事的方式。这不仅是

最基本和普遍的思维方式，也是绝大多数影视节目的基本结构方式。相对于平行蒙太奇或交叉蒙太奇的多线索发展的方式而言，连续式蒙太奇在叙事上更为自然流畅，朴实平顺，可以更好地还原生活原貌。但由于缺乏时空与场面的变换，无法直接展示同时发生的情节，难于突出各条情节线之间的对列关系，不利于概括，易有拖沓冗长、平铺直叙之感。因此，在一部影片中绝少单独使用，多与平行、交叉蒙太奇交混使用，相辅相成。比如电影《开国大典》中中华人民共和国成立的片段就由三个镜头构成一组联系发生的动作：

主人在看书，听到门铃声；

主人打开门，认出在外等候的客人；

两人一起走进客厅。

（5）重复蒙太奇。

又称为复现式蒙太奇——从内容到性质完全一致的镜头画面，反复出现的方式相当于文学中的复述方式或重复手法，具有一定寓意的镜头在关键时刻反复出现，以达到刻画人物、深化主题的目的。例如《战舰波将金号》中的夹鼻眼镜和那面象征革命的红旗都曾在影片中重复出现，使影片结构更为完整。《乡村女教师》中反复出现地球仪，它代表着不同历史时期的转折。《蓝色生死恋》中反复出现寄托了男女主人公无限情感的两个陶瓷杯子，表现了两人之间无法停息的思念和忠贞不渝的爱情，如图2-46所示。又如影片《第六纵队》中26号门牌的三次出现，都是在情节发展的关键时刻伴随着主要人物出现的，起着激发观众联想力，突出情节、事件和人物的作用。

图2-46　《蓝色生死恋》中象征两人爱情的杯子

2）表现蒙太奇

表现蒙太奇是以相连的或相叠的镜头为基础，通过场面、段落在形式或内容上相互对照、冲击，从而产生单个镜头本身所不具有的比喻、象征的效果，引发观众的联想，创造更为丰富的含义，以表达某种情绪或思想。在影片中使用表现蒙太奇的目的在于激发观众的联想，启迪观众的思考。表现蒙太奇有以下几种形式。

（1）抒情蒙太奇。

抒情蒙太奇是一种在保证叙事和描写的连贯性的同时，通过画面的组接，渲染铺排、创造意境，表现超越剧情之上的思想和情感，使剧情的发展富有诗意，故而又被称作"诗意蒙太奇"。电影理论家让·米特里曾对抒情蒙太奇做过如下解释：它的本意既是叙述故事，亦是绘声绘色的渲染，并且更偏重于后者。在影片中，我们可以将意义重大或关键性的事件分解成一系列的近景或特写镜头，从不同的侧面和角度捕捉和展示事物的本质与内涵，渲染事物的特征。举一个简单的例子，在电影中我们常会发现在一段叙事场面后，切入具有情绪意味的空镜头来牵引观众的心情。如苏联影片《乡村女教师》中，瓦尔瓦拉和马尔蒂诺夫相爱了，马尔蒂诺夫试探地问她是否永远等待他。她答道："永远！"，紧接着画面中切入两个盛开的花枝的镜头。该镜头虽与剧情无直接关系，但却恰当地抒发了人物之间的真挚情感。另外，还有一些影片通过特写镜头来铺陈情绪。比如在《母亲》中，丈夫欲取挂钟的钟锤换钱买酒的一场戏，普多夫金所做的分切，就是对抒情蒙太奇很好的诠释，当然，其中特写镜头的表现力是功不可没的。这一分切开始是这样的：他先用半全景交代人物活动的地点：醉醺醺的父亲走向挂钟，母亲明白丈夫的心思，默默地看着他。

——半身镜头：丈夫站在挂钟下面，看着钟。

——半身镜头：母亲惶惑不安地望着丈夫。

——近景俯拍：丈夫的一只手；手抓住一把椅子，把椅子拉到挂钟下面。

——近景：丈夫的皮靴，他站在椅子上，踮着脚尖。

——特写镜头：丈夫的头部靠近表盘；抬起双手，欲取下钟锤。

——特写镜头：母亲喊了一声，冲过去。

——大特写：丈夫的双手还在摘钟锤。

——半身镜头：母亲到了丈夫身边，极力阻拦他，拽住丈夫外套的下摆。

——近景：母亲撕扯着丈夫的上衣，拼命拽他，丈夫抬脚踢她。

——大特写：母亲的手死死地抓住丈夫的上衣，不停地拽来拽去，丈夫失去平衡晃来晃去。

——近景：丈夫的双手，一个钟锤被摘了下来；他的上半身在摇晃着。

——近景：站在椅子上的双脚；椅子在晃动。

——特写镜头：丈夫的手抓住另一只钟锤。

（2）心理蒙太奇。

心理蒙太奇是刻画人物心理、描写人物内心的重要手段，它通过画面镜头间的组接或声画的有机结合，细腻入微、形象生动地展现人物的内心世界。这种表现方式常用于表现人物的梦境、回忆、闪念、思索、遐想、幻觉等精神活动。这种蒙太奇在剪接技巧上多用交叉穿插等手怯，其特点是画面和声音形象的片断性、叙述的不连贯性和节奏的跳跃性，声画形象带有剧中人强烈的主观性。比如电影《小花》中，在小花寻找哥哥的

过程中，不断穿插进小花对儿时与哥哥玩耍、哥哥被迫逃离家乡等回忆的片段，表现了小花对哥哥赵永生的思念。电影《如果爱》中，在拍戏期间，不断地闪现两人当时的回忆，将现实、演戏、回忆三者不断地交织在一起，如图 2-47 所示。

图 2-47 《如果爱》

运用心理蒙太奇最为出神入化的是公认的电影艺术大师希区柯克（图 2-48）。他的经典电影《后窗》讲述摄影记者杰弗里由于意外摔断一条腿，整天被困在轮椅上。无聊时他便透过窗户观看对面楼房里各家各户的生活故事。有一天，他注意到了一个邻居的奇怪举动，发现他杀死了自己的妻子。于是困在轮椅上的他便想尽办法去调查这一事实并最终将凶手绳之以法。影片中最大的挑战在于如何在极其有限的空间内展现完整的剧情。然而，希区柯克运用纯熟的镜头语言不但完成了影片故事的讲述，更成功地渲染出紧张的气氛与令人窒息的悬疑，如图 2-49 所示。

图 2-48 希区柯克

图 2-49 《后窗》

那么，电影大师希区柯克是怎样运用镜头来推动情节发展、刻画心理的呢？他是通过运用心理蒙太奇理论，不断地出现有限的、被导演有意连接在一起的片断，而观众在看电影时也会不自觉地将一个个片断串联起来，自发地引申和思索，从而挑动了观众那颗许久未被拨动的心。

（3）隐喻蒙太奇。

隐喻蒙太奇是通过镜头与镜头、或场面与场面的对列组接来进行类比，形象而含蓄地表达创作者的某种寓意，赋予画面以新的含义。在这种蒙太奇方式中，需要寻找不同事物之间某种相似的特征，并将两者联系在一起，以便引起观众的联想，领会导演的寓意和领略事件的情绪色彩。比如著名影片《战舰波将金号》中，当被激怒的水兵向屠杀无辜平民的沙皇驻军开炮时，影片将三个静态画面衔接：睡着的石狮、张开大嘴的石狮、

前足站立的石狮。虽然是三个静态的画面，但是通过彼此的连接却表现出强烈的动态效果，表达出革命的力量从沉睡到奋起的过程。而在普多夫金的《母亲》一片中，则将工人示威游行的镜头与春天冰河水解冻的镜头组接在一起，用以比喻革命运动势不可挡。

（4）对比蒙太奇。

影视中的对比蒙太奇类似文学中的对比描写，即通过镜头（或场面、段落）之间在内容（如贫与富、苦与乐、生与死、高尚与卑下、胜利与失败等）或形式（如景别大小、色彩冷暖、声音强弱、动静等）的尖锐对立与强烈对比，产生相互强调、冲突的作用，以表达创作者的某种寓意或强化所表现的内容、情绪和思想。对比蒙太奇在默片时代运用非常广泛，在有声片时期增加了声画对比的可能性。例如，著名纪录片导演伊文思把焚毁小麦的镜头和饥饿儿童的镜头组接在一起，充分体现出资本主义危机时期的特征。

3）理性蒙太奇。

让·米特里给理性蒙太奇下的定义是：它是通过画面之间的关系，而不是通过单纯的一环接一坏的连贯性叙事表情达意。从形式上来看，理性蒙太奇也是将连贯性的叙事画面组接在一起，但与连续蒙太奇相比较而言，前者更重体现主观感受与知觉，所选取的画面也更偏向于主观视像。该类蒙太奇的主要代表人物是苏联学派的电影理论大师爱森斯坦。理性蒙太奇主要包含以下几种类别。

（1）杂耍蒙太奇。

在爱森斯坦（图 2-50）的蒙太奇理论中，最富有色彩的、影响力最大的，无疑是他的"杂耍蒙太奇理论"。爱森斯坦给杂耍蒙太奇的定义是：杂耍是一个特殊的时刻，其间一切元素都是为了促使把导演打算传达给观众的思想灌输到他们的意识中，使观众进入引起这一思想的精神状况或心理状态中，以造成情感的冲击。这种手段在内容上可以随意选择，不受原剧情约束，促使造成最终能说明主题的效果。

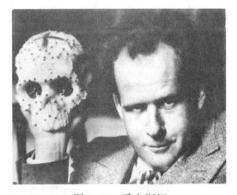

图 2-50 爱森斯坦

与杂耍蒙太奇相对应的是普多夫金的蒙太奇理论。两人在同一时代环境背景下，延伸和发展出了两种形式不同的蒙太奇。普多夫金认为蒙太奇的传统特性是以"连接"为基础的，更强调叙事和职业演员在电影中的重要作用。爱森斯坦在从事戏剧创作时首先提出了杂耍蒙太奇，又在其电影创作中体现出来。他强调蒙太奇的作用不是简单的连接，而更重要的作用在于表现戏剧的"冲突"和"对立"。即唯有实现了"震撼"的效果才可以认为在剪辑的过程中使用了蒙太奇的手段。虽然爱森斯坦后期过分夸大了蒙太奇的作用，甚至走向了极端，但其探索镜头组接的规律与原则对于影视的发展的确作出了卓越的贡献。

影片《十月》中采用了大量的杂耍式蒙太奇。比如将亚历山大三世的雕像从基位上

倒落下来的画面与沙皇专制的覆灭联系在一起；而当临时政府走上沙皇制度的老路时，亚历山大三世的雕像又采用倒放的方式重新竖立回基位上以表现反动势力的反扑；将孟什维克进行居心叵测的发言与弹竖琴的手的镜头组接在一起，表现出一种"老调重弹，迷惑听众"的意味。这些都是运用杂耍蒙太奇的典型例子。这些与情境内容看似相关性不大的镜头成为某种具有象征意义的符号，引起人们的联想，达到审美体验的最高境界。

（2）反射蒙太奇。

反射蒙太奇与杂耍蒙太奇一样，都是将有寓意的形象连接在事件的恰当位置，以期作用于观众的意识与知觉。但不一样的是它不像杂耍蒙太奇那样将与剧情内容无关的象征画面生硬地插入剧情，而是直接借用同时空的事物来进行比喻，使两者产生联系。再拿影片《十月》举例。影片中克伦斯基在部长们簇拥下来到冬宫的片段中，制作者利用一个仰角镜头将其头部与身后圆柱上的类似光环一样的雕饰巧妙地融合在一个画面中，暗示独裁者的无上尊荣。这个镜头是何等的自然与顺理成章，这是杂耍蒙太奇无法实现的"无缝表现"。

（3）思想蒙太奇。

思想蒙太奇是苏联电影导演、编剧、电影理论家、苏联纪录电影的奠基人之一吉加·维尔托夫（Dziga Vertov）提出的。这种镜头剪辑利用新闻影片中对于文献资料重新编排的方式来表达一个思想主题。这种蒙太奇展现出一种强烈的理性状态，以抽象的形式展现思想和由理智激发出的情感。观众与影片产生脱离或离间之感，完全以理性的方式冷眼旁观。执导过我们非常熟悉的《列宁在10月》和《列宁在1918》的苏联著名电影大师和电影教育家罗姆的掩卷之作《普通法西斯》（图2-51）就是运用思想蒙太奇的经典作品。影片中运用了大量的新闻资料，并作出极富智慧和人道力量的撷取。这类影片很容易被拍成政论性的纪录片，但罗姆却赋予这部影片罕见的思考力度和且深且痛的诗意表达。纪录片的解说词在这部影片里得到近乎完美的绽放。

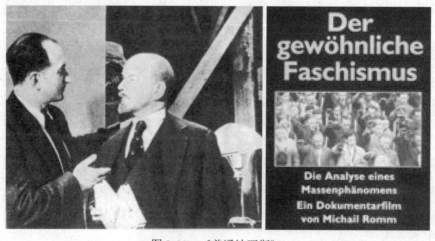

图 2-51　《普通法西斯》

2. 纪实电影美学理论

20世纪40年代中期，为了充分发挥电影的艺术形式与美学特征，产生了以意大利新现实主义为代表的纪实性电影美学，尤其在战后盛行于世。随着实践的不断深入，五六十年代又经过法国著名电影理论家、被誉为"法国影迷的精神之父"的安德烈·巴赞（1918—1958，图2-52）以及德国著名电影理论家齐格弗里德·克拉考尔（Siegfried Kracauer，1889—1966）的研究与提炼，最终形成了系统、完善、理论化的纪实电影美学理论。该理论一直影响着一代又一代世界各国的电影人。

早期的电影与生俱来就带有纪实的特性，并以电影发明者、导演、法国的L.J.卢米埃尔（1864—1948）拍摄现实场景、还原生活的纪实性传统为源头。他强调电影的照相性质，注重摄影机的记录功能，并且反对滥用蒙太奇分割。在影片中，突出基于真实的事件进行意味的挖掘，并采用长镜头的拍摄方式来讲述故事、塑造人物、刻画细节。巴赞更是力图倡导一种"事件的完整性受到尊重""故事的发生与发展具有生命般真实与自由"的影片叙事结构。以纪实性电影美学为理论依据，很多电影大师拍摄出了源于生活、又高于生活的不朽经典。

1916年美国导演罗伯特·弗拉哈迪（Robert Flaherty，1884—1965，图2-53）拍摄了介绍北极爱斯基摩人生活情况的惊世之作——纪录影片《北方的纳努克》，被公认为是纪实性电影的正式开端。弗拉哈迪是一位远离尘世、甘愿投入到未开化的非文明世界，以一种浪漫的眼光和探险家的品性追寻纪录片艺术和人生真实的导演，被尊为世界"纪录电影之父"和影视人类学鼻祖。

图2-52 安德烈·巴赞　　　图2-53 罗伯特·弗拉哈迪

《北方的纳努克》以记录式的镜头展现了生活在冰天雪地中的爱斯基摩人的生活与劳作，反映了他们为了生存用自己微薄的力量与大自然的恶劣环境进行艰苦斗争的现实生活。值得一提的是，弗拉哈迪虽然采用记录真实的创作理念，但他并没有单纯地记录现实生活，而是大胆地将真实的生活场面重现，以"真实再现"的方式邀请当地的爱斯基摩纳努克一家充当了一回"演员"的角色，并且按照自己的想象与预期打造的意境来设置场景，甚至重建冰屋。弗拉哈迪在拍摄猎捕海象这一场景时，巧妙地使用了一个长

镜头进行表现，刻画细腻、生动真实，是一个具有典范作用的经典长镜头，如图2-54所示。

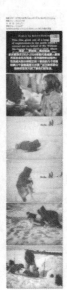

图2-54 《北方的纳努克》组图

20世纪40年代中期，新现实主义电影运动在意大利爆发，它继承了写实主义的传统，具有深刻的社会进步意义和艺术创作新特性，并把纪实性电影美学推向了高潮。新现实主义电影运动提出了"把摄像机扛到大街上"的响亮口号。虽然该运动只持续了6年时间，但作为一种重要的电影创作方法和拍摄风格，一直对西方纪录电影的发展起到了深远的影响。著名影片《罗马11时》（图2-55）就是依据新现实主义的理论原则对当时发生的一件惨案进行了再创作。二战后的罗马，上百名女子应征一个打字员的职位。在等待面试时，她们蜂拥挤进一座老房子，在挤楼梯时造成楼梯倒塌，很多人被掩埋在砖头瓦砾中，从此也彻底地改变了很多人的命运。

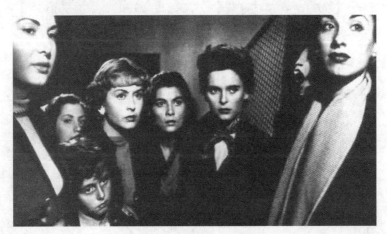

图2-55 《罗马11时》剧照

意大利著名编剧C. 柴伐梯尼（Cesare Zavattini）为新现实主义电影的实践提供了

很多优秀的剧本，如《偷自行车的人》（图2-56）、《小美人》《罗马11时》《温别尔托·D》等。与此同时，他还在美学理论方面作出了很大的贡献。他认为"不应该出现只负责写电影剧本的编剧"，应当"直接地注意各种社会现象，而不要通过什么虚构的故事（不管它编得有多好）"，"重要的是，要善于探究出事情与事情的发生过程"。

图 2-56　《偷自行车的人》剧照

2.2.4　声音和声画关系

声音在影视作品中占有非常重要的地位，也产生了十分巨大的影响。有句话说得好："再好的戏，没有声音也出不来"。如今的电影院都以杜比先进的环绕立体声为必不可少的一项视听条件，说明声音的处理与声画关系的协调已经成为影视作品创作中尤为重要的工作。我们常说"视听盛宴""视听享受"，听觉与视觉一样，具有强大的造型功能。

1. 声音的分类

在影视作品中，一般将声音分为人声、音响和音乐三大类。其中，人声包括对话、独白与旁白等，音响包括自然音响、机械音响、环境音响、特殊音响等，音乐包括器乐和声乐两类。

2. 声画关系

声音与画面之间既是彼此独立、各成体系的，同时又是相互依存、相互依赖的关系。因此，声音与画面的结合需要一定的契合点，比如声音与画面的互生性与共情性。所谓的互生性是指声音的出处是否源于画面，分为声画同步、声画分离；而共情性是指声音与画面是否情绪统一，分为声画合一、声画对位。

声画同步：是指画面中的视觉影像与出现的声音属于互生关系，即声音是由画面中的人或物体、环境所产生的，比如人的脚步声、环境的嘈杂声、汽车驶过的轰鸣声等。这样的声画配合使得声音具有可见、可追溯、可感知等特性。

声画分离：是指画面中的声音和影像没有互生关系、彼此独立，即声音不是由画面的人或物、环境所产生的。有些影视作品采用声画分离的方式来达成更高层次上的统一。比如表现人的心声、心中所想，画面中是现实的场景，但声音却是头脑中想到的。这种声画分离的方式在二维平面上实现了多时空的展现，丰富了画面内容。

声画合一：是指画面与声音在情绪上的统一，即无论声画具有互生关系与否，只要在内容、情绪、节奏等方面是统一的、和谐的、相互支撑的即为"合一"。比如纪录片《舌尖上的中国》中，大量的做菜画面与音乐相互配合，烘托了美食的氛围。

声画对位：是指声音和画面彼此独立，并形成了一定的对比，然而，正是这种对比性融合恰好产生了和谐的艺术形象，在对立中产生了统一。比如，影视作品中的战争场面十分惨烈，但有些作品却在此时使用了舒缓的音乐相配合，这种对比更显出战争的悲壮。

技术篇

第3章
数字影视剪辑软件入门

本章要点

- Premiere CC的工作界面
- 功能面板
- 设置【编辑工作区】
- Premiere CC的全过程示范

本章主要内容

　　主要介绍Premiere CC的工作界面，包括项目标题栏、菜单栏、项目面板、源/生成监视器、时间线面板的界面与功能介绍；介绍【效果】【效果控件】【字幕】【剪辑工具】【音频剪辑混合器】【信息】【历史记录】等面板的界面与功能；介绍四种针对不同应用的工作区，包括【编辑】工作界面、【颜色】工作界面、【效果】工作界面、【声音】工作界面；介绍Premiere CC的全过程示范，从新建项目到新建序列，再到编辑视频。通过本章的学习，使读者能够纵览数字影视剪辑软件的使用方法与流程，为后面具体案例的实践提供提纲挈领式的内容介绍。

3.1 Premiere CC 的工作界面

3.1.1 项目标题栏

在 Premiere CC 软件工作界面的最上方，会出现当前编辑项目的名称、地址、编辑与否等信息，如图 3-1 所示。其中，"未命名"为当前编辑项目的名称，"D:****\ 教材 \PR\"为项目的地址，项目名称后面的"*"表示当前是未保存的状态。每次选择【保存】后，"*"就会消失。

Adobe Premiere Pro CC 2018 - D:\西北工业大学\教材\PR\未命名 *

文件(F) 编辑(E) 剪辑(C) 序列(S) 标记(M) 图形(G) 窗口(W) 帮助(H)

图 3-1 项目标题栏

3.1.2 菜单栏

Premiere CC 软件的菜单栏位于工作界面的上方，包括【文件】【编辑】【剪辑】【序列】【标记】【图形】【窗口】和【帮助】8 个菜单栏，如图 3-2 所示。

文件(F) 编辑(E) 剪辑(C) 序列(S) 标记(M) 图形(G) 窗口(W) 帮助(H)

图 3-2 菜单栏

3.1.3 【项目】面板

【项目】面板位于工作界面的左下方，主要用于对剪辑所用素材的管理，包括新素材的新建、导入与查找等功能，如图 3-3 所示。导入的素材既可以通过▤【列表视图】显示，也可以通过▦【图标视图】显示。对素材的管理包括其缩略图、名称、格式、颜色标签、出入点、持续时间、详细信息、放大缩小视图等，如图 3-4 所示。

图 3-3 对素材管理的选项

图 3-4　项目面板

3.1.4　源/生成监视器

监视器分为源监视器（位于工作界面的左上方）和生成监视器（位于工作界面的右上方）。所谓源监视器是指能够对【项目】面板中素材库的素材进行预览的窗口，而生成监视器是指能够对编辑后的素材进行预览的窗口。左右两个监视器并排放置，便于对素材进行非线性组接，如图 3-5 所示。在两个监视器中，均包含对素材进行预览与编辑的操作按钮。

　　■：【添加标记】按钮；

　　｛｝：【标记入/出点】按钮；

　　｜◀：【转到入点】按钮；

　　▶｜：【转到出点】按钮；

　　◀｜：【后退一帧】按钮；

　　｜▶：【前进一帧】按钮；

　　▶：【播放】按钮；

　　｜≡：【插入】按钮；

　　｜≡：【覆盖】按钮；

　　◎：【导出帧】按钮；

　　✛：【按钮编辑器】按钮。

图 3-5　源监视器（左）和生成监视器（右）

　　单击【按钮编辑器】按钮➕后，弹出【按钮编辑器】窗口，其中包含对素材进行编辑的各种操作按钮，如图 3-6 所示。如果在编辑过程中需要该操作按钮，则用鼠标按住该按钮拖曳至监视器的按钮布局界面即可。

图 3-6　【按钮编辑器】窗口

3.1.5　时间线面板

　　时间线面板是素材编辑的主要区域。用户可以在时间线面板中通过鼠标和快捷键对素材进行添加、组接、剪切、调整与编辑，如图 3-7 所示。同时，还可以为素材添加关键帧、转场效果与特效。当剪辑的素材过长时，还可以通过时间线嵌套的方式将多条时间线组接在一起，此时的时间序列也同样被视为一种素材。

图 3-7　时间线面板

3.2　功能面板

在 Premiere CC 软件中，对视频的后期编辑都要通过各功能面板来实现。本节将以从上到下的布局顺序进行【功能】面板的知识讲解。

3.2.1　【效果】面板

为时间线上的素材添加"过渡"与"特效"效果，需要通过【效果】面板来进行设置，如图 3-8 所示。对于音频素材而言，可以在【效果】面板中找到【音频效果】与【音频过渡】的相关选项。对于视频素材而言，也可以在【效果】面板中找到【视频效果】与【视频过渡】的相关选项，图片素材与视频素材关于【效果】面板的使用方法相同。

图 3-8　【效果】面板

3.2.2　【效果控件】面板

为素材添加关键帧后，需要对关键帧和过渡效果进行更细致的调整，此时需要通过【效果控件】面板进行设置，包括"运动"与"不透明度"属性的设置，如图 3-9 所示。其中，"运动"属性包括对素材的"位置""缩放""旋转"等属性的调整，"不透明度"属性主要是对素材"不透明度"的相关属性进行调整。

图 3-9 【效果控件】面板

3.2.3 【字幕】窗口

【字幕】窗口用来进行字幕编辑。Premiere CC 版本的【字幕】窗口与之前的有所不同。以往的版本只需通过单击菜单栏中的【文件】菜单新建【字幕】菜单项即可打开【字幕】窗口。但 Premiere CC 版本则需要选择新建【旧版标题】才能打开属性全面的【字幕】窗口。在【字幕】窗口中，可以设置"字幕属性""字幕样式"，可以使用"字幕工具"与"动作工具"，如图 3-10 所示。

图 3-10 【字幕】窗口

3.2.4 【剪辑工具】面板

对时间线上的素材进行剪辑时,可以采用【剪辑工具】面板上的工具,如图 3-11 所示。包括选择工具 、选择轨道工具 、编辑工具 、剃刀工具 、内外滑工具 、钢笔工具 、手型工具 、缩放工具 、文本工具 等。

图 3-11 　【剪辑工具】面板

3.2.5 【音频剪辑混合器】面板

对时间线上的音频素材进行剪辑时,可以通过【音频剪辑混合器】面板进行设置,包括音频素材的左右声道的设置、静音与否的设置、录音、分贝的设置,以及音频轨道的设置等,如图 3-12 所示。

图 3-12 　【音频剪辑混合器】面板

3.2.6 【信息】面板

【信息】面板是对时间线上所选择素材的属性基本信息的展现,同时,也会显示当

前所选素材所在序列的基本情况，如图 3-13 所示。

图 3-13 【信息】面板

3.2.7 【历史记录】面板

【历史记录】面板是对所有操作步骤的记录，单击其中任意一条记录便可以恢复到该状态，如图 3-14 所示。

图 3-14 【历史记录】面板

3.3 设置【编辑工作区】

选择编辑工作区菜单栏的选项可以设置不同风格的编辑工作区，包括"学习""组件""编辑""颜色""效果""音频""图形"等类型的编辑工作界面，如图 3-15 所示。或者单击编辑工作区菜单栏最后的 » 按钮，在弹出【编辑工作区】窗口后，同样可以选

择不同类型的编辑工作界面，如图 3-16 所示。

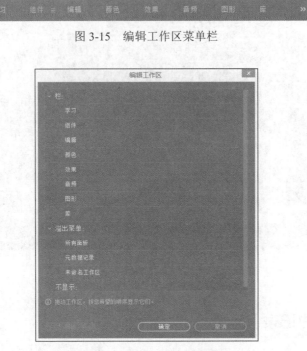

图 3-15　编辑工作区菜单栏

图 3-16　【编辑工作区】窗口

3.3.1　【编辑】工作界面

选择【编辑】工作区菜单选项会出现适合视频编辑的工作界面，如图 3-17 所示。

图 3-17　【编辑】工作界面

3.3.2 【颜色】工作界面

选择【颜色】工作区菜单选项会出现适合编辑素材颜色的工作界面，以【颜色】面板为主，如图 3-18 所示。

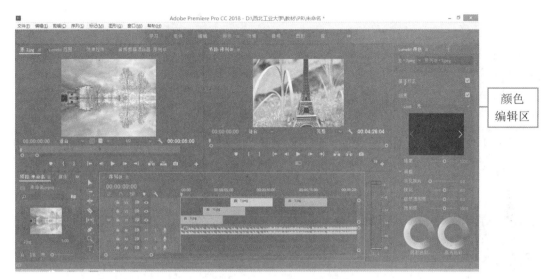

图 3-18 【颜色】工作界面

3.3.3 【效果】工作界面

选择【效果】工作区菜单选项会出现适合编辑时间线上素材的关键帧与过渡效果的工作界面，以【效果控件】面板为主，如图 3-19 所示。

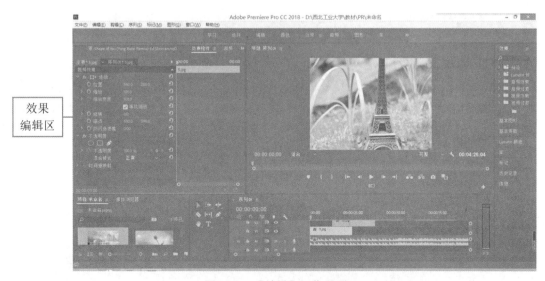

图 3-19 【效果】工作界面

3.3.4 【声音】工作界面

选择【声音】工作区菜单选项会出现适合编辑时间线上音频素材的工作界面，包括左右声道的调整、静音、主音频轨道、录音、分贝、音频通道数量等操作控件，如图 3-20 所示。

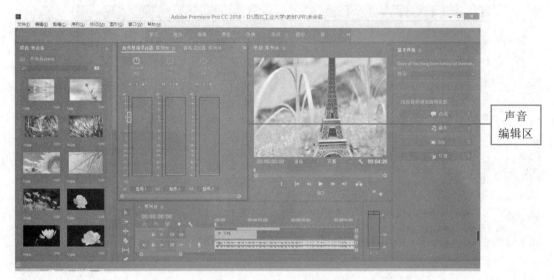

声音编辑区

图 3-20 【声音】工作界面

值得注意的是，不同类型的工作界面之间是可以切换的，同时，当用户不小心关闭了需要使用的面板时，可以通过单击【窗口】→【工作区】→【重置当前工作区】的方式找回已经关闭的面板。

3.4 Premiere CC 的全过程示范

通过前面对 Premiere CC 工作界面的详细介绍，大家已经基本了解了视频剪辑的工具与应用。本节将通过 Premiere CC 演示编辑视频的全过程，包括新建项目、创建序列、添加素材、编辑素材、生成视频等过程。

3.4.1 新建项目

Step 1. 首先，双击 Premiere CC 的启动图标，经过软件加载后，弹出软件的【开始】窗口，如图 3-21 所示。

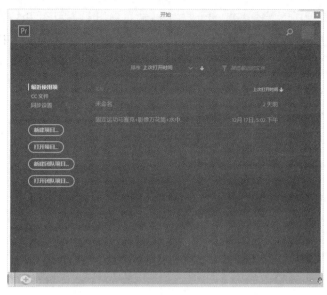

图 3-21 【开始】窗口

Step 2. 在【开始】窗口中，左侧选项卡【新建项目】能够新建项目，【打开项目】能够打开之前保存过的项目，【新建团队项目】能够新建团队编辑视频的项目，【打开团队项目】能够打开之前保存过的团队编辑视频的项目。此时，单击【新建项目】选项卡，弹出【新建项目】窗口，如图 3-22 所示。

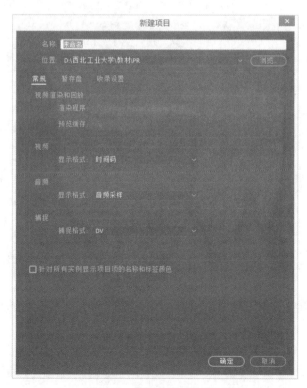

图 3-22 【新建项目】窗口

Step 3. 设置新建项目的基本属性。在弹出的【新建项目】窗口中,可以设置该项目的【名称】、保存项目的【位置】、项目的【常规】属性等。其中,新建项目的名称修改为"全过程示范",项目【位置】的设置可以单击右侧的【浏览】按钮进行项目保存地址的确定,不修改则为默认地址。【常规】选项卡中可以设置出现在本项目中的所有视频、音频的显示格式,以及捕捉(采集)视频的格式。同时,还能够选择所有实例是否显示项目的名称和标签颜色。设置完成后,如图 3-23 所示。

图 3-23　修改新建项目的名称

　　【暂存盘】选项卡用于设置捕捉(采集)视频的地址、视音频预览的地址,以及项目自动保存的地址等设置,如图 3-24 所示。一般情况下,【暂存盘】中的内容一般不去修改,以免导致项目相关文件脱机而无法正常编辑。

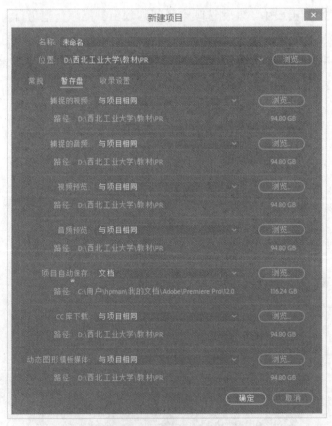

图 3-24　【暂存盘】窗口

Step 4. 单击【确定】按钮,进入软件的工作界面,里面的各窗口与面板此时均为空白的,如图 3-25 所示。

图 3-25 空白工作界面

3.4.2 新建序列

Step 1. 新建序列。

方法一：单击【文件】菜单，在弹出的菜单中选择【新建】菜单，再在弹出的子菜单中选择【序列】菜单，如图 3-26 所示，弹出【新建序列】对话框。

方法二：单击【项目】面板右下方的【新建项】按钮，在右侧弹出的选项卡中选择【序列】选项，如图 3-27 所示，弹出【新建序列】对话框。

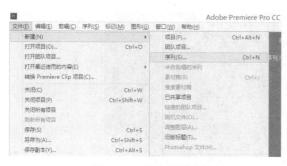

图 3-26 新建序列方法一

图 3-27 新建序列方法二

Step 2. 设置序列属性。在【新建序列】对话框中，分为【序列预设】【设置】【轨道】【VR 视频】四个选项卡。【序列预设】选项卡提供了本序列可用各种预设类型，单击选中任意一个类型，便可在右侧的预设描述中看到相应的信息与参数，如图 3-28 所示。

Step 3. 如果【序列预设】中的类型无法满足用户需求，则用户可以进行自定义。单击【设置】选项卡，可以设置当前序列的【编辑模式】【时基】，以及视频、音频、视频预览

等相关预设，还有【最大位深度】【最高渲染质量】等复选项，可以提高预览文件的质量。如图 3-29 所示。

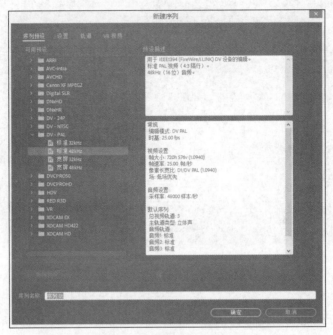

图 3-28　【新建序列】对话框

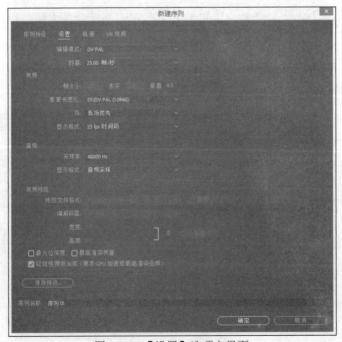

图 3-29　【设置】选项卡界面

Step 4.【轨道】选项卡中能够提前设置本序列视频轨道的数量、音频轨道的相关属性等，

如图 3-30 所示。【VR 视频】选项卡是为编辑 VR 视频所配备的，能够设置 VR 视频的相关属性，便于 VR 视频的剪辑与生成，如图 3-31 所示。

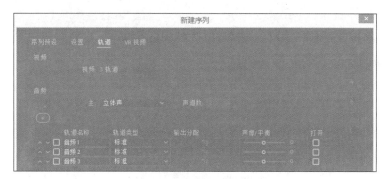

图 3-30 【轨道】选项卡界面

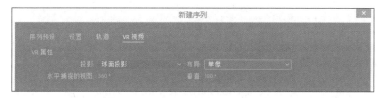

图 3-31 【VR 视频】选项卡界面

Step 5. 将以上 4 步设置完毕后，便可单击【新建序列】对话框右下角的【确定】按钮，进入视频编辑的工作界面，如图 3-32 所示。此时的工作界面中出现了序列，时间线面板中呈现可编辑状态。

图 3-32 新建序列的工作界面

要注意的是，在新建序列时，【序列预设】选项卡中的选项一般很难与准备使用的素材保持一致，因此，【设置】选项卡是用户精准设置序列的常用方法。

3.4.3 编辑视频

Step 1. 导入素材。

　　方法一：在左下方【项目】面板的素材区域中，右击，在弹出的快捷菜单中选择【导入】选项，如图3-33所示。随后，打开选择导入素材文件的窗口，对将要导入的素材进行选择。

　　方法二：单击菜单栏的【文件】菜单选项，在弹出的选项卡中选择【导入】选项，如图3-34所示，随后打开选择导入素材文件的窗口，对将要导入的素材进行选择。另外，导入素材的快捷键为Ctrl+I，也可打开导入素材文件的窗口。

图3-33　导入素材方法一　　　　　　图3-34　导入素材方法二

Step 2. 将素材放入序列中。首先，在【项目】面板中选中需要放在序列中的素材，如果想预览，则对该素材进行双击，该素材则会在左上方的【源监视器】中预览。确定所选素材后，按住该素材，直接拖曳至【时间线】面板上的轨道中。如果是视频或图片素材，则拖曳至视频轨道。如果是音频素材，则拖曳至音频轨道。素材一旦拖曳至时间线的序列上，右上方的【生成监视器】中便可以对其进行预览，如图3-35所示。

Step 3. 编辑素材。对时间序列上的素材进行编辑，包括对素材的位置调整、轨道调整、【编辑】工具、【效果】面板、【效果控件】面板等进行操作。需要注意的是，对素材进行编辑，一定要先用鼠标左键在 ▶【选择】状态下选中时间序列上的素材才可以进行编辑操作，

否则，将会出现灰色不可编辑的状态。

图 3-35　素材放入序列后的界面状态

Step 4. 保存和导出项目。单击菜单栏的【文件】→【保存】，即可保存当前编辑的项目。或者直接按 Ctrl+S 快捷键也可以进行实时保存。单击菜单栏的【文件】→【导出】→【媒体】，弹出【导出设置】对话框。在【导出设置】对话框中可以设置导出的视频是否与序列设置相匹配，如果对该复选框没有进行勾选，则可以自行设置导出视频的格式、预设制式、注释等属性。在【输出名称】选项后，可以对导出的视频重命名与调整导出路径。在【导出视频】与【导出音频】两个复选框前进行认真的勾选，切勿落选。同时，对导出视频的效果、视音频、字幕、发布的具体参数也能够进行设置。最后，单击右下方【导出】按钮即可，如图 3-36 所示。

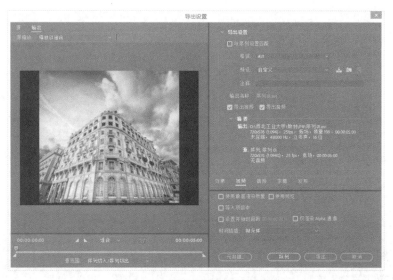

图 3-36　【导出设置】对话框

第4章
字幕的编辑

本章要点

■ 制作时钟

■ 制作片头、片尾、片中字幕

■ 制作动态背景

本章主要内容

主要介绍如何使用字幕来制作时钟，包括制作表盘、制作时钟数字、制作表芯、制作表针、合成时钟等步骤；介绍视频中的片头字幕、片中字幕与片尾字幕的制作，包括淡入淡出的设置、滚动与游动字幕的设置等；介绍动态背景的制作。通过本章的学习，读者能够全方位地掌握字幕的制作与设置，便于后期数字视频制作的综合运用。

4.1　制作时钟

　　通过字幕的编辑工具可以将绘制的图形组合在一起，构成全新的画面。本节将学习如何用字幕中的各种工具与技巧制作能够走动的时钟。

4.1.1　制作表盘

Step 1. 新建序列。选择【文件】→【新建】→【项目】，在弹出的【新建项目】界面中填写新建项目的名称"字幕的编辑"；在项目面板的素材库中右击空白区域，选择【新建项目】→【序列】，在弹出的【新建序列】选项卡中填写新建序列的名称"制作时钟"，如图 4-1 所示。

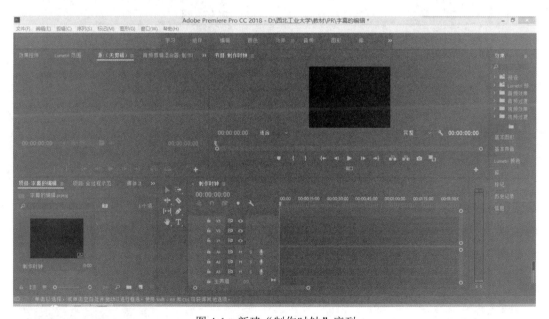

图 4-1　新建"制作时钟"序列

Step 2. 新建字幕。选择【文件】→【新建】→【旧版标题】，弹出【新建字幕】窗口。在【视频设置】的选项中，可以设置本字幕的宽度、高度、时基（帧速率）、像素长宽比的具体数值。如果不做任何修改，则会继承本序列的相关属性。再为字幕命名为"表盘"，并单击【确定】按钮，如图 4-2 所示。

图 4-2　新建字幕

Step 3. 绘制表盘形状。在弹出的字幕面板中，单击左侧工具箱的【圆角矩形工具】 ▢，在字幕的监视器中间用鼠标左键拖曳出一个圆角矩形，再将鼠标转换为【选择工具】 ▶，在该状态下，单击刚才绘制的圆角矩形。在圆角矩形被选中的状态下，先后单击左侧【中心工具】的【水平居中】按钮 ▣ 和【垂直居中】按钮 ▣，将该圆角矩形放置于字幕监视器的中央，如图 4-3 所示。

图 4-3 绘制表盘形状

Step 4. 填充表盘颜色。先将鼠标转换为【选择工具】 ▶，选中监视器上的圆角矩形，在监视器右侧的【旧版标题属性】中可以设置该圆角矩形的各项参数属性，包括该图形中心点的 X 位置、Y 位置，图形的宽度、高度，图形的旋转角度，图形类型、圆角大小、图形填充的类型、颜色、不透明度、光泽、纹理，图形轮廓的内外描边、阴影等属性的设置。

此时，可以首先为该圆角矩形填充纹理。勾选【填充】下方的【纹理】选项，并单击前方的下拉列表图标 › 展开选项，如图 4-4 所示。

双击【纹理】选项后面的灰色区域 ▪，弹出【选择纹理图像】窗口，选择一张合适的图片 05.jpg，再单击【打开】按钮，如图 4-5 所示。则在【字幕】面板的监视器中，可见圆角矩形中已经填充了刚才所选的图片，如图 4-6 所示。

图 4-4 勾选【纹理】选项

图 4-5 【选择纹理图像】窗口

图 4-6 用图片填充表盘

Step 5. 为表盘添加表框。鼠标在【选择工具】的状态下单击监视器上的表盘,再单击【描边】选项,设置【外描边】中的颜色、光泽的颜色、大小、角度等属性,为表盘添加表框,并添加光泽效果,设置如图 4-7 所示,效果如图 4-8 所示。随后,关闭当前字幕窗口。在【项目】面板的素材库中,将"表盘"字幕用鼠标左键拖曳至时间线的第一条视频轨道的最左侧后松手,如图 4-9 所示。

图 4-7 【外描边】设置

图 4-8 添加表框的效果

图 4-9 将 "表盘" 字幕拖曳至视频轨道

注 时间线上的时间标尺如果放置在有素材放置的时间区域，则会在【生成监视器】中看到当前时间标尺所在时间点的影像；如果时间标尺放置在没有素材的时间点，则【生成监视器】中只能看到黑色屏幕，代表此时屏幕为透明状态。

4.1.2 制作时钟数字

Step 1. 制作时钟表面的数字。新建名为 "表盘数字" 的字幕，单击【确定】按钮后，弹出 "表盘数字" 的字幕窗口。单击【文字工具】按钮 T，移至字幕监视器处单击，出现闪动的光标时，即可以输入文字 "12"。再框选所输文字，在右侧【属性】选项中设置字体系列、字体样式、字体大小、填充颜色等，如图 4-10 所示。再将鼠标转换为【选择工具】，单击选中文字调整其位置。

Step 2. 鼠标选中刚才输入的 "12" 文本框，Ctrl+C 复制，Ctrl+V 进行粘贴，双击该文本框修改数字为 "3"，再将鼠标转换为【选择工具】，调整 "3" 的位置。同上步骤，输入并调整 "6" "9" 文本，如图 4-11 所示。关闭 "表盘数字" 字幕，将其拖曳至时间线的视频轨道 2 的最左侧后松手，如图 4-12 所示。

图 4-10　调整数字"12"的位置

图 4-11　表盘上的数字

图 4-12　"表盘数字"字幕放置于视频轨道 2

4.1.3 制作表芯

Step 1. 新建表芯字幕。选择【文件】→【新建】→【旧版标题】，在弹出的【新建字幕】窗口中输入字幕名称为"表芯"，如图 4-13 所示，再单击【确定】按钮。

Step 2. 绘制表芯。在打开的"表芯"字幕面板中，选用左侧的【椭圆工具】，在监视器的中心位置按住 Shift 键的同时用鼠标左键拖曳出一个小正圆形。在右侧的【填充】选项中设置表芯的颜色，并添加【外描边】效果，如图 4-14 所示。

图 4-13　新建"表芯"字幕

图 4-14　绘制并设置表芯属性

Step 3. 调整表芯位置。将鼠标转换为【选择工具】，单击选中正圆形调整其位置。为了能够使表芯位于时钟的正中心，可以使用字幕面板左侧的【中心】选项的【垂直居中】和【水平居中】，将表芯与时钟的中心相重合。再把制作好的"表芯"字幕拖曳至时间线的视频轨道 4 的最左侧，如图 4-15 所示。

图 4-15　"表芯"字幕放置于视频轨道 4 中

4.1.4 制作表针

Step 1. 新建表针字幕。新建表芯字幕。选择【文件】→【新建】→【旧版标题】，在弹出的【新建字幕】窗口中输入字幕名称为"表针"，再单击【确定】按钮。

Step 2. 绘制时针与分针。为了能够快速做出时钟表针运动的状态，本次练习只做了时针和分针。在"表针"字幕面板中，选用【圆角矩形工具】绘制一粗一细两个指针，并添加【外描边】效果，如图 4-16 所示。

Step 3. 调整表针的初始位置。将鼠标转换为【选择工具】，单击选中时针圆角矩形，鼠标转换为【旋转工具】，将时针旋转指向 12 点方向，再将鼠标转换为【选择工具】

，将时针末端放置于表芯位置上，如图 4-17 所示。

图 4-16　绘制时针与分针　　　　　　　　图 4-17　调整时针位置与角度

　　调整分针的位置与角度的方法与时针的相同，效果如图 4-18 所示。

Step 4. 制作不同时刻的时针与分针的字幕。选择当前字幕面板上方的【基于当前字幕新建】按钮，弹出【新建字幕】窗口，输入新字幕的名称为"表针 1"，单击【确定】按钮，如图 4-19 所示。

图 4-18　调整分针位置与角度　　　　　　图 4-19　新建"表针 1"字幕

Step 5. 调整不同时刻的表针的位置与角度。在"表针 1"字幕的面板中，先将鼠标转换为【选择工具】，单击选中分针，再将鼠标转换为【旋转工具】，将分针旋转指向 3 点方向，再将鼠标转换为【选择工具】，将分针的末端与表芯重合。以同样的方法将时针旋转很小的角度，如图 4-20 所示。

Step 6. 仿照 Step 5 的操作步骤，分别新建"表针 2""表针 3""表针 4"三个新字幕，并分别调整每个字幕上的分针与时针的旋转角度与位置，如图 4-21 ～图 4-23 所示。

图 4-20　字幕"表针 1"效果　　　　　　图 4-21　字幕"表针 2"效果

图 4-22　字幕"表针 3"效果　　　　　图 4-23　字幕"表针 4"效果

4.1.5　合成时钟

Step 1. 将所有表针放置于视频轨道 3 中。在【项目】面板素材库中选中字幕"表针"，放置于时间线的视频轨道 3 上，并调整字幕持续时间为 1s。当前每张字幕持续时间均为 5s。先将"表针"放入视频轨道 3，并将时间标尺移至时间线的 0 时。在时间码处输入"1"s 后回车，时间标尺便会精准定位于 1s 的位置处。此时使用剪辑工具中的【剃刀】◢靠近时间标尺，对"表针"字幕进行剪切，之后将鼠标转换为【选择工具】▶，选中"表针"字幕的后半段，按 Delete 键删除即可。

Step 2. 在【项目】面板素材库中选中字幕"表针 1""表针 2""表针 3""表针 4"依次放置于时间线的视频轨道 3 上，并调整每段字幕持续时间为 1s，并保证两两首尾相接。"表针 1"至"表针 4"字幕的持续时间均可通过 Step 1 的方法进行剪切，在时间码处分别输入"2""3""4""5"即可确定时间标尺的位置再进行剪切，如图 4-24 所示。

图 4-24　表针在视频轨道上的摆放

Step 3. 时钟合成。按 Enter 键，对时间线的所有素材进行渲染，渲染结束后，时间线上的红色标示线将变为绿色，表示已经渲染完毕，随即将自动播放这段 5s 的视频。导出生成视频则完成时钟的制作。如果想要制作转动更为精细的时钟，则可以新建更多的表针字幕。每个字幕中旋转的角度设置越小，则时钟的走动越逼真。

　　注 所有导入素材库的静态图片或在素材库中新建的字幕的默认持续时间均为 5s。如果批量导入静态图片或新建字幕需要保持同一持续时长，则可以单击菜单【编辑】→【首选项】→【时间轴】选项，在右侧的【静止图像默认持续时间】后面填写需要的时

长，并注意单位的选取。如果希望所有静态图片和字幕均持续 1s，则输入"1"后回车，单击【确定】按钮即可，如图 4-25 所示。

图 4-25　调整静止图像默认持续时间

4.2　制作片头、片尾、片中字幕

字幕的一个重要应用即为视频中的文字展示，包括片头的字幕（一般是视频的片名等）、片尾字幕（包括制作视频的团队介绍等）、片中字幕（包括画中音的字幕等）。

4.2.1　制作片头字幕

Step 1. 新建时间序列。在【项目】面板的右下角单击【新建项】→【序列】，在弹出的【新建序列】选项卡中输入序列名称"制作片头片尾片中字幕"，单击【确定】按钮，时间线上便出现了新建的序列，如图 4-26 所示。

图 4-26　新建序列

Step 2. 新建字幕。选择【文件】→【新建】→【旧版标题】，在弹出的【新建字幕】窗口中输入字幕名称为"片头字幕"，再单击【确定】按钮，如图 4-27 所示。

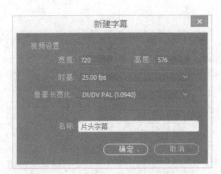

图 4-27　新建"片头字幕"

Step 3. 输入文本。在弹出的"片头字幕"选项卡中，用鼠标选择【文本工具】，在当前字幕监视器上单击一下，等待光标闪烁时输入"工匠精神"四个字，如图 4-28 所示。

图 4-28　输入文本

注 由于字体的不同，一些汉字在输入的过程中可能会出现无法识别的情况，此时只需在右侧的【属性】选项中选择【字体属性】，并找到中文状态下的输入法即可恢复。

Step 4. 设置文本属性。首先用鼠标扩选所有文本，然后在右侧【旧版标题属性】选项中对文字进行设置。对于初学者，对属性的设置往往无法实现简洁大气，因此可以选用字幕监视器下方的【旧版标题样式】，在里面的样式类型中选择一个最适合的，然后再通过右侧的【旧标题属性】选项进行微调即可，如图 4-29 所示。

图 4-29　设置文本属性

Step 5. 调整文本位置。将鼠标转换为【选择工具】，单击该文本，再单击左侧【中心】选项的【水平居中】和【垂直居中】两个选项，使文字位于监视器的正中心，如图 4-30 所示。当然，片头字幕也可以不居中，但为了保证文字的中心点与字幕中心点重合，便于后期在时间线上对文字进行处理，一般会将所有字幕中的文字都进行居中，然后在时间线上进行位移调整。

图 4-30　调整文字位置

Step 6. 为片头字幕添加淡入淡出效果。首先将"片头字幕"拖曳至时间线的视频轨道1上。然后，单击选中该字幕素材，选中左上方的【效果控件】面板，在【不透明度】选项中进行设置。将【效果控件】面板右侧的时间标尺置于最左端，单击【添加／移除关键帧】按钮，并设置不透明度为"0%"；将时间标尺移至 1s 处，单击【添加／移除关键帧】

按钮 ⊙，并设置不透明度为"100%"；将时间标尺移至 4s 处，单击【添加 / 移除关键帧】
按钮 ⊙，并设置不透明度为"100%"；将时间标尺移至 5s 处，单击【添加 / 移除关键帧】
按钮 ⊙，并设置不透明度为"0%"。如此设置透明度的关键帧，便可实现文字的淡入淡
出效果，如图 4-31 所示。

图 4-31　设置透明度关键帧

4.2.2　制作片尾字幕

Step 1. 新建字幕。选择【文件】→【新建】→【旧版标题】，在弹出的【新建字幕】
窗口中输入字幕名称为"片尾字幕"，再单击【确定】按钮，如图 4-32 所示。

Step 2. 输入并调整文本。在弹出的"片尾字幕"选项卡中，用鼠标选择【文本工具】，
在当前字幕监视器上单击一下，等待光标闪烁时输入"公诚勇毅"四个字，因为字体的原因，
部分汉字无法显示，如图 4-33 所示。

图 4-32　新建"片尾字幕"

图 4-33　输入"公诚勇毅"

Step 3. 设置文本属性。首先用鼠标扩选所有文本，然后在右侧【旧标题属性】选项中
对文字进行设置。在右侧【旧标题属性】的选项中对【字体系列】进行中文字体的设置，
对【字体大小】进行微调即可，如图 4-34 所示。

Step 4. 调整文本位置。将鼠标转换为【选择工具】 �，单击该文本，再单击左侧【中心】
选项的【水平居中】和【垂直居中】两个选项，使文字位于监视器的正中心，如图 4-35 所示。

图 4-34　设置文本属性　　　　　　　　　　图 4-35　调整文本位置

Step 5. 设置文本滚动效果。单击【字幕】面板上方的【滚动 / 游动选项】 ，弹出【滚动 / 游动选项】窗口。其中【字幕类型】包括【静止图像】【滚动】【向左游动】【向右游动】四种类型可选。默认为【静止图像】，即普通字幕；【滚动】为上下垂直运动效果的字幕；【向左 / 向右游动】为左右水平运动效果的字幕。【定时（帧）】用来确定滚动或游动的起始、终止状态，包括是否开始于屏幕外、是否结束于屏幕外等，如图 4-36 所示。【定时（帧）】选项只有在选中【滚动】或【游动】时才会被开启，呈现可选状态。片尾字幕一般采用上下垂直滚动的方式，因此，单击选中【字幕类型】中的【滚动】选项。此时【定时（帧）】选项被开启，勾选【开始于屏幕外】【结束于屏幕外】两个选项，最后单击【确定】按钮即可，如图 4-37 所示。

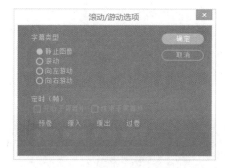

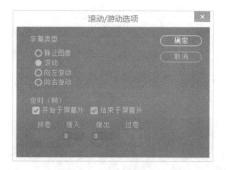

图 4-36　滚动 / 游动选项　　　　　　　　　图 4-37　文本的滚动设置

Step 6. 关闭当前字幕面板，将素材库中的"片尾字幕"拖曳至时间线的视频轨道 1 上，放置于第 15 ～ 20s，如图 4-38 所示。按 Enter 键，"片尾字幕"进行渲染，时间线上的素材随即播放，效果为从第 15s 开始文本入画，一直垂直向上运动，第 20s 出画完毕。

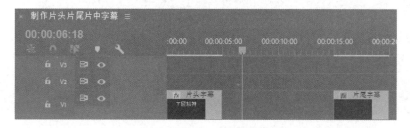

图 4-38　片尾字幕放置时间线

4.2.3 制作片中字幕

Step 1. 新建字幕。选择【文件】→【新建】→【旧版标题】，在弹出的【新建字幕】窗口中输入字幕名称为"片中字幕"，再单击【确定】按钮，如图 4-39 所示。

Step 2. 输入文本。在弹出的"片中字幕"选项卡中，用鼠标选择【文本工具】，在当前字幕监视器偏下方处单击一下，等待光标闪烁时输入下面这段文字：新时代的"工匠精神"的基本内涵，主要包括爱岗敬业的职业精神、精益求精的品质精神、协作共进的团队精神、追求卓越的创新精神这四个方面的内容。如图 4-40 所示。注意，此时由于字体选择的原因，导致文字显示不全，将在 Step3 中进行细调。

图 4-39 新建"片中字幕"

图 4-40 输入文本

Step 3. 设置文本属性。首先用鼠标双击文本，待光标闪动时，按 Ctrl+A 快捷键对文本进行全选，然后在右侧【旧标题属性】选项中对文字进行设置。在右侧【旧标题属性】的选项中对【字体系列】进行中文字体的设置，对【字体大小】进行微调。将鼠标转换为【选择工具】 ，单击该文本并拖至动态文本安全框的内部下方。如图 4-41 所示。

图 4-41 设置文本属性

Step 4. 设置文本游动效果。单击【字幕】面板上方的【滚动 / 游动选项】，弹出【滚动 / 游动选项】窗口，单击选中【字幕类型】中的【向右游动】选项。此时【定时（帧）】选项被开启，勾选【开始于屏幕外】【结束于屏幕外】两个选项，最后单击【确定】按钮即可，如图 4-42 所示。

图 4-42　设置文本游动效果

Step 5. 关闭当前字幕面板，将素材库中的"片中字幕"拖曳至时间线的视频轨道 1 上，放置于第 5 ～ 15s，如图 4-43 所示。按 Enter 键，"片中字幕"进行渲染，时间线上的素材随即播放，效果为从第 5s 开始片中字幕文本入画，一直水平向右运动，第 15s 出画完毕。

图 4-43　片中字幕放置时间线

4.3　制作动态背景

Step 1. 新建字幕。选择【文件】→【新建】→【旧版标题】，在弹出的【新建字幕】窗口中输入字幕名称为"动态背景"，再单击【确定】按钮，如图 4-44 所示。

图 4-44　新建"动态背景"字幕

Step 2. 绘制长条矩形。弹出字幕面板，用鼠标选中【矩形工具】，在字幕监视器中绘制一个长条矩形，并在右侧【旧标题属性】中调整【宽度】为"45"，【高度】为"577"。将鼠标转换为【选择工具】，单击该矩形拖至监视器的内部最左侧。如图 4-45 所示。

图 4-45　绘制长条矩形

Step 3. 复制多个长条矩形。将鼠标转换为【选择工具】█，单击该长条矩形，按 Ctrl+C 快捷键进行复制，按 Ctrl+V 快捷键进行粘贴，多按几次，这里共按了 11 次 Ctrl+V。用鼠标把最上面的长条矩形拖曳至监视器的最右侧，并调整好位置，如图 4-46 所示。

图 4-46　复制长条矩形

用鼠标左键括选中所有长条矩形，单击左侧【对齐】的【顶对齐】按钮█，再单击【分布】的【水平居中】按钮█，将 12 个长条矩形均匀分布于监视器的画面上，如图 4-47 所示。

图 4-47　长条矩形均匀分布

Step 4. 设置长条矩形的颜色。用鼠标在【选择工具】▶状态下单击每一个长条矩形，为其调整【填充】的颜色，如图 4-48 所示。

Step 5. 新建颜色变化的字幕。在当前"动态背景"字幕的基础上，单击【基于当前字幕新建】按钮▣，为新建字幕输入名称"动态背景 1"，单击【确定】按钮。用鼠标把最左侧的长条矩形拖曳到字幕监视器的最右侧，把左侧第二条长条矩形移动到最左侧，把中间的长条矩形整体前移与前面的矩形相接，再对长条矩形进行微调，包括【顶对齐】按钮▣和【水平居中】按钮▥。效果如图 4-49 所示。

图 4-48　设置长条矩形的颜色

图 4-49　"动态背景 1"效果

Step 6. 继续新建字幕，调整长条矩形的位置。同 Step 5，通过【基于当前字幕新建】▣的方式新建字幕"动态背景 2"至"动态背景 16"，如图 4-50 所示。

图 4-50　新建多个长条矩形字幕

Step 7. 制作动态效果。在【项目】面板中的素材库中，同时选中"动态背景"至"动态背景 16"等 17 个字幕，选中【速度 / 持续时间】选项，在弹出的【剪辑速度 / 持续时间】窗口中调整【持续时间】选项，为了增加动态的流畅性，可以将持续时间缩短，这里输入"5"帧，如图 4-51 所示。

图 4-51　字幕持续时长设置

选中"动态背景"至"动态背景 16"等 17 个字幕拖曳至新建的序列"动态背景"的视频轨道 1 上。再将视频轨道 1 上的字幕全选，按 Ctrl+C 快捷键进行复制，将时间标尺放置在当前最后一段字幕的时间结点处，按 Ctrl+V 快捷键进行多次粘贴，生成颜色流动的动态效果，这段效果可以作为背景视频来使用，如图 4-52 所示。

图 4-52　动态背景的时间序列

第5章
关键帧的设置与效果特效

本章要点

■ 设置有规律运动的关键帧
■ 设置无规律运动的关键帧
■ 设置透明度变化的关键帧

本章主要内容

主要介绍如何通过设置关键帧来使素材产生有规律的运动、无规律的运动，以及透明度的变化。其中关于运动关键帧的设置包括位置关键帧、缩放关键帧与旋转关键帧，而透明度的变化包括制作淡入淡出的效果、闪烁的效果等。通过本章的学习，读者能够很好地掌握关键帧的设置，对于后期数字视频的制作具有非常重要的作用。

 # 5.1 规律运动关键帧的设置

对于较为规律的运动关键帧的设置，可以通过【效果控件】面板进行设置。通过对位置、缩放比例、旋转角度数值变化的控制，能够实现规律性的运动效果。下面的案例均以字幕为对象素材，如果换成图片或视频素材，设置关键帧的操作方法也是相同的。

5.1.1 位置关键帧的设置

Step 1. 新建时间序列。在新项目"规律运动关键帧的设置"内新建名为"位置关键帧的设置"的时间序列。单击【项目】面板右下角的【新建项】按钮，选择【序列】，输入序列名称，再单击【确定】按钮即可生成时间序列，如图 5-1 所示。

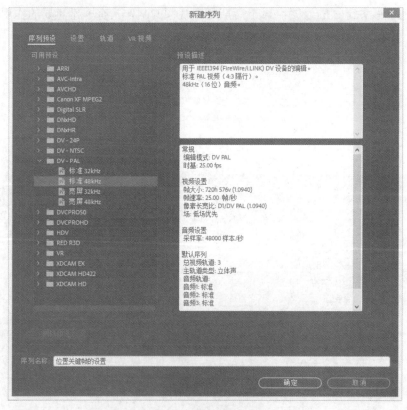

图 5-1　新建时间序列

Step 2. 新建字幕。选择【文件】→【新建】→【旧版标题】，在弹出的【新建字幕】窗口中输入字幕名称为"位置关键帧"，再单击【确定】按钮，如图 5-2 所示。

Step 3. 输入文本。在打开的【字幕】面板中选择【文本工具】，单击字幕监视器内部，当光标闪烁时输入文本，本案例输入"1"，并调整其标题属性与字号等属性，并设置其【水平居中】 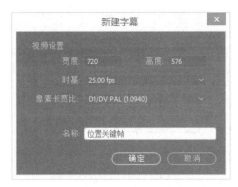与【垂直居中】 🔳，效果如图 5-3 所示。

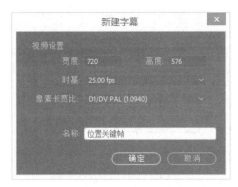

图 5-2　新建"位置关键帧"字幕

图 5-3　输入文本

Step 4. 放入时间线。关闭当前的【字幕】面板。在【项目】面板的素材库中，选中"位置关键帧"字幕拖曳至时间线的视频轨道 1 的最左侧。单击选中时间线上的字幕，在 Premiere 工作界面的左上方单击选中【效果控件】面板，此时展开关于"位置关键帧"字幕的相关效果设置的界面，如图 5-4 所示。

Step 5. 设置位置关键帧。首先展开【运动】效果面板，开启【位置】的【切换动画】按钮 🔳，在【效果控件】面板内部右侧的时间标尺出便出现一个关键帧的样式。将时间标尺拖曳至当前时间线的最右侧，单击【添加关键帧】按钮 🔳，然后调整左侧的 X 轴与 Y 轴的坐标值，此时调整为"600，288"，即 Y 轴坐标值不变，如图 5-5 所示。生成效果为文本"1"从中心位置处匀速水平运动至右侧。

图 5-4　【效果控件】面板

图 5-5　设置位置关键帧

5.1.2　缩放关键帧的设置

Step 1. 新建时间序列。在新项目"规律运动关键帧的设置"内新建名为"缩放关键帧的设置"的时间序列。单击【项目】面板右下角的【新建项】按钮，选择【序列】，输入序列名称，再单击【确定】按钮即可生成时间序列。

Step 2. 新建字幕。选择【文件】→【新建】→【旧版标题】，在弹出的【新建字幕】窗口中输入字幕名称为"缩放关键帧"，再单击【确定】按钮。

Step 3. 输入文本。在打开的【字幕】面板中选择【文本工具】，单击字幕监视器内部，当光标闪烁时输入文本，本案例输入"2"，并调整其标题属性与字号等属性，并设置其【水平居中】 与【垂直居中】 ，效果如图 5-6 所示。

Step 4. 放入时间线。关闭当前的【字幕】面板。在【项目】面板的素材库中，选中"缩放关键帧"字幕拖曳至时间线的视频轨道 1 的最左侧。单击选中时间线上的字幕，在 Premiere 工作界面的左上方单击选中【效果控件】面板，此时展开关于"缩放关键帧"字幕的相关效果设置的界面。

Step 5. 设置缩放关键帧。首先展开【运动】效果面板，开启【缩放】的【切换动画】按钮，在【效果控件】面板内部右侧的时间标尺出便出现一个关键帧的样式。将时间标尺拖曳至当前时间线的最右侧，单击【添加关键帧】按钮，然后调整左侧的缩放值，此时调整为"200"，即将文本放大一倍，如图 5-7 所示。生成效果为文本"2"从 100% 匀速整体放大至 200%。

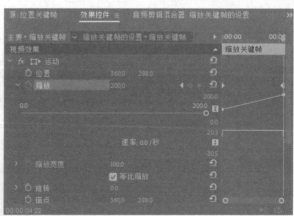

图 5-6　输入文本　　　　　　　　　图 5-7　设置缩放关键帧

注 展开【缩放宽度】选项，可以选择是否对素材进行等比缩放。

5.1.3　旋转关键帧的设置

Step 1. 新建时间序列。在新项目"规律运动关键帧的设置"内新建名为"旋转关键帧

的设置"的时间序列。单击【项目】面板右下角的【新建项】按钮■，选择【序列】，输入序列名称，再单击【确定】按钮即可生成时间序列。

Step 2. 新建字幕。选择【文件】→【新建】→【旧版标题】，在弹出的【新建字幕】窗口中输入字幕名称为"旋转关键帧"，再单击【确定】按钮。

Step 3. 输入文本。在打开的【字幕】面板中选择【文本工具】T，单击字幕监视器内部，当光标闪烁时输入文本，本案例输入"3"，调整其标题属性与字号等属性，并设置其【水平居中】■与【垂直居中】■，效果如图5-8所示。

Step 4. 放入时间线。关闭当前的【字幕】面板。在【项目】面板的素材库中，选中"旋转关键帧"字幕拖曳至时间线的视频轨道1的最左侧。单击选中时间线上的字幕，在Premiere工作界面的左上方单击选中【效果控件】面板，此时展开关于"旋转关键帧"字幕的相关效果设置的界面。

Step 5. 设置旋转关键帧。首先展开【运动】效果面板，开启【旋转缩放】的【切换动画】按钮■，在【效果控件】面板内部右侧的时间标尺出便出现一个关键帧的样式。将时间标尺拖曳至当前时间线的最右侧，单击【添加关键帧】按钮■，然后调整左侧的旋转值，此时调整为"360°"，即将文本顺时针旋转一周，如图5-9所示。生成效果为文本"3"以自身中心点为圆心顺时针匀速旋转一周。

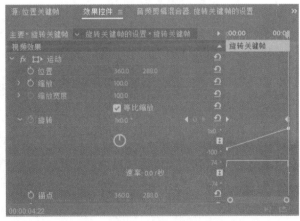

图 5-8　输入文本　　　　　　　　　　图 5-9　设置旋转关键帧

5.2　无规律运动关键帧的设置

相较于上一节规律运动的关键帧设置，本节内容强调如何更随意地实现运动关键帧的设置，使得可操控性更强，也更为便捷。

5.2.1 位置关键帧的设置

Step 1. 新建时间序列。在新项目"无规律运动关键帧的设置"内新建名为"位置关键帧的设置"的时间序列。单击【项目】面板右下角的【新建项】按钮，选择【序列】，输入序列名称，再单击【确定】按钮即可生成时间序列，如图 5-10 所示。

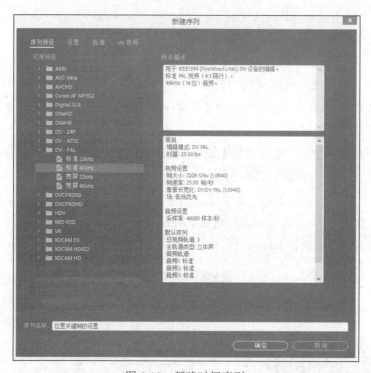

图 5-10　新建时间序列

Step 2. 新建字幕。选择【文件】→【新建】→【旧版标题】，在弹出的【新建字幕】窗口中输入字幕名称为"位置关键帧"，再单击【确定】按钮，如图 5-11 所示。

Step 3. 输入文本。在打开的【字幕】面板中选择【文本工具】，单击字幕监视器内部，当光标闪烁时输入文本，本案例输入"真"，调整其标题属性与字号等属性，并设置其【水平居中】与【垂直居中】，效果如图 5-12 所示。

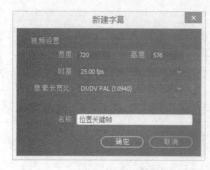

图 5-11　新建"位置关键帧"字幕

图 5-12　输入文本

Step 4. 放入时间线。关闭当前的【字幕】面板。在【项目】面板的素材库中，选中"位置关键帧"字幕拖曳至时间线的视频轨道 1 的最左侧。单击选中时间线上的字幕，在 Premiere 工作界面的左上方单击选中【效果控件】面板，此时展开关于"位置关键帧"字幕的相关效果设置的界面，如图 5-13 所示。

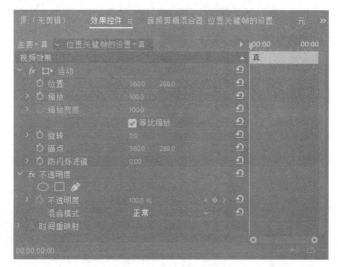

图 5-13　【效果控件】面板

Step 5. 设置位置关键帧。首先展开【运动】效果面板，开启【位置】的【切换动画】按钮，在【效果控件】面板内部右侧的时间标尺出便出现一个关键帧的样式。拖动【运动】效果面板右侧的时间标尺于任意适合位置，再选中【运动】选项前方的【中心控制点】按钮，右侧的生成监视器中"真"字的中心将出现一个中心控制点，四周出现 8 个控制柄，如图 5-14 所示。此时，用鼠标左键选中"真"字并拖曳至任意合适位置，出现位移路径，如图 5-15 所示。同上步骤，可以自由设定多个运动位置的关键帧，如图 5-16 所示。

图 5-14　选中【中心控制点】按钮

图 5-15　运动路径

图 5-16　设置自由运动路径

Step 6. 渲染视频。回车渲染时间线上的素材，随后自动播放本段运动视频，"真"字将沿着设定的路径进行位置移动。

5.2.2　缩放关键帧的设置

Step 1. 新建时间序列。在新项目"无规律运动关键帧的设置"内新建名为"缩放关键帧的设置"的时间序列。单击【项目】面板右下角的【新建项】按钮，选择【序列】，输入序列名称，再单击【确定】按钮即可生成时间序列。

Step 2. 新建字幕。选择【文件】→【新建】→【旧版标题】，在弹出的【新建字幕】窗口中输入字幕名称为"缩放关键帧"，再单击【确定】按钮。

Step 3. 输入文本。在打开的【字幕】面板中选择【文本工具】，单击字幕监视器内部，当光标闪烁时输入文本，本案例输入"善"，并调整其标题属性与字号等属性，并设置其【水平居中】与【垂直居中】，效果如图 5-17所示。

图 5-17　输入文本

Step 4. 放入时间线。关闭当前的【字幕】面板。在【项目】面板的素材库中，选中
"缩放关键帧"字幕拖曳至时间线的视频轨道 1 的最左侧。单击选中时间线上的字幕，
在 Premiere 工作界面的左上方单击选中【效果控件】面板，此时展开关于"缩放关键帧"
字幕的相关效果设置的界面。

Step 5. 设置缩放关键帧。首先展开【运动】效果面板，开启【缩放】的【切换动画】
按钮 ，在【效果控件】面板内部右侧的时间标尺出便出现一个关键帧的样式。拖动【运
动】效果面板右侧的时间标尺于任意适合位置，再选中【运动】选项前方的【中心控制点】
按钮 ，右侧的生成监视器中"善"字的中心将出现一个中心控制点，四周出现 8 个控
制柄，如图 5-18 所示。此时，用鼠标左键选中"善"字并拖曳其四周的控制柄至任意比
例大小。同上步骤，可以自由设定多个缩放变化的关键帧，如图 5-19 所示。

图 5-18　选中【中心控制点】按钮

图 5-19　设置自由缩放关键帧

Step 6. 渲染视频。回车渲染时间线上的素材，随后自动播放本段运动视频，"善"字
将按照关键帧的设定自由变化缩放比例。

5.2.3　旋转关键帧的设置

Step 1. 新建时间序列。在新项目"无规律运动关键帧的设置"内新建名为"旋转关键
帧的设置"的时间序列。单击【项目】面板右下角的【新建项】按钮 ，选择【序列】，

输入序列名称，再单击【确定】按钮即可生成时间序列。

Step 2. 新建字幕。选择【文件】→【新建】→【旧版标题】，在弹出的【新建字幕】窗口中输入字幕名称为"旋转关键帧"，再单击【确定】按钮。

Step 3. 输入文本。在打开的【字幕】面板中选择【文本工具】，单击字幕监视器内部，当光标闪烁时输入文本，本案例输入"美"，并调整其标题属性与字号等属性，并设置其【水平居中】⊡与【垂直居中】⊡，效果如图 5-20 所示。

图 5-20　输入文本

　　或者，可以直接用鼠标左键选中素材库中之前已经做好的字幕"善"，按 Ctrl+C 复制该字幕，再按 Ctrl+V 粘贴，素材库中便会生成一个名字也为"善"的新字幕。单击该字幕的名称，出现文字光标，删除之前的字幕名称，输入"美"，回车即可。再双击打开"美"字幕，打开【字幕】面板，直接将"善"字改为"美"字即可，格式均可被保留下来。

Step 4. 放入时间线。关闭当前的【字幕】面板。在【项目】面板的素材库中，选中"旋转关键帧"字幕拖曳至时间线的视频轨道 1 的最左侧。单击选中时间线上的字幕，在 Premiere 工作界面的左上方单击选中【效果控件】面板，此时展开关于"旋转关键帧"字幕的相关效果设置的界面。

Step 5. 设置旋转关键帧。首先展开【运动】效果面板，开启【旋转缩放】的【切换动画】按钮⊙，在【效果控件】面板内部右侧的时间标尺出便出现一个关键帧的样式。将时间标尺拖曳至当前时间线的某一合适位置，用鼠标左键拖曳【效果控件】中【旋转】选项右侧的度数设置，若向左拖曳则生成相应的负数旋转度数，若向右拖曳则生成相应的正数旋转度数。拖曳结束时，度数设置位置出现相应的度数数字，并在右侧的时间线上出现一个关键帧，如图 5-21 所示，即将文本顺时针旋转 100°。再重复 Step 5，设置其他旋转关键帧即可，如图 5-22 所示。

图 5-21　设置第一个任意旋转角度的关键帧

图 5-22　设置自由旋转关键帧

Step 6. 渲染视频。回车渲染时间线上的素材，随后自动播放本段运动视频，"美"字
将按照关键帧的设定自由变化的旋转角度。

5.3　透明度变化的设置

透明度的设置在视频剪辑中的应用十分广泛，也能起到美化视频的效果。尤其在制
作短视频时，淡入淡出、闪烁等关于透明度的设置与编辑都能够很好地将图片和视频组
接在一起，形成节奏感。

5.3.1　淡入淡出效果的设置

Step 1. 新建时间序列。在新项目"透明度变化的设置"内新建名为"淡入淡出效果的设置"
的时间序列。单击【项目】面板右下角的【新建项】按钮 ，选择【序列】，输入序列名称，
再单击【确定】按钮即可生成时间序列，如图 5-23 所示。

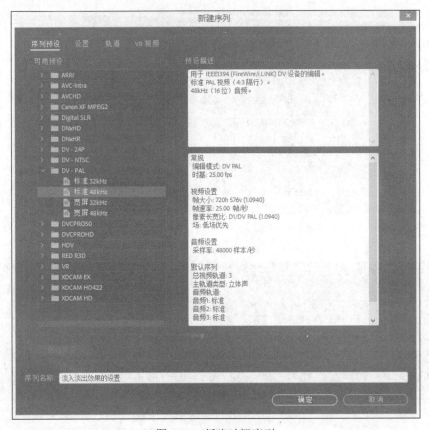

图 5-23　新建时间序列

Step 2. 新建字幕。选择【文件】→【新建】→【旧版标题】，在弹出的【新建字幕】窗口中输入字幕名称为"淡入淡出"，再单击【确定】按钮，如图 5-24 所示。

Step 3. 输入文本。在打开的【字幕】面板中选择【文本工具】，单击字幕监视器内部，当光标闪烁时输入文本，本案例输入"乘风破浪"，并调整其标题属性与字号等属性，并设置其【水平居中】⊡与【垂直居中】⊡，效果如图 5-25 所示。

图 5-24　新建"淡入淡出"字幕　　　　图 5-25　输入文本

Step 4. 放入时间线。关闭当前的【字幕】面板。在【项目】面板的素材库中，选中"淡入淡出"字幕拖曳至时间线的视频轨道 1 的最左侧。单击选中时间线上的字幕，在

Premiere 工作界面的左上方单击选中【效果控件】面板，此时展开关于"淡入淡出"字幕的视频效果设置的界面，如图 5-26 所示。

图 5-26　【效果控件】面板

Step 5. 设置位置关键帧。首先展开【不透明度】效果面板，将时间标尺拖曳至当前时间线的最左侧，开启【不透明度】右侧的【切换动画】按钮，在【效果控件】面板内部右侧的时间标尺出便出现一个关键帧的样式，然后将【不透明度】的数值输入为"0%"，即完全透明（或者直接用鼠标拖曳不透明度的数值至"0%"），如图 5-27 所示。将时间标尺拖曳至 1s3 帧处（最便捷的方法是在时间码处直接输入"00:00:01:03"），在【不透明度】面板中拖曳度数数值至"100%"，【效果】面板的时间线上会自动出现一个关键帧。同样的方法，在"00:00:03:09"处添加一个关键帧，不改变默认透明度数值，即"100%"。再在该字幕的最后时间点处添加一个关键帧，将透明度调整为"0%"，自动生成最后一个关键帧。如图 5-28 所示，透明度的数值呈现出一个梯形。

图 5-27　设置第一个关键帧

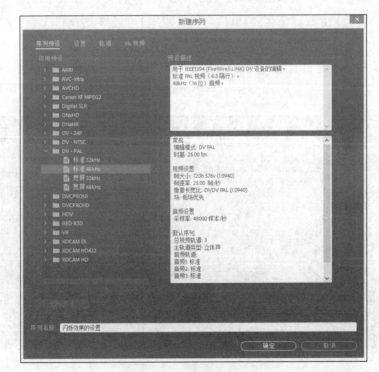

图 5-28　设置淡入淡出关键帧

Step 6. 渲染。回车后,字幕"乘风破浪"将从透明慢慢呈现为蓝色,保持蓝色一段时间,再慢慢变为透明,即淡入淡出效果。

5.3.2　闪烁效果的设置

Step 1. 新建时间序列。在新项目"透明度变化的设置"内新建名为"闪烁效果的设置"的时间序列。单击【项目】面板右下角的【新建项】按钮，选择【序列】，输入序列名称，再单击【确定】按钮即可生成时间序列,如图 5-29 所示。

图 5-29　新建时间序列

Step 2. 新建字幕。选择【文件】→【新建】→【旧版标题】，在弹出的【新建字幕】窗口中输入字幕名称为"闪烁效果"，再单击【确定】按钮，如图 5-30 所示。

Step 3. 输入文本。在打开的【字幕】面板中选择【文本工具】，单击字幕监视器内部，当光标闪烁时输入文本，本案例输入"不负韶华"，并调整其标题属性与字号等属性，并设置其【水平居中】与【垂直居中】，效果如图 5-31 所示。

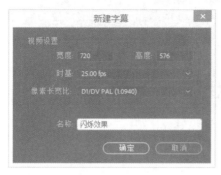

图 5-30　新建"闪烁效果"字幕

图 5-31　输入文本

Step 4. 放入时间线。关闭当前的【字幕】面板。在【项目】面板的素材库中，选中"闪烁效果"字幕拖曳至时间线的视频轨道 1 的最左侧。单击选中时间线上的字幕，在 Premiere 工作界面的左上方单击选中【效果控件】面板，此时展开关于"闪烁效果"字幕的视频效果设置的界面，如图 5-32 所示。

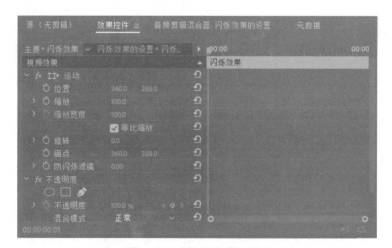

图 5-32　【效果控件】面板

Step 5. 设置位置关键帧。首先展开【不透明度】效果面板，将时间标尺拖曳至当前时间线的最左侧，开启【不透明度】右侧的【切换动画】按钮，在【效果控件】面板内部右侧的时间标尺出便出现一个关键帧的样式，不改变【不透明度】的数值"100%"。将时间标尺拖曳至 14 帧处（最便捷的方法是在时间码处直接输入"00:00:00:14"），在【不透明度】面板中拖曳度数数值至"0%"，【效果】面板的时间线上会自动出现一个关键帧。

同样的方法，每隔14帧添加一个透明度的关键帧，依次设置为"100%"和"0%"，如图5-33所示，透明度的数值呈现出折线的形状。

图 5-33　设置闪烁效果关键帧

Step 6. 渲染。回车后，字幕"不负韶华"将出现忽明忽暗的闪烁效果。

第6章
转场的设置

本章要点

- 了解多种转场的效果
- 掌握转场的添加与应用
- 熟练运用转场的参数设置

本章主要内容

　　主要介绍如何通过添加与设置转场效果，更加和谐、美观、顺畅地将前后两端素材组接在一起。有别于"蒙太奇"般的直切，两个镜头之间的组接也可以通过添加计算机生成的转场效果来实现。Premiere CC中自带大量的视频过渡（即视频转场）效果，常用于电影、电视剧、广告，尤其是电子相册等镜头间的切换效果。

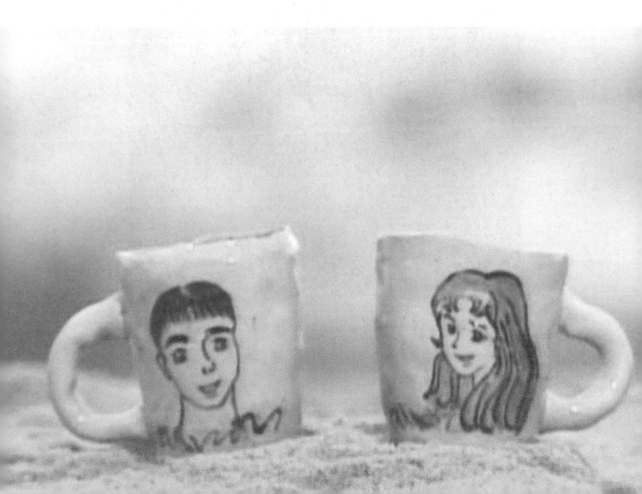

 6.1　3D 运动

6.1.1　立方体旋转

Step 1. 新建时间序列。在新项目"3D 运动"内新建名为"立方体旋转"的时间序列。单击【项目】面板右下角的【新建项】按钮，选择【序列】，单击【设置】选项卡，在【编辑模式】中选中"自定义"选项，【帧大小】后面的【水平】与【垂直】输入文本框便被解锁，可以输入数字。此时，输入水平与垂直的像素值为"636×1000"，输入序列名称"立方体旋转"，再单击【确定】按钮即可生成时间序列，如图 6-1 所示。

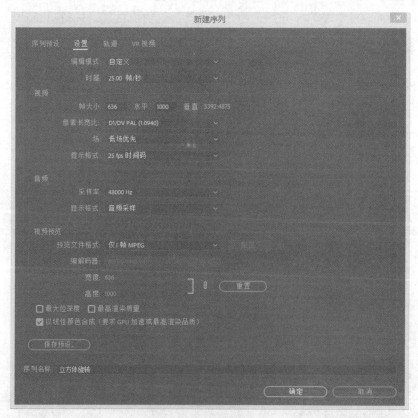

图 6-1　新建时间序列

Step 2. 导入图片素材。在【项目】面板的素材库中右击空白处，选中【导入】选项，弹出【导入】窗口。此时选中素材包"6.1"中的"金刚川"文件夹，选中"1.jpg"至"3.jpg"，单击【打开】按钮，如图 6-2 所示。

图 6-2　导入图片

Step 3. 将素材放入时间线。在素材库中选中导入的图片，依次拖曳至时间线的视频轨道 1 上，如图 6-3 所示。

图 6-3　素材放入时间线

Step 4. 添加转场效果。单击左下方的【效果】面板，选中【视频过渡】的文件夹，单击【3D运动】文件夹，选中【立方体旋转】转场效果，拖曳至时间线上的"1.jpg"与"2.jpg"之间，如图 6-4 所示。

图 6-4　添加转场效果

Step 5. 开启【效果控件】面板。为了能够清楚地看到编辑转场效果，可以拖动时间线下方的【缩放条】放大素材可视面积。调整转场效果时，首先在【选择】 ▶状态下，选中已经添加好的"立方体旋转"转场效果。随后，便可在左上方的【效果控件】面板中看到"立方体旋转"转场的具体参数，如图 6-5 所示。

图 6-5　开启【效果控件】面板

Step 6. 调整转场效果参数。在【效果控件】面板中，可以看到当前所添加的"立方体旋转"转场效果的具体解释"图像 A 旋转以显示图像 B，两幅图像映射到立方体的两个面"，即图片"1.jpg"旋转后显示图片"2.jpg"，并且两幅图片分别映射到立方体的两个面。

设置该转场效果的【持续时间】可调整默认数值"00:00:01:00"，此处调整为 2s。再调整【对齐】的方式，单击下方的下拉按钮，有四种对齐方式可以选择，分别为【中心切入】【起点切入】【终点切入】【自定义起点】，如图 6-6 所示。

设置转场效果的【开始】与【结束】的位置。默认数值"开始：0.0"代表图像 B 在转场开始时显示面积为 0%；"结束：100.0"代表图像 B 在转场结束时显示面积为 100%。可以将这两个数值进行调整，直至符合设计要求。同时，也可以通过拖动图像 A、B 下方的旋转滑杆设置【开始】与【结束】的数值，如图 6-7 所示。在图像 A 与 B 的下方有【显示实际源】与【反向】的选项，选中后可以显示出所代表的素材和素材是否反向显示，如图 6-8 所示。

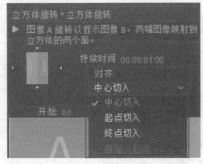

图 6-6　设置对齐

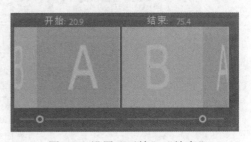

图 6-7　设置"开始""结束"

　　调整转场效果的位置。在【效果控件】右侧的时间线上，单击选中"立方体旋转"转场效果，鼠标呈现为左右可拖曳的状态，即可以左右拖动调整其效果的位置。一般情况下，转场效果会平均分布于图像 A 与图像 B 的交界处，即中心线位于转场效果的中心，如图 6-9 所示。

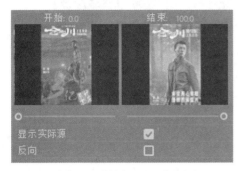

图 6-8　设置"显示实际源"

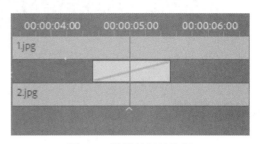

图 6-9　设置转场的位置

　　将鼠标放置在转场效果的最左侧或最右侧时，鼠标会变成红色的"【"与"→"或"】"与"←"的样式，代表着能够缩放该转场效果的时间长短，此功能与"持续时间"选项相同。

Step 7. 查看效果。拖动右下方【时间线】面板上的时间标尺，放置在"立方体旋转"转场效果的中间位置，能够在【生成监视器】上查看到"立方体旋转"的转场效果，如图 6-10 所示。

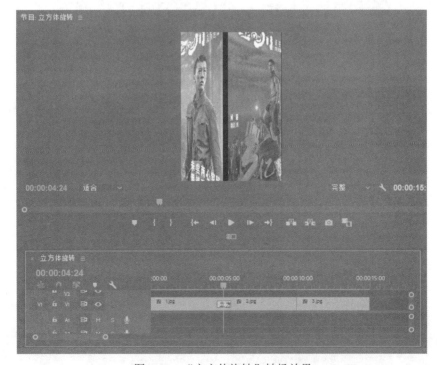

图 6-10　"立方体旋转"转场效果

Step 8. 继续添加转场效果。重复上述 Step 4 至 Step 7，为 "2.jpg" 与 "3.jpg" 之间添加 "立方体旋转" 的转场效果，如图 6-11 所示。

图 6-11　添加转场效果

6.1.2　翻转

Step 1. 新建时间序列。在新项目 "3D 运动" 内新建名为 "翻转" 的时间序列。单击【项目】面板右下角的【新建项】按钮█，选择【序列】，单击【设置】选项卡，在【编辑模式】中选中 "自定义" 选项，【帧大小】后面的【水平】与【垂直】输入文本框便被解锁，可以输入数字。此时，输入水平与垂直的像素值为 "636×1000"，输入序列名称 "翻转"，再单击【确定】按钮即可生成时间序列，如图 6-12 所示。

图 6-12　新建时间序列

Step 2. 将素材放入时间线。在素材库中选中导入的图片，依次拖曳至时间线的视频轨道 1 上，如图 6-13 所示。

图6-13　素材放入时间线

Step 3. 添加转场效果。单击左下方的【效果】面板，选中【视频过渡】的文件夹，单击【3D
运动】文件夹，选中【翻转】转场效果，拖曳至时间线上的"1.jpg"与"2.jpg"之间，
如图6-14所示。

图6-14　添加转场效果

Step 4. 开启【效果控件】面板并设置转场效果参数。此步骤与6.1.1节的Step 5至
Step 8相同。最后的效果为图片进行翻转式的转场，如图6-15所示。

图6-15　"翻转"效果

⊞若添加了错误的转场效果，仅需选中时间线上的转场效果标识，按 Delete 键删除即可，如图 6-16 所示。

图 6-16　转场效果标识

6.2　划像

6.2.1　交叉划像

Step 1. 新建时间序列。在新项目"划像"内新建名为"交叉划像"的时间序列。单击【项目】面板右下角的【新建项】按钮■，选择【序列】，单击【设置】选项卡，在【编辑模式】中选中"自定义"选项，输入水平与垂直的像素值为"1366×768"，【像素长宽比】设置为"方形像素（1.0）"，输入序列名称"交叉划像"，再单击【确定】按钮即可生成时间序列，如图 6-17 所示。

图 6-17　新建时间序列

Step 2. 导入图片素材。在【项目】面板的素材库中右击空白处，选中【导入】选项，弹出【导入】窗口。此时选中素材包"6.2"文件夹，选中"1.jpg"至"3.jpg"，单击【打开】按钮，如图 6-18 所示。

图 6-18　导入图片

Step 3. 将素材放入时间线。在素材库中选中导入的图片，依次拖曳至时间线的视频轨道 1 上，如图 6-19 所示。

图 6-19　素材放入时间线

Step 4. 添加转场效果。单击左下方的【效果】面板，选中【视频过渡】的文件夹，单击【划像】文件夹，选中【交叉划像】转场效果，拖曳至时间线上的"1.jpg"与"2.jpg"之间，如图 6-20 所示。

图 6-20　添加转场效果

Step 5. 开启【效果控件】面板。在【选择】▶状态下，选中已经添加好的【交叉划像】转场效果。随后，便可在左上方的【效果控件】面板中看到【交叉划像】转场的具体参数，如图 6-21 所示。

图 6-21　开启【效果控件】面板

Step 6. 调整转场效果参数。在【效果控件】面板中，可以看到当前所添加的"交叉划像"转场效果的具体解释"打开交叉形状擦除，以显示图像 A 下面的图像 B"，即图片"1.jpg"由交叉形状擦除后显示图片"2.jpg"。

　　设置该转场效果的【持续时间】可调整默认数值"00:00:01:00"，此处调整为2s。设置转场效果的【开始】与【结束】的位置。默认数值"开始：0.0"代表图像 B在转场开始时显示面积为0%；"结束：100.0"代表图像 B 在转场结束时显示面积为100%。可以将这两个数值进行调整，直至符合设计要求。同时，也可以通过拖动图像 A、B 下方的旋转滑杆设置【开始】与【结束】的数值。在图像 A 与 B 的下方有【显示实际源】与【反向】的选项，选中后可以显示出所代表的素材和素材是否反向显示。【边框宽度】和【边框颜色】是用来设置擦除时的边框属性的。为了能够清晰地显示其效果，现将【边框宽度】设置为"3.0"，【边框颜色】设置为"R：G：B=242：10：114"，如图 6-22所示。

图 6-22　设置【边框宽度】和【边框颜色】

设置【消除锯齿品质】，有 5 个可选项，消除锯齿品质越高，转场效果越平稳，如图 6-23 所示。

调整转场效果的位置。在【效果控件】右侧的时间线上，单击选中"交叉划像"转场效果，鼠标呈现为左右可拖曳的状态，即可以左右拖动调整其效果的位置。一般情况下，转场效果会平均分布于图像 A 与图像 B 的交界处，即中心线位于转场效果的中心，如图 6-24 所示。

图 6-23　设置【消除锯齿品质】　　　　　图 6-24　设置转场的位置

将鼠标放置在转场效果的最左侧或最右侧时，鼠标会变成红色的"【"与"→"或"】"与"←"的样式，代表着能够缩放该转场效果的时间长短，此功能与"持续时间"选项相同。

Step 7. 查看效果。拖动右下方【时间线】面板上的时间标尺，放置在"交叉划像"转场效果的中间位置，能够在【生成监视器】上查看到"交叉划像"的转场效果，如图 6-25 所示。

图 6-25　"交叉划像"转场效果

Step 8. 继续添加转场效果。重复上述 Step 4 至 Step 7，为"2.jpg"与"3.jpg"之间添加"交叉划像"的转场效果，如图 6-26 所示。

图 6-26　添加转场效果

6.2.2　其他类型划像转场

不同类型的划像转场的设置基本相同，具体步骤可参看 6.2.1 节所述进行设置。

Step 1. 新建时间序列。在新项目"划像"内新建名为"其他类型划像转场"的时间序列。单击【项目】面板右下角的【新建项】按钮 ，选择【序列】，单击【设置】选项卡，在【编辑模式】中选中"自定义"选项，输入水平与垂直的像素值为"1366×768"，【像素长宽比】设置为"方形像素（1.0）"，输入序列名称"其他类型划像转场"，再单击【确定】按钮即可生成时间序列，如图 6-27 所示。

Step 2. 导入图片素材。在【项目】面板的素材库中右击空白处，选中【导入】选项，弹出【导入】窗口。此时选中素材包"6.2"文件夹，选中图"1.jpg"至"4.jpg"，单击【打开】按钮，如图 6-28 所示。

Step 3. 将素材放入时间线。在素材库中选中导入的图片，拖曳至时间线的视频轨道 1 上，如图 6-29 所示。

Step 4. 添加转场效果。单击左下方的【效果】面板，选中【视频过渡】文件夹，单击【划像】文件夹，选中【圆划像】转场效果，拖曳至时间线上的"1.jpg"与"2.jpg"之间，将【盒

形划像】拖曳至"2.jpg"与"3.jpg"之间，将【菱形划像】拖曳至"3.jpg"与"4.jpg"
之间，如图 6-30 所示。

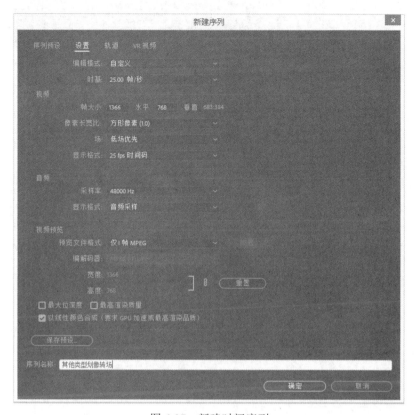

图 6-27　新建时间序列

图 6-28　导入图片

图 6-29　素材放入时间线

图 6-30　添加转场效果

Step 5. 开启【效果控件】面板并调整转场效果参数。在【选择】▶状态下，依次选中已经添加好的【圆划像】【盒形划像】【菱形划像】转场效果。随后，便可在左上方的【效果控件】面板中看到该转场的具体参数，可对齐进行设置。具体设置方式见 6.1.1 节的案例。

Step 6. 渲染效果。按 Enter 键，对时间线的素材进行渲染，随后自动播放该视频的转场效果，如图 6-31 ～图 6-33 所示。

图 6-31　【圆划像】效果

图 6-32 【盒形划像】效果

图 6-33 【菱形划像】效果

6.3 擦除

6.3.1 划出转场

Step 1. 新建时间序列。在新项目"擦除"内新建名为"划出转场"的时间序列。单击【项目】面板右下角的【新建项】按钮，选择【序列】，单击【设置】选项卡，在【编辑模

式】中选中"自定义"选项，输入水平与垂直的像素值为"1366×768"，【像素长宽比】设置为"方形像素（1.0）"，输入序列名称"划出转场"，再单击【确定】按钮即可生成时间序列，如图6-34所示。

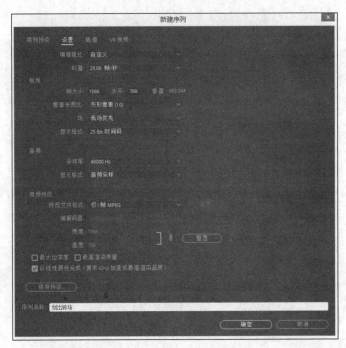

图6-34　新建时间序列

Step 2. 导入图片素材。在【项目】面板的素材库中右击空白处，选中【导入】选项，弹出【导入】窗口。此时选中素材包"6.3"文件夹，选中"1.jpg""2.jpg"，单击【打开】按钮，如图6-35所示。

图6-35　导入图片

Step 3. 将素材放入时间线。在素材库中选中导入的图片"1.jpg""2.jpg",依次拖曳至时间线的视频轨道 1 上,如图 6-36 所示。

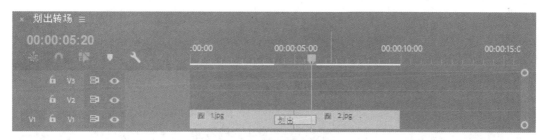

图 6-36 素材放入时间线

Step 4. 添加转场效果。单击左下方的【效果】面板,选中【视频过渡】的文件夹,单击【擦除】文件夹,选中【划出】转场效果,拖曳至时间线上的"1.jpg"与"2.jpg"之间,如图 6-37 所示。

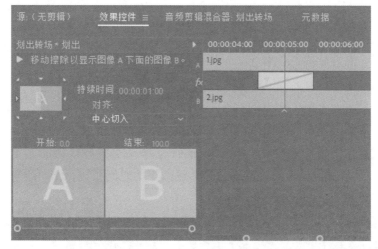

图 6-37 添加转场效果

Step 5. 开启【效果控件】面板。在【选择】█状态下,选中已经添加好的【划出】转场效果。随后,便可在左上方的【效果控件】面板中看到【划出】转场的具体参数,如图 6-38 所示。

图 6-38 开启【效果控件】面板

Step 6. 调整转场效果参数。在【效果控件】面板中，可以看到当前所添加的"划出"转场效果的具体解释"移动擦除以显示图像 A 下面的图像 B"，即图片"1.jpg"被移动擦除后显示图片"2.jpg"。

设置该转场效果的【持续时间】，可调整默认数值"00:00:01:00"，此处调整为2s。再调整【对齐】的方式，单击下方的下拉框，有四种对齐方式可以选择，分别为【中心切入】【起点切入】【终点切入】【自定义起点】，同其他转场的设置。

设置转场效果【开始】与【结束】的位置。默认数值"开始：0.0"代表图像 B 在转场开始时显示面积为 0%；"结束：100.0"代表图像 B 在转场结束时显示面积为100%。可以将这两个数值进行调整，直至符合设计要求。同时，也可以通过拖动图像 A、B 下方的旋转滑杆设置【开始】与【结束】的数值。在图像 A 与 B 的下方有【显示实际源】与【反向】的选项，选中后可以显示出所代表的素材和素材是否反向显示。【边框宽度】和【边框颜色】是用来设置擦除时的边框属性的。为了能够清晰地显示其效果，现将【边框宽度】设置为"5.0"，【边框颜色】设置为"R：G：B=255：255：0"，如图 6-39所示。

图 6-39　设置【边框宽度】和【边框颜色】

设置【消除锯齿品质】，有 5 个可选项，消除锯齿品质越高，转场效果越平稳。

调整转场效果的位置。在【效果控件】右侧的时间线上，单击选中"交叉划像"转场效果，鼠标呈现为左右可拖曳的状态，即可以左右拖动调整其效果的位置。一般情况下，转场效果会平均分布于图像 A 与图像 B 的交界处，即中心线位于转场效果的中心。

将鼠标放置在转场效果的最左侧或最右侧时，鼠标会变成红色的"【"与"→"或"】"与"←"的样式，代表着能够缩放该转场效果的时间长短，此功能与"持续时间"选项相同。

Step 7. 查看效果。拖动右下方【时间线】面板上的时间标尺，放置在"划出"转场效果的中间位置，能够在【生成监视器】上查看到"划出"的转场效果，如图 6-40 所示。

图 6-40 "划出"转场效果

6.3.2 带状擦除

Step 1. 新建时间序列。在新项目"擦除"内新建名为"带状擦除"的时间序列。单击【项目】面板右下角的【新建项】按钮，选择【序列】，单击【设置】选项卡，在【编辑模式】中选中"自定义"选项，输入水平与垂直的像素值为"1366×768"，【像素长宽比】设置为"方形像素（1.0）"，输入序列名称"带状擦除"，再单击【确定】按钮即可生成时间序列，如图 6-41 所示。

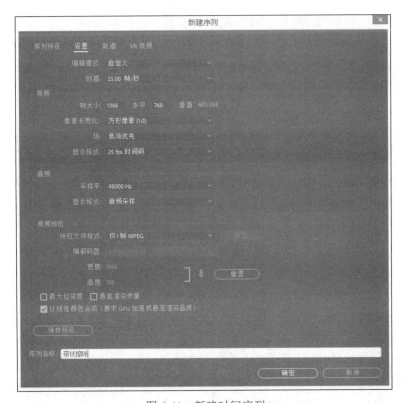

图 6-41 新建时间序列

Step 2. 将素材放入时间线。在素材库中选中导入的图片"3.jpg""4.jpg"，依次拖曳至时间线的视频轨道 1 上，如图 6-42 所示。

图 6-42　素材放入时间线

Step 3. 添加转场效果。单击左下方的【效果】面板，选中【视频过渡】的文件夹，单击【擦除】文件夹，选中【带状擦除】转场效果，拖曳至时间线上的"3.jpg"与"4.jpg"之间，如图 6-43 所示。

图 6-43　添加转场效果

Step 4. 开启【效果控件】面板。在【选择】▶状态下，选中已经添加好的【带状擦除】转场效果。随后，便可在左上方的【效果控件】面板中看到【带状擦除】转场的具体参数，如图 6-44 所示。

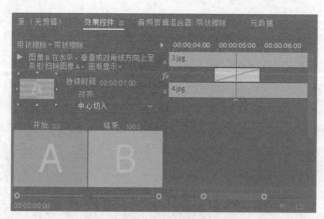

图 6-44　开启【效果控件】面板

Step 5. 调整转场效果参数。在【效果控件】面板中，可以看到当前所添加的"带状擦除"转场效果的具体解释"图像 B 在水平、垂直或对角线方向上呈条形扫除图像 A，逐渐显示"，即图片"4.jpg"以条形扫除图片"3.jpg"，最后布满全屏。

　　设置该转场效果的【持续时间】，可调整默认数值"00:00:01:00"，此处调整为2s。再调整【对齐】的方式，此处选择【中心切入】。

　　设置转场效果【开始】与【结束】的默认位置，对数值不做调整。【边框宽度】和【边框颜色】是用来设置擦除时的边框属性的。为了能够清晰地显示其效果，现将【边框宽度】设置为"5.0"，【边框颜色】设置为"R：G：B=255：255：0"，如图6-45所示。

图6-45　设置【边框宽度】和【边框颜色】

　　设置【消除锯齿品质】属性为"高"。转场效果的位置不予调整，即位于中心。

Step 6. 查看效果。拖动右下方【时间线】面板上的时间标尺，放置在"带状擦除"转场效果的中间位置，能够在【生成监视器】上查看到"带状擦除"的转场效果，如图6-46所示。

图6-46　"带状擦除"转场效果

6.3.3　棋盘转场

Step 1. 新建时间序列。在新项目"擦除"内新建名为"棋盘转场"的时间序列。单击【项

目】面板右下角的【新建项】按钮■，选择【序列】，单击【设置】选项卡，在【编辑模式】中选中"自定义"选项，输入水平与垂直的像素值为"1366×768"，【像素长宽比】设置为"方形像素（1.0）"，输入序列名称"棋盘转场"，再单击【确定】按钮即可生成时间序列，如图 6-47 所示。

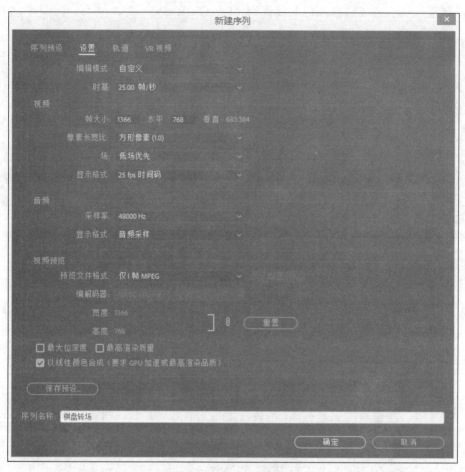

图 6-47　新建时间序列

Step 2. 将素材放入时间线。在素材库中选中导入的图片"5.jpg""6.jpg"，依次拖曳至时间线的视频轨道 1 上，如图 6-48 所示。

图 6-48　素材放入时间线

Step 3. 添加转场效果。单击左下方的【效果】面板，选中【视频过渡】的文件夹，单击【擦除】文件夹，选中【棋盘】转场效果，拖曳至时间线上的"5.jpg"与"6.jpg"之间，如图 6-49 所示。

图 6-49　添加转场效果

Step 4. 开启【效果控件】面板。在【选择】▶状态下，选中已经添加好的【棋盘】转场效果。随后，便可在左上方的【效果控件】面板中看到【棋盘】转场的具体参数，如图 6-50 所示。

图 6-50　开启【效果控件】面板

Step 5. 调整转场效果参数。在【效果控件】面板中，可以看到当前所添加的【棋盘】转场效果的具体解释"两组框交替擦除，以显示图像 A 下面的图像 B"，即图片"5.jpg"与图片"6.jpg"彼此以棋盘方块框的方式交替擦除，最后图像 B 布满全屏。

　　设置该转场效果的【持续时间】，可调整默认数值"00:00:01:00"，此处调整为2s。再调整【对齐】的方式，此处选择【中心切入】。

　　设置转场效果【开始】与【结束】的默认位置，对数值不做调整。【边框宽度】和【边框颜色】是用来设置擦除时的边框属性的。为了能够清晰地显示其效果，现将【边框宽度】设置为"5.0"，【边框颜色】设置为"R：G：B=255：255：0"。单击【自定义】，弹出【棋盘设置】窗口，设置【水平切片】与【垂直切片】分别为"6"和"4"，如图 6-51 所示。

图 6-51　设置【棋盘】转场属性

　　设置【消除锯齿品质】属性为"高"。转场效果的位置不予调整,即位于中心。勾选【反向】复选框。

Step 6. 查看效果。拖动右下方【时间线】面板上的时间标尺,放置在"棋盘"转场效果的中间位置,能够在【生成监视器】上查看到"棋盘"的转场效果,如图 6-52 所示。

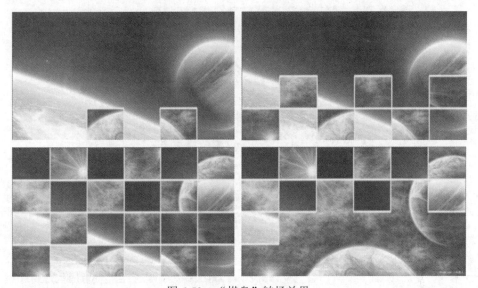

图 6-52　"棋盘"转场效果

6.3.4　水波块转场

Step 1. 新建时间序列。在新项目"擦除"内新建名为"水波块转场"的时间序列。单击【项目】面板右下角的【新建项】按钮■,选择【序列】,单击【设置】选项卡,在【编辑模式】中选中"自定义"选项,输入水平与垂直的像素值为"1366×768",【像素长宽比】设置为"方形像素(1.0)",输入序列名称"水波块转场",再单击【确定】按钮即可生成时间序列,如图 6-53 所示。

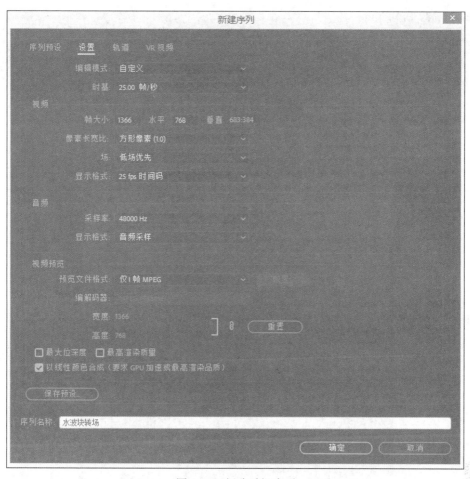

图 6-53　新建时间序列

Step 2. 将素材放入时间线。在素材库中选中导入的图片"1.jpg""3.jpg"，依次拖曳至时间线的视频轨道 1 上，如图 6-54 所示。

图 6-54　素材放入时间线

Step 3. 添加转场效果。单击左下方的【效果】面板，选中【视频过渡】文件夹，单击【擦除】文件夹，选中【水波块】转场效果，拖曳至时间线上的"1.jpg"与"3.jpg"之间，如图 6-55 所示。

图 6-55 添加转场效果

Step 4. 开启【效果控件】面板。在【选择】状态下，选中已经添加好的【水波块】转场效果。随后，便可在左上方的【效果控件】面板中看到【水波块】转场的具体参数，如图 6-56 所示。

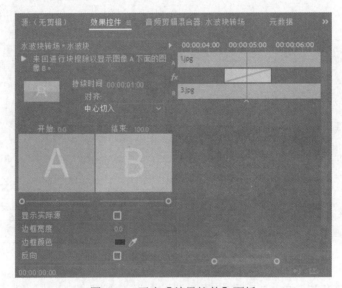

图 6-56 开启【效果控件】面板

Step 5. 调整转场效果参数。在【效果控件】面板中，可以看到当前所添加的"水波块"转场效果的具体解释"来回进行块擦除以显示图像 A 下面的图像 B"，即图片"1.jpg"与图片"3.jpg"彼此以水波荡漾的方式交替擦除，最后图像 B 布满全屏。

设置该转场效果的【持续时间】，可调整默认数值"00:00:01:00"，此处调整为 2s。再调整【对齐】的方式，此处选择【中心切入】。

设置转场效果【开始】与【结束】的默认位置，对数值不做调整。【边框宽度】和【边框颜色】是用来设置擦除时的边框属性的。为了能够清晰地显示其效果，现将【边框宽度】设置为"5.0"，【边框颜色】设置为"R：G：B=255：255：0"。设置【消除锯齿品质】属性为"高"。转场效果的位置不予调整，即位于中心。单击【自定义】，弹出【水波块设置】窗口，设置【水平切片】与【垂直切片】分别为"10"和"10"，如图 6-57 所示。

Step 6. 查看效果。拖动右下方【时间线】面板上的时间标尺，放置在"水波块"转场效果的中间位置，能够在【生成监视器】上查看到"水波块"的转场效果，如图 6-58 所示。

图 6-57　设置【水波块】转场属性

图 6-58　"水波块"转场效果

6.3.5　油漆飞溅转场

Step 1. 新建时间序列。在新项目"擦除"内新建名为"油漆飞溅转场"的时间序列。单击【项目】面板右下角的【新建项】按钮，选择【序列】，单击【设置】选项卡，在【编辑模式】中选中"自定义"选项，输入水平与垂直的像素值为"1366×768"，【像素长宽比】设置为"方形像素（1.0）"，输入序列名称"油漆飞溅转场"，再单击【确定】按钮即可生成时间序列，如图 6-59 所示。

Step 2. 将素材放入时间线。在素材库中选中导入的图片"2.jpg""4.jpg"，依次拖曳至时间线的视频轨道 1 上，如图 6-60 所示。

Step 3. 添加转场效果。单击左下方的【效果】面板，选中【视频过渡】的文件夹，单击【擦除】文件夹，选中【油漆飞溅】转场效果，拖曳至时间线上的"2.jpg"与"4.jpg"之间，如图 6-61 所示。

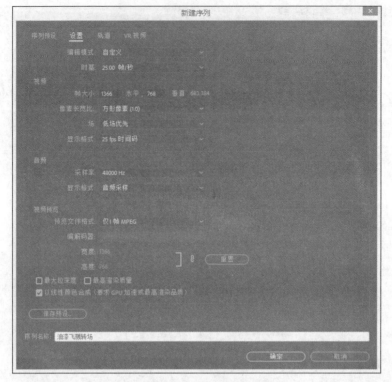

图 6-59　新建时间序列

图 6-60　素材放入时间线

图 6-61　添加转场效果

Step 4. 开启【效果控件】面板。在【选择】▶状态下，选中已经添加好的【油漆飞溅】转场效果。随后，便可在左上方的【效果控件】面板中看到【油漆飞溅】转场的具体参数，如图 6-62 所示。

图 6-62　开启【效果控件】面板

Step 5. 调整转场效果参数。在【效果控件】面板中，可以看到当前所添加的"油漆飞溅"转场效果的具体解释"油漆飞溅，以显示图像 A 下面的图像 B"，即图片"2.jpg"以"油漆飞溅"的方式被擦除，最后图像 B 布满全屏。

设置该转场效果的【持续时间】，可调整默认数值"00:00:01:00"，此处调整为3s。再调整【对齐】的方式，此处选择【中心切入】。

设置转场效果【开始】与【结束】的默认位置，对数值不做调整。【边框宽度】和【边框颜色】是用来设置擦除时的边框属性的。为了能够清晰地显示其效果，现将【边框宽度】设置为"5.0"，【边框颜色】设置为"R：G：B=255：255：0"。设置【消除锯齿品质】属性为"高"。转场效果的位置不予调整，即位于中心，如图 6-63 所示。

图 6-63　设置【油漆飞溅】转场属性

Step 6. 查看效果。拖动右下方【时间线】面板上的时间标尺，放置在"油漆飞溅"转场效果的中间位置，能够在【生成监视器】上查看到"油漆飞溅"的转场效果，如图 6-64 所示。

图 6-64 "油漆飞溅"转场效果

6.3.6 渐变擦除转场

Step 1. 新建时间序列。在新项目"擦除"内新建名为"渐变擦除转场"的时间序列。单击【项目】面板右下角的【新建项】按钮⬛，选择【序列】，单击【设置】选项卡，在【编辑模式】中选中"自定义"选项，输入水平与垂直的像素值为"1366×768"，【像素长宽比】设置为"方形像素（1.0）"，输入序列名称"渐变擦除转场"，再单击【确定】按钮即可生成时间序列，如图 6-65 所示。

图 6-65 新建时间序列

Step 2. 将素材放入时间线。在素材库中选中导入的图片"1.jpg""4.jpg"，依次拖曳至时间线的视频轨道 1 上，如图 6-66 所示。

图 6-66　素材放入时间线

Step 3. 添加转场效果。单击左下方的【效果】面板，选中【视频过渡】文件夹，单击【擦除】文件夹，选中【渐变擦除】转场效果，拖曳至时间线上的"1.jpg"与"4.jpg"之间，弹出【渐变擦除设置】对话框，设置【柔和度】为"103"，单击【确定】按钮，如图 6-67 所示。

Step 4. 开启【效果控件】面板。在【选择】▶状态下，选中已经添加好的【渐变擦除】转场效果。随后，便可在左上方的【效果控件】面板中看到【渐变擦除】转场的具体参数，如图 6-68 所示。

图 6-67　渐变擦除设置

图 6-68　开启【效果控件】面板

Step 5. 调整转场效果参数。在【效果控件】面板中，可以看到当前所添加的"渐变擦除"转场效果的具体解释"按照用户选定图像的渐变柔和擦除"，即图片"1.jpg"以柔和渐变的方式被图像 B 擦除，最后图像 B 布满全屏。

设置该转场效果【持续时间】，可调整默认数值"00:00:01:00"，此处调整为 3s。再调整【对齐】的方式，此处选择【中心切入】。

Step 6. 查看效果。拖动右下方【时间线】面板上的时间标尺，放置在"渐变擦除"转场效果的中间位置，能够在【生成监视器】上查看到"渐变擦除"的转场效果，如图 6-69 所示。

图 6-69 "渐变擦除"转场效果

6.3.7 百叶窗转场

Step 1. 新建时间序列。在新项目"擦除"内新建名为"百叶窗转场"的时间序列。单击【项目】面板右下角的【新建项】按钮，选择【序列】，单击【设置】选项卡，在【编辑模式】中选中"自定义"选项，输入水平与垂直的像素值为"1366×768"，【像素长宽比】设置为"方形像素（1.0）"，输入序列名称"百叶窗转场"，再单击【确定】按钮即可生成时间序列，如图 6-70 所示。

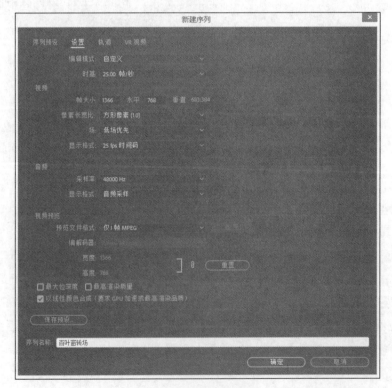

图 6-70 新建时间序列

Step 2. 将素材放入时间线。在素材库中选中导入的图片"2.jpg""3.jpg"，依次拖曳至时间线的视频轨道 1 上，如图 6-71 所示。

图 6-71　素材放入时间线

Step 3. 添加转场效果。单击左下方的【效果】面板，选中【视频过渡】文件夹，单击【擦除】文件夹，选中【百叶窗】转场效果，拖曳至时间线上的"2.jpg"与"3.jpg"之间，如图 6-72 所示。

图 6-72　添加转场效果

Step 4. 开启【效果控件】面板。在【选择】状态下，选中已经添加好的【百叶窗】转场效果。随后，便可在左上方的【效果控件】面板中看到【百叶窗】转场的具体参数，如图 6-73 所示。

图 6-73　开启【效果控件】面板

Step 5. 调整转场效果参数。在【效果控件】面板中，可以看到当前所添加的"百叶窗"转场效果的具体解释"水平擦除以显示图像 A 下面的图像 B"，即图片"2.jpg"以"百叶窗"的方式被擦除，最后图像 B 布满全屏。

　　设置该转场效果的【持续时间】，可调整默认数值"00:00:01:00"，此处调整为4s。再调整【对齐】的方式，此处选择【中心切入】。

设置转场效果【开始】与【结束】的默认位置，对数值不做调整。【边框宽度】和【边框颜色】是用来设置擦除时的边框属性的。为了能够清晰地显示其效果，现将【边框宽度】设置为"3.0"，【边框颜色】设置为"R：G：B=255：255：0"。设置【消除锯齿品质】属性为"高"。单击【自定义】选项，弹出【百叶窗设置】对话框，在【带数量】后面输入"8"，单击【确定】按钮。转场效果的位置不予调整，即位于中心，如图 6-74 所示。

图 6-74 设置【百叶窗】转场属性

Step 6. 查看效果。拖动右下方【时间线】面板上的时间标尺，放置在"百叶窗"转场效果的中间位置，能够在【生成监视器】上查看到"百叶窗"的转场效果，如图 6-75 所示。

图 6-75 "百叶窗"转场效果

6.4 沉浸式视频

所谓沉浸式视频，就是指 VR 视频。VR 是 Virtual Reality 的英文缩写，意为虚拟现实。VR 视频，是指用专业的 VR 摄影功能将现场环境真实地记录下来，再通过计算机进行

后期处理，形成可以实现三维空间展示功能的视频。

　　Adobe Premiere Pro 一直是编辑人员用来处理沉浸式视频的标准工具。在 2015.03 版本以后，Premiere Pro 提供了多款工具，可帮助用户更好地观看、导出和共享 VR 视频。此外，与 VR 视频相关的市场正在迅速增长，装置、相机、等距柱状视频拼接器、效果、VR 头戴设备以及应用程序内头戴设备监控等 VR 设备正全面上市。沉浸式视频尚处在初期阶段，但正在蓬勃发展。将 360° 或 180° 视角的媒体导入 Premiere Pro，对项目进行编辑，然后导出单像（裸眼观看）或立体格式（戴 VR 头盔观看）的视频。不仅可以通过显示屏对项目进行监控，还可使用头戴式显示器（VR 头盔）体验身临其境的 VR 编辑（在视频画面上右击选择"Adobe 沉浸式环境"）。可直接将 VR 视频发布到网络，如 YouTube 或 Facebook 等网站。

Step 1. 新建 VR 序列。在新项目"沉浸式视频"内新建名为"沉浸式视频转场"的时间序列。单击【项目】面板右下角的【新建项】按钮▣，选择【序列】，在弹出的【新建序列】选项卡中，单击【序列预设】选项卡，在【可用预设】中选中【VR】文件夹下的"1920×960"选项，输入序列名称"沉浸式视频转场"，再单击【确定】按钮即可生成时间序列。右侧【预设描述】中对该序列的属性进行了描述，包括投影、布局、捕捉的视频等 VR 设置等属性，如图 6-76 所示。

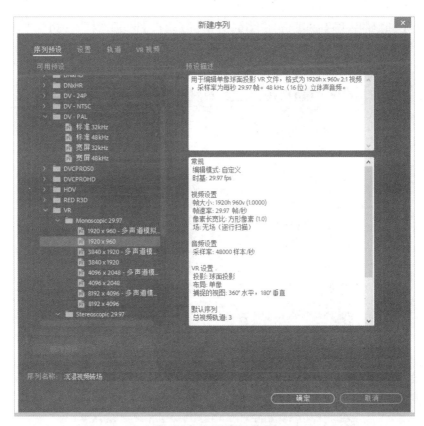

图 6-76　新建时间序列

Step 2. 将素材放入时间线。在素材库中选中导入的"6.4"文件夹中的"VR 视频"素材，拖曳至时间线的视频轨道 1 上，此时弹出【剪辑不匹配警告】对话框，单击选中【更改序列设置】按钮，如图 6-77、图 6-78 所示。

图 6-77 剪辑不匹配警告

图 6-78 素材放入时间线

Step 3. 调整序列设置。单击【序列】选项卡，选择【序列设置】，在弹出的【序列设置】对话框的下方设置【VR 属性】，【投影】选项选择"球面投影"、【布局】选项选择"单像"、【水平捕捉的视图】选项选择"360°"、【垂直】选项选择"180°"，如图 6-79 所示。

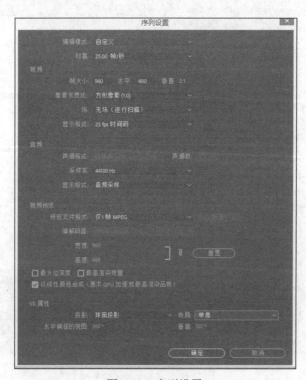

图 6-79 序列设置

Step 4. 添加【切换 VR 视频显示】按钮。单击【生成监视器】右下方的【按钮编辑器】按钮 ，打开【按钮编辑器】工具选项卡，如图 6-80 所示。将【切换 VR 视频显示】按钮 单击拖曳到【生成监视器】下方的工具带中，如图 6-81 所示，再单击【确定】按钮。

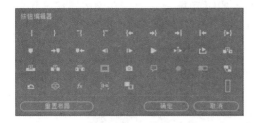

图 6-80　按钮编辑器

图 6-81　添加【切换 VR 视频显示】按钮

Step 5. 切换 VR 视频显示。单击开启【切换 VR 视频显示】按钮 ，通过调整【生成监视器】上【监视器视图】的两个度数把手，便可以一边播放 VR 视频一边操控视角，如图 6-82 所示。同时，也可以右击【生成监视器】上的视频，选择【VR 视频】选项中的【设置】选项，弹出【VR 视频设置】对话框，在对话框中可以设置【水平监视器视图】和【垂直】的角度度数，如图 6-83 所示。如果有 VR 头盔且安装了 Steam 软件，则可使用 VR 头盔观看并剪辑 VR 视频。在画面上右击，选择【Adobe 沉浸式环境】。

图 6-82　监视器视图

图 6-83　VR 视频设置

Step 6. 添加转场效果。单击左下方的【效果】面板，选中【视频过渡】文件夹，单击【沉浸式】文件夹，其中包含 8 个 VR 视频转场的效果，如图 6-84 所示。添加转场的方法与之前所讲的各种转场方法均一致。

图 6-84　沉浸式视频转场

　　【VR莫比乌斯缩放】转场能够实现视角向前推进的转场效果；【VR渐变擦除】转场能够实现通过读取图片或视频的亮度信息来进行转场效果；【VR球形模糊】转场能够实现球形旋转模糊转场效果。

Step 7. 查看效果。拖动右下方【时间线】面板上的时间标尺，放置在VR转场效果的中间位置，能够在【生成监视器】上查看到转场效果。此处以【VR莫比乌斯缩放】转场效果为例，如图6-85所示。

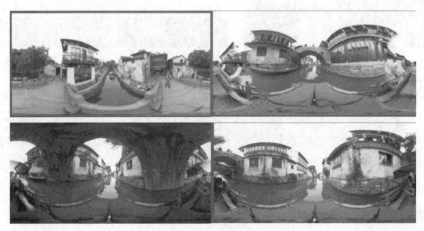

图6-85　【VR莫比乌斯缩放】转场效果

6.5　溶解

6.5.1　交叉溶解转场

Step 1. 新建时间序列。在新项目"溶解"内新建名为"交叉溶解转场"的时间序列。单击【项目】面板右下角的【新建项】按钮，选择【序列】，单击【设置】选项卡，在【编辑模式】中选中"自定义"选项，输入水平与垂直的像素值为"720×576"，【像素长宽比】设置为"方形像素（1.0）"，输入序列名称"交叉溶解转场"，再单击【确定】按钮即可生成时间序列，如图6-86所示。

Step 2. 导入图片素材。在【项目】面板的素材库中右击空白处，选中【导入】选项，弹出【导入】窗口。此时选中素材包"6.5"文件夹，选中"1.jpg"至"5.jpg"，单击【打开】按钮，如图6-87所示。

Step 3. 将素材放入时间线并调整缩放。在素材库中选中导入的图片"1.jpg""2.jpg"，依次拖曳至时间线的视频轨道1上，并在【效果控件】面板中调整每张图片的缩放大小至覆盖住整个监视器屏幕，如图6-88所示。

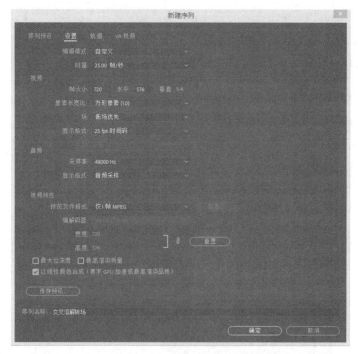

图 6-86　新建时间序列

图 6-87　导入图片

图 6-88　素材放入时间线

Step 4. 添加转场效果。单击左下方的【效果】面板，选中【视频过渡】文件夹，单击【溶解】文件夹，选中【交叉溶解】转场效果，拖曳至时间线上的"1.jpg"与"2.jpg"之间，如图 6-89 所示。

图 6-89　添加转场效果

Step 5. 开启【效果控件】面板。在【选择】▶状态下，选中已经添加好的【溶解】转场效果。随后，便可在左上方的【效果控件】面板中看到【交叉溶解】转场的具体参数，如图 6-90 所示。

图 6-90　开启【效果控件】面板

Step 6. 调整转场效果参数。设置该转场效果的【持续时间】，其默认数值为"00:00:01:00"，此处调整为 2s。再调整【对齐】的方式，此处选择【中心切入】，如图 6-91 所示。

图 6-91　设置转场效果参数

Step 7. 查看效果。拖动右下方【时间线】面板上的时间标尺，放置在"交叉溶解"转场效果的中间位置，能够在【生成监视器】上查看到"交叉溶解"的转场效果，如图 6-92 所示。

图 6-92　"交叉溶解"转场效果

6.5.2　白场过渡转场

Step 1. 新建时间序列。在新项目"溶解"内新建名为"白场过渡转场"的时间序列。单击【项目】面板右下角的【新建项】按钮，选择【序列】，单击【设置】选项卡，在【编辑模式】中选中"自定义"选项，输入水平与垂直的像素值为"720×576"，【像素长宽比】设置为"方形像素（1.0）"，输入序列名称"白场过渡转场"，再单击【确定】按钮即可生成时间序列，如图 6-93 所示。

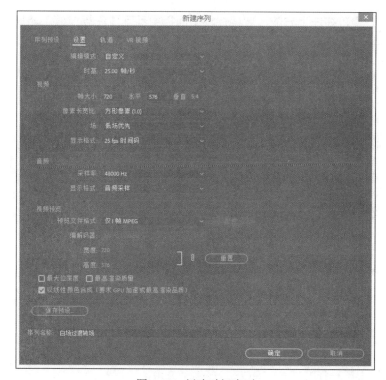

图 6-93　新建时间序列

Step 2. 将素材放入时间线并调整缩放。在素材库中选中导入的图片"3.jpg""4.jpg"，依次拖曳至时间线的视频轨道 1 上，并在【效果控件】面板中调整每张图片的缩放大小至覆盖住整个监视器屏幕，如图 6-94 所示。

图 6-94　素材放入时间线

Step 3. 添加转场效果。单击左下方的【效果】面板，选中【视频过渡】的文件夹，单击【溶解】文件夹，选中【白场过渡】转场效果，拖曳至时间线上的"3.jpg"与"4.jpg"之间，如图 6-95 所示。

图 6-95　添加转场效果

Step 4. 开启【效果控件】面板。在【选择】▶状态下，选中已经添加好的【溶解】转场效果。随后，便可在左上方的【效果控件】面板中看到【白场过渡】转场的具体参数，如图 6-96 所示。

图 6-96　开启【效果控件】面板

Step 5. 调整转场效果参数。设置该转场效果的【持续时间】，其默认数值为"00:00:01:00"，此处调整为 2s。再调整【对齐】的方式，此处选择【中心切入】，如图 6-97 所示。

图 6-97　设置转场效果参数

Step 6. 查看效果。拖动右下方【时间线】面板上的时间标尺，放置在"白场过渡"转场效果的中间位置，能够在【生成监视器】上查看到"白场过渡"的转场效果，如图 6-98 所示。

图 6-98　"白场过渡"转场效果

6.5.3　黑场过渡转场

Step 1. 新建时间序列。在新项目"溶解"内新建名为"黑场过渡转场"的时间序列。单击【项目】面板右下角的【新建项】按钮，选择【序列】，单击【设置】选项卡，在【编辑模式】中选中"自定义"选项，输入水平与垂直的像素值为"720×576"，【像素长宽比】设置为"方形像素（1.0）"，输入序列名称"黑场过渡转场"，再单击【确定】按钮即可生成时间序列，如图 6-99 所示。

Step 2. 将素材放入时间线并调整缩放。在素材库中选中导入的图片"1.jpg""5.jpg"，依次拖曳至时间线的视频轨道 1 上，并在【效果控件】面板中调整每张图片的缩放大小至覆盖住整个监视器屏幕，如图 6-100 所示。

图 6-99　新建时间序列

图 6-100　素材放入时间线

Step 3. 添加转场效果。单击左下方的【效果】面板，选中【视频过渡】文件夹，单击【溶解】文件夹，选中【黑场过渡】转场效果，拖曳至时间线上的"1.jpg"与"5.jpg"之间，如图 6-101 所示。

图 6-101　添加转场效果

Step 4. 开启【效果控件】面板。在【选择】状态下，选中已经添加好的【溶解】转

场效果。随后，便可在左上方的【效果控件】面板中看到【黑场过渡】转场的具体参数，如图 6-102 所示。

图 6-102　开启【效果控件】面板

Step 5. 调整转场效果参数。设置该转场效果的【持续时间】，其默认数值为"00:00:01:00"，此处调整为 2s。再调整【对齐】的方式，此处选择【中心切入】，如图 6-103 所示。

图 6-103　设置转场效果参数

Step 6. 查看效果。拖动右下方【时间线】面板上的时间标尺，放置在"黑场过渡"转场效果的中间位置，能够在【生成监视器】上查看到"黑场过渡"的转场效果，如图 6-104 所示。

图 6-104　"黑场过渡"转场效果

6.6 滑动

6.6.1 带状滑动转场

Step 1. 新建时间序列。在新项目"滑动"内新建名为"带状滑动转场"的时间序列。单击【项目】面板右下角的【新建项】按钮█，选择【序列】，单击【设置】选项卡，在【编辑模式】中选中"自定义"选项，输入水平与垂直的像素值为"720×576"，【像素长宽比】设置为"方形像素（1.0）"，输入序列名称"带状滑动转场"，再单击【确定】按钮即可生成时间序列，如图 6-105 所示。

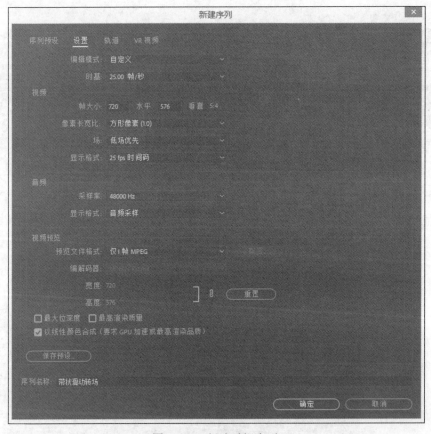

图 6-105　新建时间序列

Step 2. 导入图片素材。在【项目】面板的素材库中右击空白处，选中【导入】选项，弹出【导入】窗口。此时选中素材包"6.6"文件夹，选中"1.jpg""2.jpg"，单击【打开】按钮，如图 6-106 所示。

图 6-106　导入图片

Step 3. 将素材放入时间线并调整缩放。在素材库中选中导入的图片"1.jpg""2.jpg"，依次拖曳至时间线的视频轨道 1 上，并在【效果控件】面板中调整每张图片的缩放大小至覆盖住整个监视器屏幕，如图 6-107 所示。

图 6-107　素材放入时间线

Step 4. 添加转场效果。单击左下方的【效果】面板，选中【视频过渡】文件夹，单击【滑动】文件夹，选中【带状滑动】转场效果，拖曳至时间线上的"1.jpg"与"2.jpg"之间，如图 6-108 所示。

图 6-108　添加转场效果

Step 5. 开启【效果控件】面板。在【选择】▶状态下，选中已经添加好的【滑动】转场效果。随后，便可在左上方的【效果控件】面板中看到【带状滑动】转场的具体参数，如图 6-109 所示。

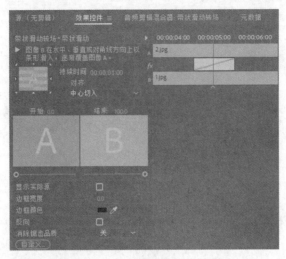

图 6-109　开启【效果控件】面板

Step 6. 调整转场效果参数。在【效果控件】面板中，可以看到当前所添加的"带状滑动"转场效果的具体解释"图像 B 在水平、垂直或对角线方向上以条形滑入，逐渐覆盖图像 A"，即图片"2.jpg"以条形滑入后覆盖图片"1.jpg"。

设置该转场效果的【持续时间】，其默认数值为"00:00:01:00"，此处调整为 2s。再调整【对齐】的方式，单击下方的下拉框，选择【中心切入】。

设置转场效果【开始】与【结束】的位置，此处不做调整。将【边框宽度】设置为"3.0"，【边框颜色】设置为"R：G：B=255：255：0"，【消除锯齿品质】设置为"高"，单击【自定义】按钮，弹出【带状滑动设置】对话框，【带数量】输入"7"，单击【确定】按钮，如图 6-110 所示。

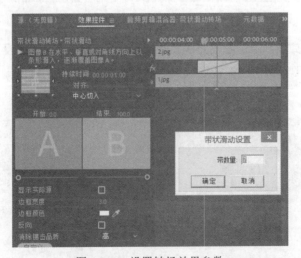

图 6-110　设置转场效果参数

Step 7. 查看效果。拖动右下方【时间线】面板上的时间标尺，放置在"带状滑动"转场效果的中间位置，能够在【生成监视器】上查看到"带状滑动"的转场效果，如图 6-111 所示。

图 6-111　"带状滑动"转场效果

6.6.2　拆分转场

Step 1. 新建时间序列。在新项目"滑动"内新建名为"拆分转场"的时间序列。单击【项目】面板右下角的【新建项】按钮■，选择【序列】，单击【设置】选项卡，在【编辑模式】中选中"自定义"选项，输入水平与垂直的像素值为"720×576"，【像素长宽比】设置为"方形像素（1.0）"，输入序列名称"拆分转场"，再单击【确定】按钮即可生成时间序列，如图 6-112 所示。

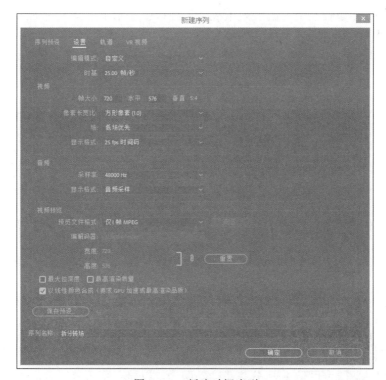

图 6-112　新建时间序列

Step 2. 将素材放入时间线并调整缩放。在素材库中选中导入的图片"3.jpg""4.jpg"，依次拖曳至时间线的视频轨道 1 上，并在【效果控件】面板中调整每张图片的缩放大小至覆盖住整个监视器屏幕，如图 6-113 所示。

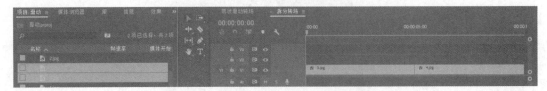

图 6-113　素材放入时间线

Step 3. 添加转场效果。单击左下方的【效果】面板，选中【视频过渡】文件夹，单击【滑动】文件夹，选中【拆分】转场效果，拖曳至时间线上的"3.jpg"与"4.jpg"之间，如图 6-114 所示。

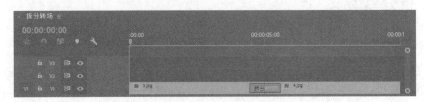

图 6-114　添加转场效果

Step 4. 开启【效果控件】面板。在【选择】■状态下，选中已经添加好的【滑动】转场效果。随后，便可在左上方的【效果控件】面板中看到【拆分】转场的具体参数，如图 6-115 所示。

图 6-115　开启【效果控件】面板

Step 5. 调整转场效果参数。在【效果控件】面板中，可以看到当前所添加的"拆分"转场效果的具体解释"图像 A 拆分并滑动到两边，以显示图像 B"，即图片"3.jpg"被

拆分并滑动到两边，以显示图片"4.jpg"。

　　设置该转场效果的【持续时间】，此处调整为2s。再调整【对齐】的方式，单击下方的下拉框，选择【中心切入】。设置转场效果【开始】与【结束】的位置，此处不做调整。【消除锯齿品质】设置为"高"，如图6-116所示。

图6-116　设置转场效果参数

Step 6. 查看效果。拖动右下方【时间线】面板上的时间标尺，放置在"拆分"转场效果的中间位置，能够在【生成监视器】上查看到"拆分"的转场效果，如图6-117所示。

图6-117　"拆分"转场效果

6.7　缩放

Step 1. 新建时间序列。在新项目"缩放"内新建名为"交叉缩放转场"的时间序列。"缩放"转场中只有"交叉缩放"这一种类型。单击【项目】面板右下角的【新建项】按钮，选择【序

列】，单击【设置】选项卡，在【编辑模式】中选中"自定义"选项，输入水平与垂直的像素值为"720×576"，【像素长宽比】设置为"方形像素（1.0）"，输入序列名称"交叉缩放转场"，再单击【确定】按钮即可生成时间序列，如图 6-118 所示。

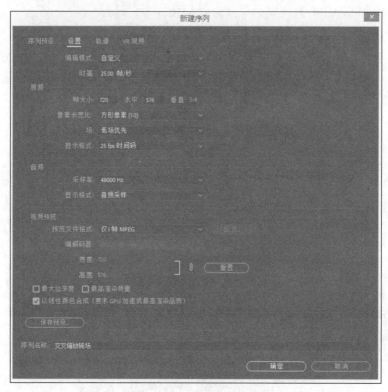

图 6-118　新建时间序列

Step 2. 将素材放入时间线并调整缩放。在素材库中选中导入的图片"1.jpg""2.jpg"，依次拖曳至时间线的视频轨道 1 上，并在【效果控件】面板中调整每张图片的缩放大小至覆盖住整个监视器屏幕，如图 6-119 所示。

图 6-119　素材放入时间线

Step 3. 添加转场效果。单击左下方的【效果】面板，选中【视频过渡】文件夹，单击【缩放】文件夹，选中【交叉缩放】转场效果，拖曳至时间线上的"1.jpg"与"2.jpg"之间，如图 6-120 所示。

Step 4. 开启【效果控件】面板。在【选择】■状态下，选中已经添加好的【缩放】转场效果。随后，便可在左上方的【效果控件】面板中看到【交叉缩放】转场的具体参数，如图 6-121 所示。

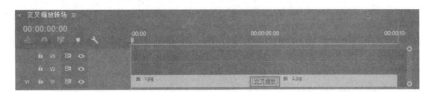

图 6-120　添加转场效果

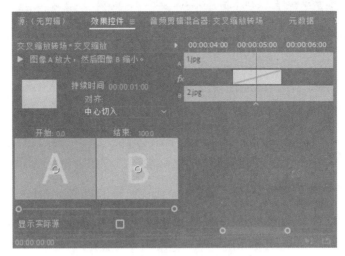

图 6-121　开启【效果控件】面板

Step 5. 调整转场效果参数。在【效果控件】面板中，可以看到当前所添加的"缩放"
转场效果的具体解释"图像 A 放大，然后图像 B 缩小"，即图片"1.jpg"逐渐从小放大，
图片"2.jpg"从大缩小。

　　设置该转场效果的【持续时间】，此处调整为 2s。再调整【对齐】的方式，单击
下方的下拉框，选择【中心切入】。设置转场效果【开始】与【结束】的位置，此处不
做调整，如图 6-122 所示。

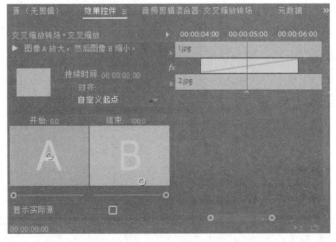

图 6-122　设置转场效果参数

Step 6. 查看效果。拖动右下方【时间线】面板上的时间标尺，放置在"交叉缩放"转场效果的中间位置，能够在【生成监视器】上查看到"交叉缩放"的转场效果，如图 6-123 所示。

图 6-123　"交叉缩放"转场效果

6.8　页面剥落

6.8.1　翻页转场

Step 1. 新建时间序列。在新项目"页面剥落"内新建名为"翻页转场"的时间序列。单击【项目】面板右下角的【新建项】按钮，选择【序列】，单击【设置】选项卡，在【编辑模式】中选中"自定义"选项，输入水平与垂直的像素值为"720×576"，【像素长宽比】设置为"方形像素（1.0）"，输入序列名称"翻页转场"，再单击【确定】按钮即可生成时间序列，如图 6-124 所示。

Step 2. 导入图片素材。在【项目】面板的素材库中右击空白处，选中【导入】选项，弹出【导入】窗口。此时选中素材包"6.8"文件夹，选中"1.jpg"至"4.jpg"，单击【打开】按钮，如图 6-125 所示。

Step 3. 将素材放入时间线并调整缩放。在素材库中选中导入的图片"1.jpg""2.jpg"，依次拖曳至时间线的视频轨道 1 上，并在【效果控件】面板中调整每张图片的缩放大小至覆盖住整个监视器屏幕，如图 6-126 所示。

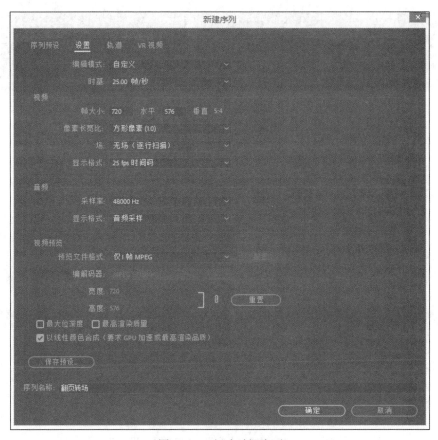

图 6-124 新建时间序列

图 6-125 导入图片

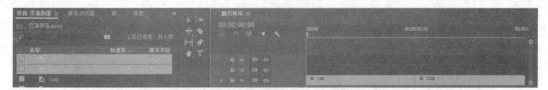

图 6-126　素材放入时间线

Step 4. 添加转场效果。单击左下方的【效果】面板，选中【视频过渡】文件夹，单击【页面剥落】文件夹，选中【翻页】转场效果，拖曳至时间线上的"1.jpg"与"2.jpg"之间，如图 6-127 所示。

图 6-127　添加转场效果

Step 5. 开启【效果控件】面板。在【选择】 状态下，选中已经添加好的【翻页】转场效果。随后，便可在左上方的【效果控件】面板中看到【翻页】转场的具体参数，如图 6-128 所示。

图 6-128　开启【效果控件】面板

Step 6. 调整转场效果参数。在【效果控件】面板中，可以看到当前所添加的"翻页"转场效果的具体解释"图像 A 卷曲以显示下面的图像 B"，即图片"1.jpg"以翻页的形式退出，而图片"2.jpg"最后充满监视器。

　　设置该转场效果的【持续时间】，此处调整为 3s。再调整【对齐】的方式，单击下方的下拉框，选择【中心切入】，如图 6-129 所示。

图 6-129　设置转场效果参数

Step 7. 查看效果。拖动右下方【时间线】面板上的时间标尺，放置在"翻页"转场效果的中间位置，能够在【生成监视器】上查看到"翻页"的转场效果，如图 6-130 所示。

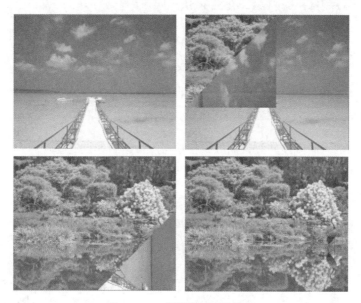

图 6-130　"翻页"转场效果

6.8.2　页面剥落转场

Step 1. 新建时间序列。在新项目"页面剥落"内新建名为"页面剥落转场"的时间序列。单击【项目】面板右下角的【新建项】按钮■，选择【序列】，单击【设置】选项卡，在【编辑模式】中选中"自定义"选项，输入水平与垂直的像素值为"720×576"，【像素长宽比】

设置为"方形像素（1.0）"，输入序列名称"页面剥落转场"，再单击【确定】按钮即可生成时间序列，如图 6-131 所示。

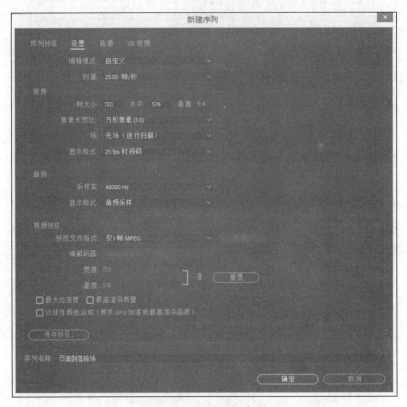

图 6-131　新建时间序列

Step 2. 将素材放入时间线并调整缩放。在素材库中选中导入的图片"3.jpg""4.jpg"，依次拖曳至时间线的视频轨道 1 上，并在【效果控件】面板中调整每张图片的缩放大小至覆盖住整个监视器屏幕，如图 6-132 所示。

图 6-132　素材放入时间线

Step 3. 添加转场效果。单击左下方的【效果】面板，选中【视频过渡】文件夹，单击【页面剥落】文件夹，选中【页面剥落】转场效果，拖曳至时间线上的"3.jpg"与"4.jpg"之间，如图 6-133 所示。

Step 4. 开启【效果控件】面板。在【选择】▶状态下，选中已经添加好的【翻页】转场效果。随后，便可在左上方的【效果控件】面板中看到【页面剥落】转场的具体参数，如图 6-134 所示。

图 6-133　添加转场效果

图 6-134　开启【效果控件】面板

Step 5. 调整转场效果参数。在【效果控件】面板中，可以看到当前所添加的"页面剥落"转场效果的具体解释"图像 A 卷曲并在后面留下阴影，以显示下面的图像 B"，即图片"3.jpg"以翻页的形式退出，翻页的背面留下阴影，图片"4.jpg"渐渐显示并最后充满监视器。

设置该转场效果的【持续时间】，此处调整为 3s。再调整【对齐】的方式，单击下方的下拉框，选择【中心切入】，如图 6-135 所示。

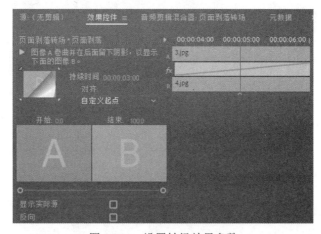

图 6-135　设置转场效果参数

Step 6. 查看效果。拖动右下方【时间线】面板上的时间标尺，放置在"页面剥落"转场效果的中间位置，能够在【生成监视器】上查看到"页面剥落"的转场效果，如图 6-136 所示。

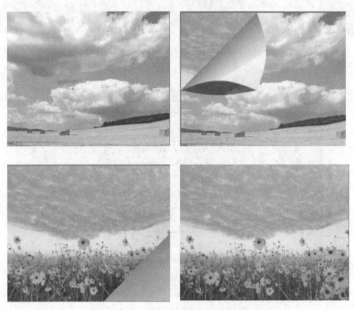

图 6-136 "页面剥落"转场效果

第7章
特效的设置

本章要点

- 了解多种特效的效果
- 掌握特效的添加与应用
- 熟练运用特效的参数设置

本章主要内容

　　主要介绍如何通过添加与设置视频特效，使影像素材可以实现扭曲、模糊、透视、颜色调整、风格化，以及蒙版的效果，展现出仅仅通过拍摄和转场过渡的方式无法实现的视觉震撼效果。转场过渡是针对两个素材而言的，而视频特效则是针对一个素材而言。在电影、电视剧等几乎所有的视频制作中，都离不开对视频特效的应用。

7.1 视频特效通用法

本节将通过 3 个具体的综合性案例，向读者介绍视频特效的应用与具体参数的设置方法。

7.1.1 水中倒影

Step 1. 新建时间序列。在新项目"视频特效通用法"内新建名为"水中倒影"的时间序列。单击【项目】面板右下角的【新建项】按钮，选择【序列】，单击【设置】选项卡，在【编辑模式】中选中"自定义"选项，输入水平与垂直的像素值为"720×576"，【像素长宽比】设置为"方形像素（1.0）"，输入序列名称"水中倒影"，再单击【确定】按钮即可生成时间序列，如图 7-1 所示。

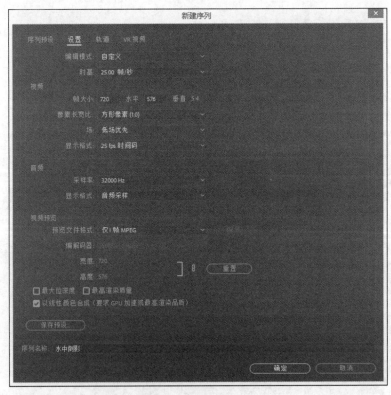

图 7-1 新建时间序列

Step 2. 导入背景视频。在【项目】面板的素材库中右击空白处，选中【导入】选项，弹出【导入】窗口。此时选中素材包"7.1"文件夹，选中"背景视频 .mp4"，单击【打开】

按钮，如图 7-2 所示。

图 7-2　导入背景视频

Step 3. 将素材放入时间线并调整缩放。在素材库中选中导入的素材视频"背景视频 .mp4"，拖曳至时间线的视频轨道 1 上，此时会弹出【剪辑不匹配警告】窗口，如图 7-3 所示。若选择【更改序列设置】按钮则将现有时间序列调整为与"背景视频 .mp4"的属性相同；若选择【保持现有设置】按钮则不会调整现有时间序列，用户可在【效果控件】面板中调整该视频的缩放大小至覆盖住整个监视器屏幕。用户可根据项目的具体情况选择其中的一个按钮。本案例中可以选择【更改序列设置】按钮。素材被放入时间线，如图 7-4 所示。

图 7-3　【剪辑不匹配警告】窗口

图 7-4　素材放入时间线

Step 4. 新建字幕。选择【文件】→【新建】→【旧版标题】，在弹出的【新建字幕】窗口中输入字幕名称为"水中倒影文字"，再单击【确定】按钮，如图 7-5 所示。

图 7-5　新建"水中倒影文字"字幕

Step 5. 输入文本。在打开的【字幕】面板中选择【文本工具】T，单击字幕监视器内部，当光标闪烁时输入文本，本案例输入"水中倒影"，调整其标题与字号等属性，并设置其【水平居中】与【垂直居中】，效果如图 7-6 所示。

图 7-6　输入文本

Step 6. 放入时间线。关闭当前的【字幕】面板。在【项目】面板的素材库中，选中"背景视频 .mp4"并将其拖曳至时间线的视频轨道 1 的最左侧，再将"水中倒影文字"字幕分别拖曳至时间线的视频轨道 2 和视频轨道 3 的"00:00:01:10"处，如图 7-7 所示。

图 7-7　将素材放入时间线

Step 7. 添加【镜像】视频特效。选中视频轨道 3 上的"水中倒影文字"字幕，单击时间线左侧的【效果】面板，选中【视频特效】文件夹下的【扭曲】，再单击选中【镜像】视频特效，拖曳至视频轨道 3 上的"水中倒影文字"字幕中，如图 7-8 所示。

Step 8.【镜像】视频特效设置参数，如图 7-9 所示。单击选中刚才已经添加【镜像】视频特效的视频轨道 3 上的"水中倒影文字"字幕，再单击打开左上方的【效果控件】面板，里面除了【运动】【不透明度】等基本参数的设置外，多了一个【镜像】视频特效的参数设置。"镜像"前面有一个"切换效果开关" ，开启与否直接影响到该视频特效是否被应用。【反射中心】和【反射角度】可以通过添加关键帧来设置镜像反射的效果。"创建椭圆形蒙版""创建 4 点多边形蒙版""自由绘制贝塞尔曲线" 三个按钮是用来设置镜像蒙版的。此处，【反射中心】的 X、Y 值分别设定为"1024，320"，反射角度设定为"90°"，如图 7-10 所示。

图 7-8 【镜像】视频特效

图 7-9 【镜像】视频特效设置区域

图 7-10 【镜像】效果

Step 9. 添加【颜色平衡 HLS】视频特效并设置参数。选中视频轨道 3 上的 "水中倒影文字" 字幕，再单击时间线左侧的【效果】面板，选中【视频特效】文件夹下的【颜色校正】，再选中【颜色平衡 HLS】视频特效，拖曳至视频轨道 3 上的 "水中倒影文字" 字幕中，设置【色相】【亮度】【饱和度】分别为 "-27.0°" "-30.0°" "-38.0°"，效果如图 7-11 所示。

图 7-11 【颜色平衡 HLS】效果

Step 10. 添加【高斯模糊】视频特效并设置参数。选中视频轨道 3 上的 "水中倒影文字" 字幕，单击时间线左侧的【效果】面板，选中【视频特效】文件夹下的【模糊】，再选中【高斯模糊】视频特效，拖曳至视频轨道 3 上的 "水中倒影文字" 字幕中，设置【模糊度】为 "22.0"，将【模糊尺寸】选择为 "水平"。【模糊尺寸】中的选项有 "水平和垂直" "水平" 和 "垂直" 三个。效果如图 7-12 所示。

图 7-12 【高斯模糊】效果

Step 11. 添加【波形变形】视频特效并设置参数。选中视频轨道 3 上的 "水中倒影文字" 字幕，单击时间线左侧的【效果】面板，选中【视频特效】文件夹下的【扭曲】，再选中【波形变形】视频特效，拖曳至视频轨道 3 上的 "水中倒影文字" 字幕中，设置【波形类型】为 "正弦"，将【波形高度】设置为 "-3"，将【波形宽度】设置为 "56"，将【方向】设置为 "90°"，将【波形速度】设置为 "2.9"，将【固定】设置为 "右边"，将【消除锯齿】设置为 "高"，具体参数设置如图 7-13 所示，效果如图 7-14 所示。

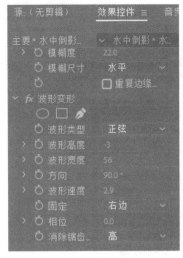

图 7-13　【波形变形】设置

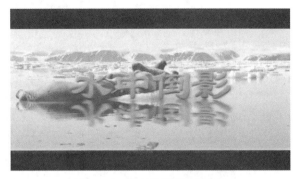

图 7-14　【波形变形】效果

Step 12. 添加【裁剪】视频特效并设置参数。选中视频轨道 3 上的"水中倒影文字"字幕，单击时间线左侧的【效果】面板，选中【视频特效】文件夹下的【变换】，再选中【裁剪】视频特效，拖曳至视频轨道 3 上的"水中倒影文字"字幕中，设置【顶部】为"56.0%"，将该字幕的上半部分裁剪掉，漏出视频轨道 2 上的文字，最终效果如图 7-15 所示。

图 7-15　最终"水中倒影"的效果

7.1.2　影像万花筒

Step 1. 新建时间序列。在新项目"视频特效通用法"内新建名为"影像万花筒"的时间序列。单击【项目】面板右下角的【新建项】按钮 ，选择【序列】，单击【设置】选项卡，在【编辑模式】中选中"自定义"选项，输入水平与垂直的像素值为"720×576"，【像素长宽比】设置为"方形像素（1.0）"，输入序列名称"水中倒影"，再单击【确定】按钮即可生成时间序列，如图 7-16 所示。

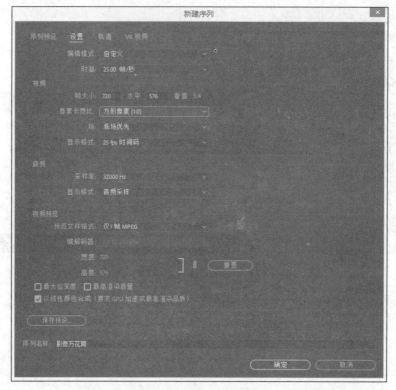

图 7-16　新建时间序列

Step 2. 导入图片素材。在【项目】面板的素材库中右击空白处，选中【导入】选项，弹出【导入】窗口。此时选中素材包 "7.1" 文件夹，选中任意 5 张图片，单击【打开】按钮。

Step 3. 将素材放入时间线并调整缩放。在素材库中选中导入的图片，拖曳至时间线的视频轨道 1 至视频轨道 5 上，并分别调整图像大小至布满监视器全屏，如图 7-17 所示。

图 7-17　素材导入时间线

Step 4. 添加【边角定位】视频特效。依次单击选中视频轨道上的图片素材，单击左下角【效果】面板的【视频特效】中的【扭曲】文件夹，将【边角定位】视频特效添加给各个图片。

Step 5. 为【边角定位】视频特效设置参数。从视频轨道 5 至视频轨道 1 的顺序依次单击选中刚才已经添加【边角定位】视频特效的 5 张图片。首先选中视频轨道 5 上的图片，再打开【效果控件】面板，单击 "边角定位" 前面的 "中心控制" 按钮，在【生成监视器】

中能够看到视频轨道 5 上的图片的四个角都出现了定位点，如图 7-18 所示。用鼠标对各
定位点进行调整，如图 7-19 所示。为了能够看清楚四个定位点，可以将【生成监视器】
左下角的【缩放级别】选择为"50%"。

图 7-18　素材定位点

图 7-19　【边角定位】效果

注 如果将图片素材替换为视频素材，特效的添加方式同上。

7.1.3 重温老电影

Step 1. 新建时间序列。在新项目"视频特效通用法"内新建名为"重温老电影 1"的时间序列。单击【项目】面板右下角的【新建项】按钮，选择【序列】，单击【设置】选项卡，在【编辑模式】中选中"自定义"选项，输入水平与垂直的像素值为"720×576"，【像素长宽比】设置为"方形像素（1.0）"，输入序列名称"重温老电影 1"，再单击【确定】按钮即可生成时间序列，如图 7-20 所示。

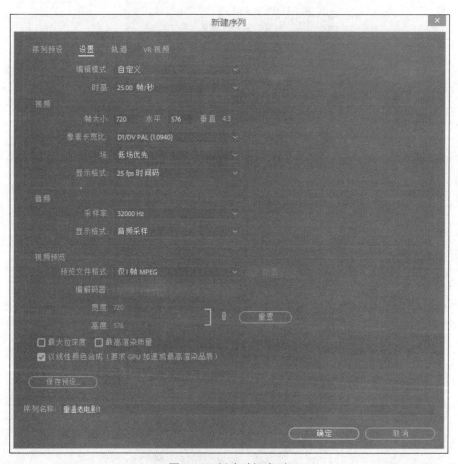

图 7-20　新建时间序列

Step 2. 将素材放入时间线并调整缩放。在素材库中选中导入的"背景视频 .mp4"，拖曳至时间线的视频轨道 2 上，在弹出的【剪辑不匹配警告】窗口选择【更改序列设置】按钮。

Step 3. 添加老电影视频特效。选中视频轨道上的视频素材，单击左下角【效果】面板的【视频特效】中的【杂色与颗粒】文件夹，将【杂色】视频特效添加给视频，设置【杂色数量】为"50.0%"，对比效果如图 7-21 所示，模拟老电影的颗粒感。再添加【视频特效】中【过

时】文件夹中的【RGB曲线】视频特效，在【效果控件】面板中调整标注为"红色"与"绿色"的曲线，如图7-22所示，模拟老电影的颜色，最终效果如图7-23所示。

图7-21　【杂色数量】视频特效对比效果

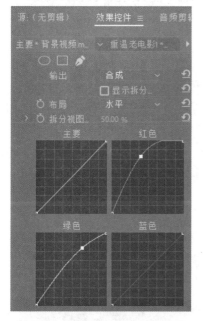

图7-22　设置【RGB曲线】参数

图7-23　老电影效果

Step 4. 设置白底效果。单击【项目】面板右下角的【新建项】按钮，选择【颜色遮罩】，弹出【新建颜色遮罩】选项卡，保持默认设置，单击【确定】按钮，如图7-24所示。在【拾色器】中选择最左下角的白色，单击【确定】按钮，如图7-25所示。在弹出的【选择名称】选项卡中输入名称"白底"，单击【确定】按钮，如图7-26所示。此时，在【项目】面板的库中便会出现一个名为"白底"的字幕。也可以通过新建字幕，并在其中绘制一个白色的矩形达到同样的效果。

Step 5. 添加字幕。新建字幕，选择【文件】→【新建】→【旧版标题】，在弹出的【新建字幕】窗口中输入字幕名称为"影片介绍字幕"，再单击【确定】按钮，如图7-27所示。在弹出的【新建字幕】选项卡中，选择【文本工具】，在当前字幕监视器上单击，等待光标出现闪烁时输入有关影片的文字介绍："纪录片《致命全球之旅》：第1集北极；

本集纪录片记录了位于一个被北冰洋环绕的群岛斯瓦尔巴特上动物们的生活。"输入文字后，设置文本属性。首先用鼠标扩选所有文本，然后在右侧【旧标题属性】选项中对文字进行设置，如图 7-28 所示。

图 7-24　新建颜色遮罩

图 7-25　拾色器中选择白色

图 7-26　设置名称

图 7-27　新建"影片介绍字幕"

图 7-28　字幕参数设置

Step 6. 素材组合。将 Step 4 中制作的"白底"字幕放置于时间线"重温老电影 1"的视频轨道 1 上，将 Step 5 中制作的"影片介绍字幕"放置于视频轨道 3 上，并调整视频轨道 2 与视频轨道 3 上的素材的位置与缩放比例，同时，调整两个字幕素材与视频时长一致，如图 7-29 所示。

图 7-29 素材组合

Step 7. 新建时间序列。在新项目"视频特效通用法"内新建名为"重温老电影 2"的时间序列。单击【项目】面板右下角的【新建项】按钮，选择【序列】，单击【设置】选项卡，在【编辑模式】中选中"自定义"选项，输入水平与垂直的像素值为"720×576"，【像素长宽比】设置为"方形像素（1.0）"，输入序列名称"重温老电影 2"，再单击【确定】按钮即可生成时间序列，如图 7-30 所示。

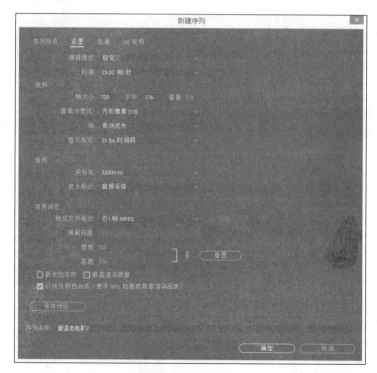

图 7-30 新建时间序列

Step 8. 嵌套时间序列。将时间序列"重温老电影 1"拖曳至时间序列"重温老电影 2"的视频轨道 2 中，并注意选择【更改序列设置】选项按钮。此处将这种将时间线放入时间线的做法称为"时间序列嵌套"，意思是将时间序列看作一个普通的素材，可以放置于另一个时间序列中调整与设置。

Step 9. 添加字幕。新建字幕，选择【文件】→【新建】→【旧版标题】，在弹出的【新建字幕】窗口中输入字幕名称为"重温老电影"，再单击【确定】按钮，如图 7-31 所示。在弹出的"重温老电影"选项卡中，选择【文本工具】，在当前字幕监视器上单击，等待光标出现闪烁时输入"重温老电影"，并设置文本属性，如图 7-32 所示。

图 7-31　新建字幕

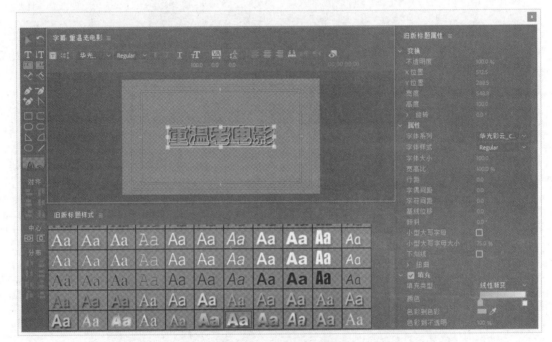

图 7-32　设置字幕属性

Step 10. 素材再次组合。将素材库中的"白底"字幕拖曳至时间线"重温老电影 2"的视频轨道 1 中，将字幕"重温老电影"拖曳至视频轨道 3 中，并调整视频轨道 1 与视频轨道 3 上的素材的位置与缩放比例，同时，调整两个字幕素材与视频时长一致，如图 7-33 所示。

Step 11. 添加视频特效。选中视频轨道 2 上的时间线序列素材，单击左下角【效果】面板的【视频特效】中的【透视】文件夹，将【投影】视频特效添加给视频，设置【阴影颜色】为黑色，【不透明度】为"55.0%"，【方向】为"148.0°"，【距离】为"36.0"，【柔和度】为"73.0"，具体设置与效果如图 7-34 所示。

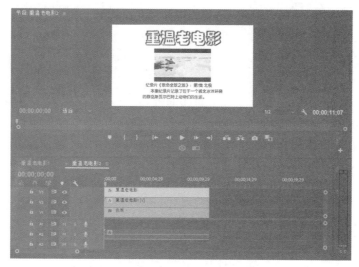

图 7-33　时间序列嵌套素材组合

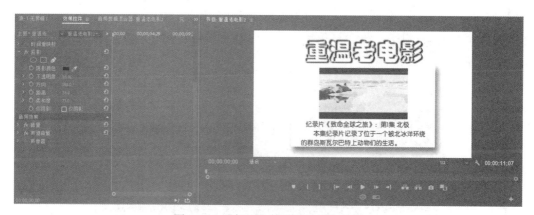

图 7-34　【投影】特效的设置与效果

选中视频轨道 2 上的时间线序列素材，单击左下角【效果】面板的【视频特效】中的【透视】文件夹，将【基本 3D】视频特效添加给视频，设置【旋转】为"-6.0°"，【倾斜】为"7.0°"，【与图像的距离】为"5.0"，具体设置与最后效果如图 7-35 所示。

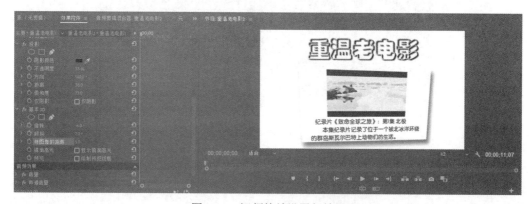

图 7-35　视频特效设置与效果

7.2　键控

本节主要介绍抠像技术的应用。在 Premiere CC 中对于抠像的应用都集中在【键控】特效包中，包括通过 Alpha 值抠像的【Alpha 调整】、通过亮度值抠像的【亮度键】、通过自建字幕制作遮罩的【轨道遮罩键】、通过链接外部图片设置遮罩的【图像遮罩键】、通过颜色区分抠像的【超级键】【非红色键】和【颜色键】等。

7.2.1　固定遮罩

Step 1. 新建时间序列。在新项目"遮罩"内新建名为"固定遮罩"的时间序列。单击【项目】面板右下角的【新建项】按钮，选择【序列】，单击【设置】选项卡，在【编辑模式】中选中"自定义"选项，输入水平与垂直的像素值为"1024×680"，【像素长宽比】设置为"方形像素（1.0）"，输入序列名称"固定遮罩"，再单击【确定】按钮即可生成时间序列，如图 7-36 所示。

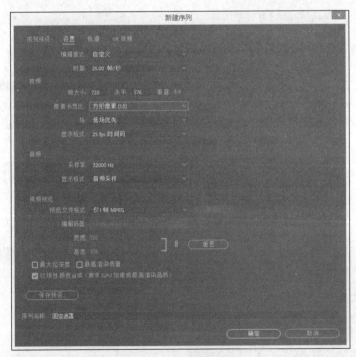

图 7-36　新建时间序列

Step 2. 导入图片素材。在【项目】面板的素材库中右击空白处，选中【导入】选项，弹出【导入】窗口。此时选中素材包"7.2"文件夹，选中图片"计算机 .jpg"和视频"1.mpg""2.mpg"，单击【打开】按钮。

Step 3. 将素材放入时间线并调整缩放。在素材库中选中导入的图片"计算机 .jpg"，将其拖曳至时间线的视频轨道 3 上，将视频"1.mpg""2.mpg"分别放在视频轨道 1 和视频轨道 2 上，再将三段素材的时长调整至视频同等长度，如图 7-37 所示。

图 7-37　素材放入时间线

Step 4. 制作遮罩字幕。新建名为"mask"字幕，如图 7-38 所示。将字幕拖入时间线的视频轨道 4 上，并将其时长延长至与其他素材相同。双击视频轨道 4 上的"mask"字幕，打开【字幕】编辑窗口。单击【显示背景视频】按钮▓，可见视频轨道 3 上的图片素材。依照图片中计算机的屏幕位置与大小，绘制两个纯白色的矩形。由于是不规则矩形，因此可使用【钢笔工具】，依次单击计算机屏幕边框的四

图 7-38　新建"mask"字幕

个顶点绘制一个闭合的矩形线框，再在右侧的【属性】面板中将【图形类型】调整为【填充贝赛尔曲线】，再将【填充颜色】设置为白色，即可得到与图中计算机屏幕形状一致的白色矩形，如图 7-39 所示。此白色矩形即为遮罩。同上操作，为图片中右侧的计算机屏幕绘制一个白色矩形遮罩，如图 7-40 所示。随后，关闭【字幕】窗口。

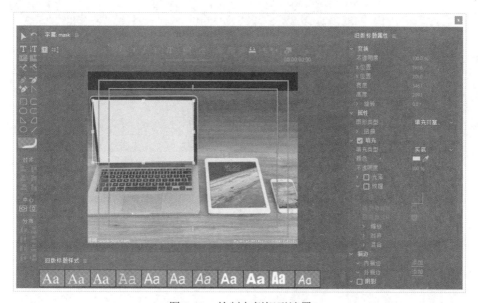

图 7-39　绘制左侧矩形遮罩

图 7-40　绘制右侧矩形遮罩

Step 5. 添加【轨道遮罩键】特效。选择左下方的【效果】面板，找到【视频效果】→【键控】→【轨道遮罩键】。将【轨道遮罩键】的特效拖曳给视频轨道 3 上图片 "计算机 .jpg"，在左上方的【效果控件】中调整特效【轨道遮罩键】的参数，选择【遮罩】为 "视频 4"，即遮罩层为视频轨道 4 上的 "mask" 字幕；【合成方式】选择为 "Alpha 遮罩"，在【反向】后面勾选 "对号"。效果如图 7-41 所示。

图 7-41　添加【轨道遮罩键】视频特效

注 添加【轨道遮罩键】视频特效后，可能会出现遮罩移位的现象，此时只需要选中 "mask" 字幕，并在【效果控件】中调整其坐标值即可。

Step 6. 调整视频属性。选中视频轨道 1 和视频轨道 2 的两个视频素材，调整其位置和大小，使其放置于遮罩位置即可，如图 7-42 所示。最后运行的效果如图 7-43 所示。

图 7-42　调整视频属性

图 7-43　运行效果

7.2.2　指定区域遮罩

Step 1. 新建时间序列。在新项目"遮罩"内新建名为"指定区域遮罩"的时间序列。单击【项目】面板右下角的【新建项】按钮▣，选择【序列】，单击【设置】选项卡，在【编辑模式】中选中"自定义"选项，输入水平与垂直的像素值为"1024×576"，【像素长宽比】设置为"方形像素（1.0）"，输入序列名称"指定区域遮罩"，再单击【确定】按钮即可生成时间序列，如图 7-44 所示。

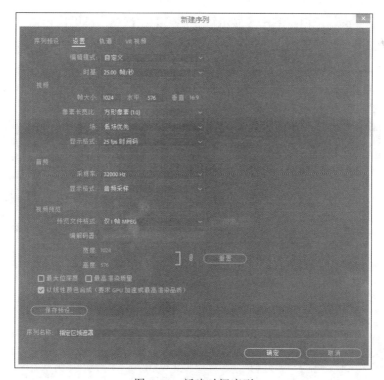

图 7-44　新建时间序列

Step 2. 导入视频素材并放置时间线。在【项目】面板的素材库中右击空白处，选中【导入】选项，弹出【导入】窗口。此时选中素材包"7.2"文件夹，选中视频"飞鸟 .avi"，单击【打开】按钮。在素材库中选中导入的视频"飞鸟 .avi"，将其分别拖曳至时间线的视频轨道 1 和视频轨道 2 上。

Step 3. 设置黑白视频。选中视频轨道 1 上的"飞鸟 .avi"视频，在左侧【效果】面板中，找到【视频效果】→【图像控制】→【黑白】特效，并将该效果拖曳给视频轨道 1 上的视频素材。关闭视频轨道 2 上的【切换轨道输出】按钮 👁，生成监视器中则只能看到视频轨道 1 上的黑白视频，如图 7-45 所示。设置完毕后，再单击【切换轨道输出】按钮 👁。

图 7-45　添加【黑白】特效的视频

Step 4. 制作遮罩字幕。新建名为"mask1"字幕，如图 7-46 所示。将字幕拖入时间线的视频轨道 3 上，并将其时长延长至与视频素材相同。双击视频轨道 3 上的"mask2"字幕，打开【字幕】编辑窗口。单击【显示背景视频】按钮 📹，可见视频轨道 2 上的视频素材。在字幕窗口中绘制一个纯白色的矩形，如图 7-46 所示。随后，关闭【字幕】窗口。

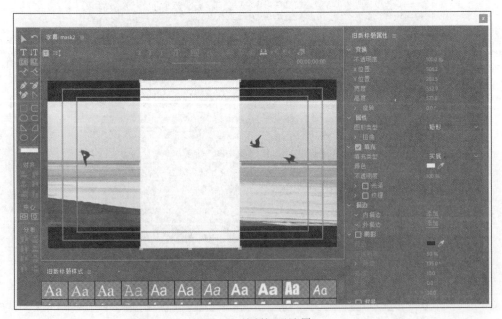

图 7-46　绘制矩形遮罩

Step 5. 添加【轨道遮罩键】特效。选择左下方的【效果】面板，找到【视频效果】→【键控】→【轨道遮罩键】。将【轨道遮罩键】的特效拖曳给视频轨道 2 上视频素材，在左上方的【效果控件】中调整特效【轨道遮罩键】的参数，选择【遮罩】为"视频 3"，即遮罩层为视频轨道 3 上的"mask1"字幕；【合成方式】选择为"Alpha 遮罩"，在【反向】后面勾选"对号"，效果如图 7-47 所示。最后运行的效果如图 7-48 所示。

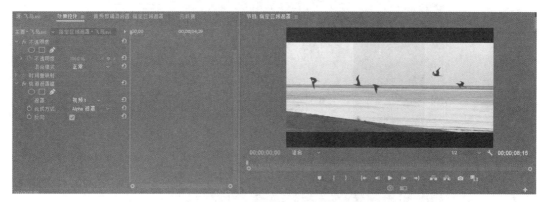

图 7-47 添加【轨道遮罩键】视频特效

图 7-48 运行效果

7.2.3 运动遮罩

Step 1. 新建时间序列。在新项目"遮罩"内新建名为"运动遮罩"的时间序列。单击【项目】面板右下角的【新建项】按钮，选择【序列】，单击【设置】选项卡，在【编辑模式】中选中"自定义"选项，输入水平与垂直的像素值为"800×584"，【像素长宽比】设置为"方形像素（1.0）"，输入序列名称"运动遮罩"，再单击【确定】按钮即可生成时间序列，如图 7-49 所示。

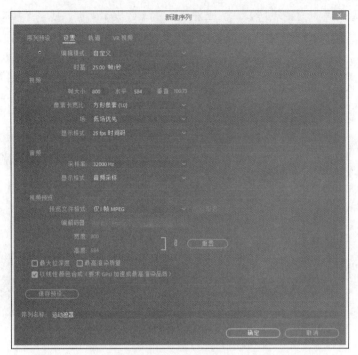

图 7-49　新建时间序列

Step 2. 导入视频素材并放置时间线。在【项目】面板的素材库中右击空白处，选中
【导入】选项，弹出【导入】窗口。此时选中素材包"7.2"文件夹，选中图片"2.jpg"
和 Photoshop 工程文件"放大镜 .psd"，单击【打开】按钮。在素材库中选中导入的图
片"2.jpg"分别拖曳至视频轨道 1 和视频轨道 2 中，再将"放大镜 .psd"拖曳至视频轨
道 3 中，如图 7-50 所示。

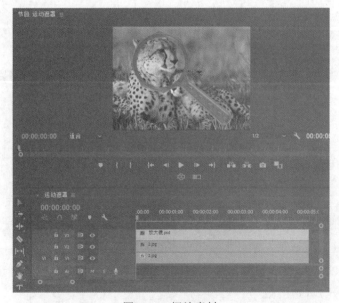

图 7-50　摆放素材

Step 3. 设置图片属性。选中视频轨道 1 上的图片"2.jpg"，在左上方【效果控件】面板中调整其缩放比例，将其【缩放】的数值设置为"130"，如图 7-51 所示。

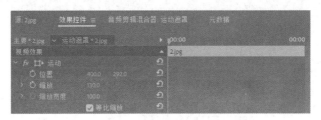

图 7-51　设置图片缩放数值

Step 4. 制作遮罩字幕。新建名为"mask3"字幕，将字幕拖入时间线的视频轨道 4 上，并将其时长延长至与视频素材相同。双击视频轨道 4 上的"mask3"字幕，打开【字幕】编辑窗口。单击【显示背景视频】按钮，可见视频轨道 3 上的放大镜图片素材。绘制一个内贴放大镜的纯白色圆形，如图 7-52 所示。随后，关闭【字幕】窗口。

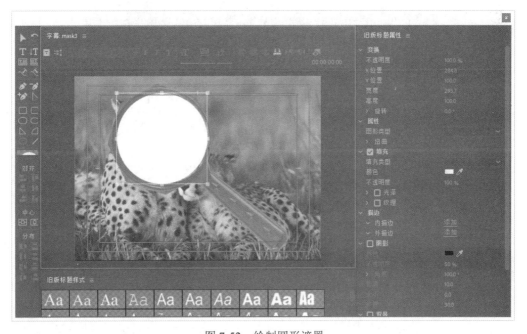

图 7-52　绘制圆形遮罩

Step 5. 添加【轨道遮罩键】特效。选择左下方的【效果】面板，找到【视频效果】→【键控】→【轨道遮罩键】。将【轨道遮罩键】的特效拖曳给视频轨道 2 上视频素材，在左上方的【效果控件】中调整特效【轨道遮罩键】的参数，选择【遮罩】为"视频 4"，即遮罩层也为视频轨道 4 上的"mask3"字幕，如图 7-53 所示。

Step 6. 设置放大镜运动效果。选中视频轨道 3 上的"放大镜"图片，在右上方的【效果控件】中设置位置关键帧，调整横纵坐标值，并在添加关键帧的同时，在时间线上添加相应位置的标记，单击【添加标记】按钮即可，效果如图 7-54 所示。

图 7-53　添加【轨道遮罩键】视频特效

图 7-54　设置放大镜的运动

Step 7. 设置遮罩运动效果。选中视频轨道 4 上的"mask3"字幕，在右上方的【效果控件】中设置位置关键帧，根据 Step 6 中设置的标记点，根据放大镜的位置调整横纵坐标值，并添加关键帧。首先在时间起点处添加一个关键帧。将输入法调整为英文状态，单击时间线区域，按住 Shift+M 快捷键，时间线自动跳转至第二个标记点，再在"mask3"字幕的【效果控件】中添加关键帧，调整位置，如图 7-55 所示。最后的效果如图 7-56 所示。

图 7-55　为遮罩添加运动关键帧

图 7-56　最终运行效果

7.2.4　图像遮罩键

Step 1. 新建时间序列。在新项目"遮罩"内新建名为"图像遮罩"的时间序列。单击【项目】面板右下角的【新建项】按钮🔳，选择【序列】，单击【设置】选项卡，在【编辑模式】中选中"自定义"选项，输入水平与垂直的像素值为"1280×800"，【像素长宽比】设置为"方形像素（1.0）"，输入序列名称"图像遮罩"，再单击【确定】按钮即可生成时间序列，如图 7-57 所示。

图 7-57　新建时间序列

Step 2. 导入视频素材并放置时间线。在【项目】面板的素材库中右击空白处，选中【导入】选项，弹出【导入】窗口。此时选中素材包"7.2"文件夹，选中图片"5.jpg"和视频"冰面.mp4"，单击【打开】按钮。在素材库中选中导入的图片"5.jpg"拖曳至视频轨道1中，将视频"冰面.mp4"拖曳至视频轨道2中，再将图片的时长延长至与视频一致，如图7-58所示。

<div align="center">图 7-58 导入素材</div>

Step 3. 添加【图像遮罩键】特效。选择左下方的【效果】面板，找到【视频效果】→【键控】→【图像遮罩键】。将【图像遮罩键】的特效拖曳给视频轨道2上视频素材"冰面.mp4"，在左上方的【效果控件】中调整特效【图像遮罩键】的参数。单击【图像遮罩键】右侧的【设置】按钮 ⊡，弹出【选择遮罩图像】窗口，选择一张图片，并确保该图片的路径中不含有中文。图片位于素材包"7.2"文件夹中的"mask"文件夹中，任意选择一张图片重新设置路径，将该图作为遮罩，此处选择名为"FLOWER3"的图片，如图7-59所示。单击【打开】按钮。在【效果控制】面板中，设置【图像遮罩键】中的【合成使用】为"亮度遮罩"，如图7-60所示。

<div align="center">图 7-59 选择遮罩图形</div>

图 7-60　设置【图像遮罩键】

Step 4. 最终运行效果如图 7-61 所示。

图 7-61　最终运行效果

7.2.5　颜色遮罩

　　颜色遮罩的作用是将素材中的某种颜色进行抠除，以达到抠像的效果。能够实现该功能的视频特效有【非红色键】【颜色键】和【超级键】。

Step 1. 新建时间序列。在新项目"遮罩"内新建名为"颜色遮罩"的时间序列。单击【项目】面板右下角的【新建项】按钮，选择【序列】，单击【设置】选项卡，在【编辑模式】中选中"自定义"选项，输入水平与垂直的像素值为"320×240"，【像素长宽比】设置为"方形像素（1.0）"，输入序列名称"颜色遮罩"，再单击【确定】按钮即可生成时间序列，如图 7-62 所示。

图 7-62　新建时间序列

Step 2. 导入视频素材并放置时间线。在【项目】面板的素材库中右击空白处，选中【导入】选项，弹出【导入】窗口。此时选中素材包"7.2"文件夹，选中图片"背景 .jpg"和视频"颜色键素材 .mov"，单击【打开】按钮。在素材库中选中导入的图片"背景 .jpg"拖曳至视频轨道 1 中，并在【效果控件】面板中调整图片大小与监视器屏幕大小相匹配；将视频"颜色键素材 .mov"拖曳至视频轨道 2 中，再将图片的时长延长至与视频一致，如图 7-63 所示。

图 7-63　导入素材

注 mov 是苹果公司自主研发的视频格式。对于 Windows 操作系统的用户来说，可以下载"quicktime"插件并安装，重启软件后，可以实现 mov 格式的视频导入或输出。

Step 3. 切分视频素材。预览时间线上的"颜色键素材 .mov"视频素材，在每个背景颜色的变化处用【剃刀工具】单击一下时间标尺所在位置，将素材按照背景颜色的不同而分段。这里，只需切分绿色、紫色、黄色、红粉色背景的视频段落即可。

Step 4. 添加【非红色键】特效。选择左下方的【效果】面板，找到【视频效果】→【键控】→【非红色键】。将【非红色键】的特效拖曳给视频轨道 2 上视频素材"颜色键素材 .mov"的第一段绿色段落，在左上方的【效果控件】中调整特效【非红色键】的参数。设置【屏蔽度】为"45.0%"，【去边】选择"绿色"，【平滑】选择"高"，如图 7-64 所示。抠像前后的对比效果如图 7-65 所示。

图 7-64　设置【非红色键】参数

图 7-65　抠像前后的效果对比

Step 5. 添加【颜色键】特效。选择左下方的【效果】面板，找到【视频效果】→【键控】→【颜色键】。将【颜色键】的特效拖曳给视频轨道 2 上视频素材"颜色键素材 .mov"的第一段紫色段落，在左上方的【效果控件】中调整特效【颜色键】的参数。设置【主要颜色】，用吸管吸取视频中紫色背景的紫色部分，【颜色容差】设置为"150"，【羽化边缘】设置为"2.8"，如图 7-66 所示。抠像前后的对比效果如图 7-67 所示。

图 7-66　设置【颜色键】参数

图 7-67　抠像前后对比效果

Step 6. 添加【超级键】特效。选择左下方的【效果】面板，找到【视频效果】→【键控】→【超级键】。将【超级键】的特效拖曳给视频轨道 2 上视频素材"颜色键素材 .mov"的第一段黄色段落，在左上方的【效果控件】中调整特效【超级键】的参数。设置【输出】为"合成"，【主要颜色】用吸管吸取视频中黄色背景的黄色部分，【颜色校正】中的【饱和度】设置为"155.0"，【明亮度】设置为"136.0"，如图 7-68 所示。抠像前后的对比效果如图 7-69 所示。

图 7-68　【超级键】设置

图 7-69　添加【超级键】前后的对比

　🅝【超级键】中的【颜色校正】参数的调整可以使抠像的画面更干净，把由于没有抠除干净的颜色重新调整。此处调整【饱和度】与【明亮度】可以使画面中的白色部分更加鲜明与突出。

7.3　模糊

在 Premiere CC 的视频特效中，有一组专门制作模糊效果的特效包【模糊与锐化】，其中包括【复合模糊】【方向模糊】【相机模糊】【通道模糊】【钝化蒙版】【锐化】和【高斯模糊】等，使用方法基本相似。下面通过【相机模糊】和【高斯模糊】两种视频特效来举例讲解其用法。

7.3.1　相机模糊

Step 1. 新建时间序列。在新项目"模糊"内新建名为"相机模糊"的时间序列。单击【项目】面板右下角的【新建项】按钮，选择【序列】，单击【设置】选项卡，在【编辑模式】中选中"自定义"选项，输入水平与垂直的像素值为"720×576"，【像素长宽比】设置为"方形像素（1.0）"，输入序列名称"相机模糊"，再单击【确定】按钮即可生成时间序列，如图 7-70 所示。

图 7-70　新建时间序列

Step 2. 导入图片素材。在【项目】面板的素材库中右击空白处，选中【导入】选项，弹出【导入】窗口。此时选中素材包"7.3"文件夹，选中图片"1.jpg"，单击【打开】按钮。

Step 3. 将素材放入时间线。在素材库中选中导入的图片"1.jpg"，将其拖曳至时间线的视频轨道 1 上，在调整该图片的缩放值，使其覆盖生成监视器的全屏幕。

Step 4. 添加【相机模糊】特效。选择左下方的【效果】面板，找到【视频效果】→【模糊与锐化】→【相机模糊】。将【相机模糊】的特效拖曳给视频轨道 1 上图片"1.jpg"，在左上方的【效果控件】中调整特效【相机模糊】的参数，如图 7-71 所示。【相机模糊】特效是模拟相机对焦的效果。

图 7-71　添加【相机模糊】视频特效

Step 5. 调整【相机模糊】参数。选中视频轨道 1 上的图片素材，回到左上方的【效果控件】面板，将时间标尺放置在时间线的最左端，单击【百分比模糊】的【切换动画】按钮，打入第一个关键帧，同时调整【百分比模糊】数值为"20"；通过时间码定位到第 15 帧处，再次调整【百分比模糊】数值为"10"，此时自动生成一个关键帧；同上步骤，在 1s15 帧处，设置【百分比模糊】数值为"0"，同时生成关键帧，如图 7-72 所示。最终的运行效果如图 7-73 所示。

图 7-72　调整【相机模糊】参数　　　　　　图 7-73　运行效果

7.3.2 高斯模糊

Step 1. 新建时间序列。在新项目"模糊"内新建名为"高斯模糊"的时间序列。单击【项目】面板右下角的【新建项】按钮，选择【序列】，单击【设置】选项卡，在【编辑模式】中选中"自定义"选项，输入水平与垂直的像素值为"450×300"，【像素长宽比】设置为"方形像素（1.0）"，输入序列名称"高斯模糊"，再单击【确定】按钮即可生成时间序列，如图 7-74 所示。

图 7-74　新建时间序列

Step 2. 导入图片素材。在【项目】面板的素材库中右击空白处，选中【导入】选项，弹出【导入】窗口。此时选中素材包"7.3"文件夹，选中图片"2.jpg"，单击【打开】按钮。

Step 3. 将素材放入时间线。在素材库中选中导入的图片"2.jpg"，将其拖曳至时间线的视频轨道 1 上。

Step 4. 添加【高斯模糊】特效。选择左下方的【效果】面板，找到【视频效果】→【模糊与锐化】→【高斯模糊】。将【高斯模糊】的特效拖曳给视频轨道 1 上图片"2.jpg"，在左上方的【效果控件】中调整特效【高斯模糊】的参数。【高斯模糊】特效可以实现水平方向、垂直方向、水平和垂直方向上的模糊效果，在视频剪辑中常用。

Step 5. 调整【高斯模糊】参数。选中视频轨道 1 上的图片素材，回到左上方的【效果控件】面板，将时间标尺放置在时间线的最左端，用【高斯模糊】中的【钢笔工具】 选定一个使用模糊效果的区域。在生成监视器中，用钢笔工具单击人物的轮廓，形成轮廓线，并最后首尾相接，将会自动生成【蒙版（1）】，如图 7-75 所示。

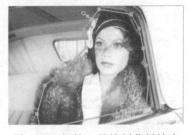

图 7-75　钢笔工具绘制蒙版轮廓

Step 6. 调整【蒙版（1）】参数。在【效果控件】面板中，将右侧的时间标尺放置在时间线的最左侧，此处设置【蒙版羽化】值为"35.0"，【蒙版扩展】值为"15.0"（注：【蒙版羽化】与【蒙版扩展】数值的设置取决于用户绘制轮廓的精准度与需求，因此各不相同，不必设置与本案例相同的数值），并开启【模糊度】前方的【切换动画】按钮，打入第一个关键帧，同时调整【模糊度】数值为"80"，【模糊尺寸】选择为"水平"方向；通过时间码定位到第 15 帧处，再次调整【模糊度】数值为"50"，此时自动生成一个关键帧；同上步骤，在 1s15 帧、2s 处，分别设置【模糊度】数值为"20""0"，同时生成关键帧，如图 7-76 所示。最终的运行效果如图 7-77 所示。

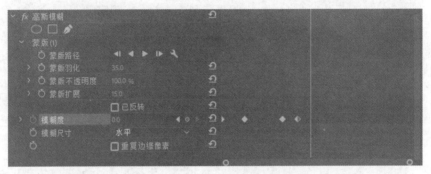

图 7-76　调整【高斯模糊】参数

图 7-77　运行效果

7.4　风格化

7.4.1　马赛克

Step 1. 新建时间序列。在新项目"风格化"内新建名为"马赛克"的时间序列。单击【项目】面板右下角的【新建项】按钮■，选择【序列】，单击【设置】选项卡，在【编辑模式】中选中【自定义】选项，输入水平与垂直的像素值为"720×576"，【像素长宽比】设置为"方形像素（1.0）"，输入序列名称"马赛克"，再单击【确定】按钮即可生成时间序列，如图 7-78 所示。

图 7-78　新建时间序列

Step 2. 导入视频素材。在【项目】面板的素材库中右击空白处，选中【导入】选项，弹出【导入】窗口。此时选中素材包"7.4"文件夹，选中视频"马赛克视频素材 .mp4"，单击【打开】按钮。

Step 3. 将素材放入时间线。在素材库中选中导入的视频"马赛克视频素材 .mp4"，将其拖曳至时间线的视频轨道 1 上。此时会弹出【剪辑不匹配警告】的窗口，选择【更改序列设置】选项，如图 7-79 所示，再将视频"马赛克视频素材 .mp4"拖曳至时间线的视频轨道 2 上。

图 7-79　剪辑不匹配警告

Step 4. 添加【马赛克】特效。将时间标尺放置在时间线的第 3s05 帧和第 9s27 帧处，用【剃刀工具】切开视频素材，如图 7-80 所示。选择左下方的【效果】面板，找到【视频效果】→【风格化】→【马赛克】。将【马赛克】的特效拖曳给视频轨道 2 上的中间段视频素材，在左上方的【效果控件】中调整特效【马赛克】的参数。

图 7-80　给中间段素材添加【马赛克】特效

Step 5. 调整【马赛克】参数。选中视频轨道 2 上的中间部分的视频素材，回到左上方的【效果控件】面板，将时间标尺放置在最左端。为了能够看清视频内容，先将【水平块】设置为"220"，【垂直块】设置为"220"，再用【马赛克】中的【钢笔工具】🖋选定一个使用马赛克效果的区域。在生成监视器中，用钢笔工具单击人物脸部的轮廓，形成轮廓线，并最后首尾相接，将会自动生成【蒙版（1）】，如图 7-81 所示。

图 7-81　钢笔工具绘制蒙版轮廓

Step 6. 调整【蒙版（1）】参数。在【效果控件】面板中，将时间标尺放置在时间线的第 3s05 帧处，开启【蒙版路径】前方的【切换动画】按钮 ，打入第一个关键帧，同时调整【水平块】设置为"50"，【垂直块】设置为"50"，实现蒙版内部的人脸被打上马赛克的效果。再连续单击生成监视器的【向前一帧】按钮 ，直至蒙版马赛克区域无法覆盖人脸为止，单击【蒙版（1）】，再用鼠标调整生成监视器上的蒙版位置与轮廓，重复此步骤，直至这段视频素材结束，如图 7-82 所示。最终效果如图 7-83 所示。

图 7-82　调整【马赛克】参数

图 7-83　运行效果

注 当鼠标位于生成监视器的蒙版区域内部，并呈现手型状态时，可以移动蒙版的位置；当呈现钢笔状态时，可以调整轮廓。

7.4.2　纹理化

Step 1. 新建时间序列。在新项目"风格化"内新建名为"纹理化"的时间序列。单击【项目】面板右下角的【新建项】按钮 ，选择【序列】，单击【设置】选项卡，在【编辑模式】中选中【自定义】选项，输入水平与垂直的像素值为"720×576"，【像素长宽比】

设置为"方形像素（1.0）"，输入序列名称"纹理化"，再单击【确定】按钮即可生成时间序列，如图 7-84 所示。

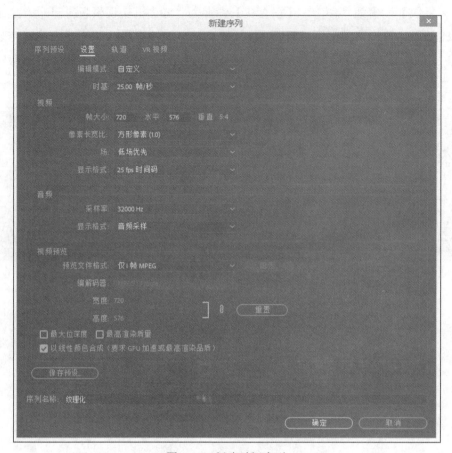

图 7-84　新建时间序列

Step 2. 导入视频素材。在【项目】面板的素材库中右击空白处，选中【导入】选项，弹出【导入】窗口。此时选中素材包"7.4"文件夹，选中视频"美人鱼 .mp4"，单击【打开】按钮。

Step 3. 将素材放入时间线。在素材库中选中导入的视频"美人鱼 .mp4"，将其拖曳至时间线的视频轨道 1 上。此时会弹出【剪辑不匹配警告】的窗口，单击选择【更改序列设置】选项。

Step 4. 制作字幕。新建名为"美人鱼"的字幕，在字幕内部输入文本"美人鱼"，并调整其文字属性，如图 7-85 所示。再把制作好的字幕拖至视频轨道 2 上，与视频轨道 1 上的视频保持一致的长度，如图 7-86 所示。

Step 5. 添加【纹理化】特效。选择左下方的【效果】面板，找到【视频效果】→【风格化】→【纹理化】。将【纹理化】的特效拖曳给视频轨道 1 上的中间段视频素材，在左上方的【效果控件】中调整特效【纹理化】的参数。

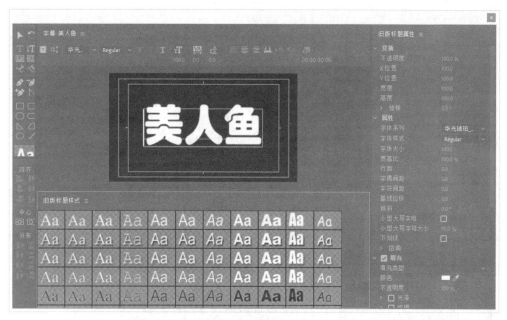

图 7-85　设置字幕属性

图 7-86　素材放入时间线

Step 6. 调整【纹理化】参数。选中视频轨道 1 上的视频素材，回到左上方的【效果控件】
面板，将时间标尺放置在最左端。将【纹理图层】选择为"视频 2"，即选择"美人鱼"
字幕为纹理图层；【光照方向】设置为"-48.7°"，【纹理对比度】设置为"2.0"，具
体参数如图 7-87 所示。在时间线上关闭视频轨道 2 上的【切换轨道输出】按钮◎呈■状态，
即可在生成监视器看到如图 7-88 所示效果。注：【纹理化】特效可以制作水印效果。

图 7-87　纹理化参数设置

图 7-88　添加纹理化的最终效果

7.5 颜色校正

 ## 7.5.1 颜色平衡

Step 1. 新建时间序列。在新项目"颜色校正"内新建名为"颜色平衡"的时间序列。单击【项目】面板右下角的【新建项】按钮▣，选择【序列】，单击【设置】选项卡，在【编辑模式】中选中"DV PAL"选项，其他选项均为默认，输入序列名称"颜色平衡"，再单击【确定】按钮即可生成时间序列，如图 7-89 所示。

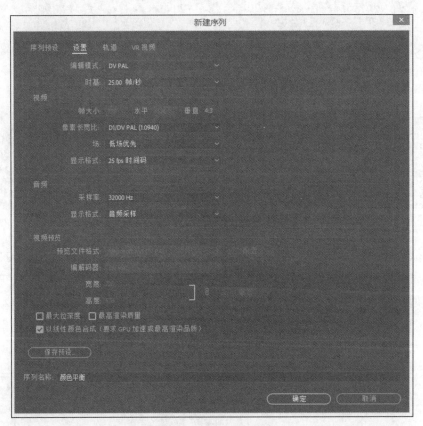

图 7-89 新建时间序列

Step 2. 导入视频素材。在【项目】面板的素材库中右击空白处，选中【导入】选项，弹出【导入】窗口。此时选中素材包"7.5"文件夹，选中视频"我的父亲母亲.mp4"，单击【打开】按钮。

Step 3. 将素材放入时间线。在素材库中选中导入的视频"我的父亲母亲.mp4"，将其拖曳至时间线的视频轨道 1 上。此时会弹出【剪辑不匹配警告】的窗口，单击选择【更

改序列设置】选项。在视频的"00:03:25:19"处用【剃刀工具】⬚进行裁剪。

Step 4. 添加【颜色平衡】特效。选择左下方的【效果】面板，找到【视频效果】→【颜色校正】→【颜色平衡】。将【颜色平衡】的特效拖曳给视频轨道 1 上的后半段视频素材，在左上方的【效果控件】中调整特效【颜色平衡】的参数。

Step 5. 调整【颜色平衡】参数。选中视频轨道 1 上的视频素材，回到左上方的【效果控件】面板，将时间标尺放置在最左端。【颜色平衡】特效的参数包括对阴影、中间调、高光部分的红色、蓝色和绿色的平衡调整，同时可以配以相应的关键帧进行动态平衡的设置。此处，为了与原影片《我的父亲母亲》的红色基调产生差异，我们通过降低红色、提升绿色和蓝色的方式进行调整，使影片呈现符合现实生活的本真颜色。【阴影红色平衡】设置为"-40"，【阴影绿色平衡】设置为"72"，【阴影蓝色平衡】设置为"5.0"；【中间调红色平衡】设置为"90.0"，【中间调绿色平衡】设置为"-24.0"，【中间调蓝色平衡】设置为"-2.0"；【高光红色平衡】设置为"2.0"，【高光绿色平衡】设置为"9.0"，【高光蓝色平衡】设置为"58.0"，具体参数如图 7-90 所示。最终运行的对比如图 7-91 所示。

图 7-90　【颜色平衡】参数设置

图 7-91　使用【颜色平衡】特效前后对比

7.5.2　颜色平衡（HLS）

Step 1. 新建时间序列。在新项目"颜色校正"内新建名为"颜色平衡（HLS）"的时间序列。HLS 是一种色彩模式，即用来描述颜色的一种方法。H 为色相，S 为饱和度，L 为亮度。【颜色平衡（HLS）】特效即指通过调整色相、饱和度以及亮度三个参数实现颜色的调整。

　　单击【项目】面板右下角的【新建项】按钮，选择【序列】，单击【设置】选项卡，在【编辑模式】中选中【DV PAL】选项，其他选项均为默认，输入序列名称"颜色平衡（HLS）"，再单击【确定】按钮即可生成时间序列，如图 7-92 所示。

图 7-92　新建时间序列

Step 2. 导入图片素材。在【项目】面板的素材库中右击空白处，选中【导入】选项，弹出【导入】窗口。此时选中素材包"7.5"文件夹，选中图片"1.jpg"，单击【打开】按钮。
Step 3. 将素材放入时间线。在素材库中选中导入的图片"1.jpg"，将其拖曳至时间线的视频轨道 1 上。

Step 4. 添加【颜色平衡（HLS）】特效。选择左下方的【效果】面板，找到【视频效果】→【颜色校正】→【颜色平衡（HLS）】。将【颜色平衡】的特效拖曳给视频轨道 1 上的后半段视频素材，在左上方的【效果控件】中调整特效【颜色平衡】的参数。

Step 5. 调整【颜色平衡（HLS）】参数。选中视频轨道 1 上的视频素材，回到左上方的【效果控件】面板，将时间标尺放置在最左端。【颜色平衡（HLS）】特效中【色相】设置为"221.6°"，【亮度】设置为"8.0"，【饱和度】设置为"-16.0"，具体参数如图 7-93 所示。最终运行的对比如图 7-94 所示。

图 7-93 【颜色平衡（HLS）】参数设置

图 7-94 使用【颜色平衡（HLS）】特效前后对比

7.5.3 更改颜色

Step 1. 新建时间序列。在新项目"颜色校正"内新建名为"更改颜色"的时间序列。【更改颜色】特效是将所选中的颜色进行调整的一种视频特效。单击【项目】面板右下角的【新建项】按钮，选择【序列】，单击【设置】选项卡，在【编辑模式】中选中【DV PAL】选项，其他选项均为默认，输入序列名称"更改颜色"，再单击【确定】按钮即可生成时间序列，如图 7-95 所示。

Step 2. 导入图片素材。在【项目】面板的素材库中右击空白处，选中【导入】选项，弹出【导入】窗口。此时选中素材包"7.5"文件夹，选中图片"2.jpg"，单击【打开】按钮。

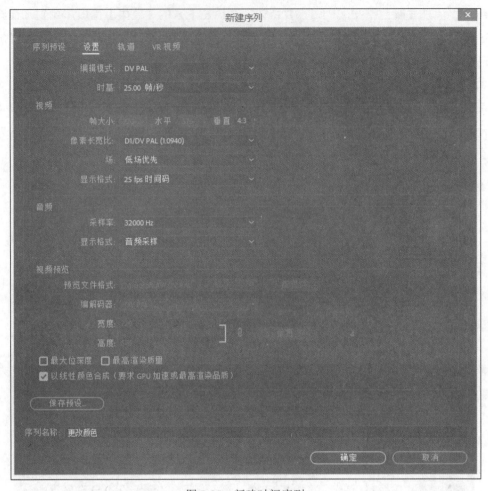

图 7-95　新建时间序列

Step 3. 将素材放入时间线。在素材库中选中导入的图片"2.jpg"，将其拖曳至时间线的视频轨道 1 上。

Step 4. 添加【更改颜色】特效。选择左下方的【效果】面板，找到【视频效果】→【颜色校正】→【更改颜色】。将【颜色平衡】的特效拖曳给视频轨道 1 上的后半段视频素材，在左上方的【效果控件】中调整特效【更改颜色】的参数。

Step 5. 调整【更改颜色】参数。选中视频轨道 1 上的视频素材，回到左上方的【效果控件】面板，将时间标尺放置在最左端。【要更改的颜色】部分用吸管选中图片"2.jpg"中的蓝色，【色相变换】设置为"131.0"，【亮度变换】设置为"-11.0"，【饱和度变换】设置为"52.0"，【匹配容差】设置为"48.0%"，【匹配柔和度】设置为"33.0%"，【匹配颜色】设置为"使用 RGB"，具体参数如图 7-96 所示。最终运行的对比如图 7-97 所示。

图 7-96　设置【更改颜色】参数

图 7-97　添加【更改颜色】特效前后对比

第8章
视频剪辑方法

--

本章要点

- 了解三种视频剪辑的方法
- 掌握视频剪辑工具的应用
- 熟练运用视频剪辑的参数设置

本章主要内容

　　主要介绍如何通过源成监视器、生成监视器，以及时间线对视频进行剪辑。其中，源监视器和生成监视器的剪辑方式基本相同，而比较常用的剪辑方法则是通过时间线对视频进行剪辑。学习者可以根据个人习惯与喜好选择其中一种剪辑方式。

8.1 源 / 生成监视器中剪辑

　　源监视器和生成监视器不仅能够预览素材内容，还可以对素材进行编辑。它们剪辑素材的工具基本一致，使用方法也大体相同。

8.1.1 在源监视器中剪辑

Step 1. 新建时间序列。在新项目"源监视器生成监视器中剪辑"内新建名为"在源监视器中剪辑"的时间序列，如图 8-1 所示。

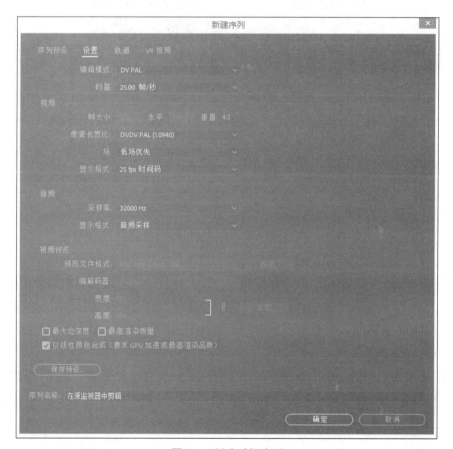

图 8-1　新建时间序列

Step 2. 导入视频素材。在【项目】面板的素材库中右击空白处，选中【导入】选项，弹出【导入】窗口。此时选中素材包"8.1"文件夹，选中视频"小女孩 .avi"，单击【打开】按钮。

Step 3. 源监视器中的剪辑工具。双击【项目】面板【素材库】中的视频素材"小女孩.avi"，在源监视器中便可以预览其效果。通过源监视器下方播放控制区内的按钮可以对素材进行剪辑，如图 8-2 所示。

图 8-2　播放控制区

　　○━━━○：【查看区域栏】按钮，单击并拖曳左右两侧的圆圈，可以实现放大或缩小时间标尺的效果。

　　▼：【添加标记】按钮，用来添加标记。

　　▏：【标记入点】按钮，设置素材的进入时间。

　　▏：【标记出点】按钮，设置素材的结束时间。

　　←：【转到入点】按钮，单击该按钮时，时间标尺会直接跳转至素材的入点。

　　→：【转到出点】按钮，单击该按钮时，时间标尺会直接跳转至素材的出点。

　　◁：【前进一帧】按钮，单击该按钮时，时间标尺会跳转至素材的前一帧处。

　　▷：【后退一帧】按钮，单击该按钮时，时间标尺会跳转至素材的后一帧处。

　　：【插入】按钮，单击该按钮时，出入点之间的素材将会插入至时间线中时间标尺所在位置，并将原素材一分为二。

　　：【覆盖】按钮，单击该按钮时，出入点之间的素材将会插入至时间线中时间标尺所在位置，并覆盖原素材。

　　：【导出帧】按钮，单击该按钮时，会将时间标尺所在位置的素材生成一帧图片。

Step 4. 源监视器中剪辑。在源监视器中分别在不同的时间位置单击【标记入点】和【标记出点】按钮。在时间线上用时间标尺确定源监视器素材剪辑至时间线的位置，再根据实际需求单击【插入】或【覆盖】按钮将出入点的素材放置于时间线中，如图 8-3 所示。

图 8-3　从源监视器中剪辑素材

8.1.2　在生成监视器中剪辑

在生成监视器中对素材剪辑与在源监视器中基本一致，工具的使用也几乎一样。不同的是，在源监视器中剪辑，并没有将素材库中的整段素材片段导入至时间线，而在生成监视器中对已经导入至时间线的素材进行剪辑。

Step 1. 新建时间序列。在新项目"源监视器生成监视器中剪辑"内新建名为"在生成监视器中剪辑"的时间序列，如图 8-4 所示。

Step 2. 导入视频素材。在【项目】面板的素材库中右击空白处，选中【导入】选项，弹出【导入】窗口。此时选中素材包"8.1"文件夹，选中视频"小女孩 .avi"，单击【打开】按钮。

Step 3. 将素材放入时间线。在素材库中选中导入的视频"小女孩 .avi"，将其拖曳至时间线的视频轨道 1 上。此时会弹出【剪辑不匹配警告】的窗口，单击选择【更改序列设置】选项。

Step 4. 生成监视器中的剪辑工具。生成监视器的播放控制区中的工具按钮与源监视器中的基本一样。两个常用的功能不同的按钮分别是【提升】与【提取】按钮。

　　：【提升】按钮，单击该按钮时，出入点之间的素材将会从时间线中抽取出来，而原素材也被一分为二，抽取的时长被空下来。

　　：【提取】按钮，单击该按钮时，出入点之间的素材将会从时间线中抽取出来，

原素材被一分为二,同时,后面一段素材会自动与前一段素材组合在一起,不留空白时长。

Step 5. 生成监视器剪辑。在生成监视器中分别在不同的时间位置单击【标记入点】按钮和【标记出点】按钮,如图 8-5 所示。单击【提升】按钮将出入点的素材抽出时间线中,如图 8-6 所示。单击【提取】按钮将出入点的素材抽出时间线中,如图 8-7 所示。

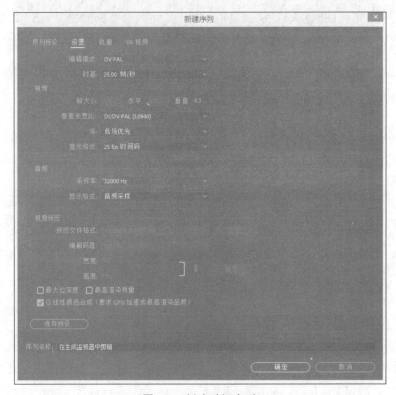

图 8-4　新建时间序列

图 8-5　设置出入点

图8-6 【提升】效果

图8-7 【提取】效果

8.2 时间线上剪辑

对时间线进行剪辑主要通过时间线左侧的工具栏,如图8-8所示。

图 8-8 剪辑工具栏

8.2.1 剪辑工具介绍

Step 1. 新建时间序列。在新项目"时间线上剪辑"内新建名为"剪辑工具介绍"的时间序列。

Step 2. 导入视频素材。在【项目】面板的素材库中右击空白处，选中【导入】选项，弹出【导入】窗口。此时选中素材包"8.2"文件夹，选中"第一段.mp4""第二段.mp4""第三段.mp4"三个视频，单击【打开】按钮。

Step 3. 将素材放入时间线。在素材库中选中导入的"第一段"视频，将其拖曳至时间线视频轨道1上的最左侧。此时会弹出【剪辑不匹配警告】的窗口，单击选择【更改序列设置】选项。双击素材库中的"第二段"视频，在源监视器中打入出入点，将时间线上的时间标尺放置在"第一段"视频的最后一帧处，单击源监视器上的【插入】按钮，将源监视器上的"第二段"视频所选定的出入点之间的素材导入至时间线视频轨道1的"第一段"之后。在确认时间标尺位于视频轨道1中"第二段"素材的结尾处时，将"第三段"视频拖入时间线，如图 8-9 所示。

图 8-9 将三段素材拖入时间线

Step 4. 认识时间线中的剪辑工具。

　　：【向前选择轨道工具】按钮，可以整体选中当前所选素材以及之后的所有素材。

　　：【向后选择轨道工具】按钮，可以整体选中当前所选素材以及之前的所有素材。

　　：【波纹编辑工具】按钮，当鼠标在首尾相接的两段素材之间移动时，可以改变它们之间切点的位置，即改变前一段素材的出点与后一段素材的入点。同时，两段素材的总长度会改变，改变的是被选中的那段素材的时长。

　　：【滚动编辑工具】按钮，当鼠标在首尾相接的两段素材之间移动时，可以改

变它们之间切点的位置，即改变前一段素材的出点与后一段素材的入点。但是，两段素材的总长度不会改变。

 ：【比率拉伸工具】按钮，用来调整素材的快慢，实现加速和减速的效果。

 ：【外滑工具】按钮，该按钮是用来编辑三段相连的素材的。当选中该按钮时，鼠标在素材内部移动时，会改变中间素材的出入点，三段素材的总长度不变。

 ：【内滑工具】按钮，该按钮是用来编辑三段相连的素材的。当选中该按钮时，鼠标在素材内部移动时，会改变第一段和第三段素材的出入点，三段素材的总长度会改变。

Step 5.【外滑工具】按钮的使用。单击【外滑工具】按钮，放在第二段素材中间，按住鼠标左右移动，从生成监视器中可以看到左上方的画面为第一段素材的最后一帧，右上方的画面为第三段素材的第一帧，而下方的两个画面分别为第二段素材的第一帧和最后一帧。通过鼠标的移动，可以调整第二段素材的出点和入点，但保证第二段素材总长度不变，如图 8-10 所示。

00;00;06;20 00;00;08;11

图 8-10 使用【外滑工具】观看素材的效果

8.2.2 编辑素材速度和长度

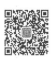

Step 1. 新建时间序列。在新项目"时间线上剪辑"内新建名为"编辑素材速度和长度"的时间序列，如图 8-11 所示。

Step 2. 导入视频素材。在【项目】面板的素材库中右击空白处，选中【导入】选项，弹出【导入】窗口。此时选中素材包"8.2"文件夹，选中视频"第一段 .mp4"，单击【打开】按钮。

Step 3. 将素材放入时间线。在素材库中选中导入的视频"第一段 .mp4"，将其拖曳至时间线的视频轨道 1 上。此时会弹出【剪辑不匹配警告】的窗口，单击选择【更改序列设置】选项。

图 8-11　新建时间序列

Step 4. 打开【速度 / 持续时间】窗口。右击视频轨道 1 上的视频，选择【速度 / 持续时间】，弹出【剪辑速度 / 持续时间】窗口，如图 8-12 所示。【速度】中可以对视频调整速度，当调整数值大于 100%，则【持续时间】变短，即视频被设置为快速播放；若调整数值小于 100%，则【持续时间】变长，即视频被设置为慢速播放。【速度】与【持续时间】默认状态下为锁定链接，意思是将本段素材的【速度】与【持续时间】同步变化。如果将锁定链接单击解锁后，则素材的【速度】与【持续时间】不会同步变化。【倒放速度】勾选后可以设置该素材进行倒放。【时间插值】后有三

图 8-12　【剪辑速度 / 持续时间】窗口

个选项，分别为"帧采样""帧混合""光流法"，一般选择"帧采样"。

Step 5. 制作慢放视频。在打开的【速度 / 持续时间】窗口中，设置【速度】为"50%"，能够看到【持续时间】自动从"00:00:11:08"增加为"00:00:22:14"，即该素材慢速播放，单击【确定】按钮，对比效果如图 8-13 所示。

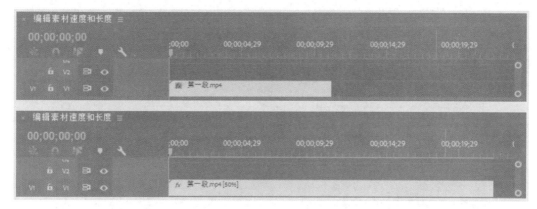

图 8-13　设置视频慢放

Step 6. 制作快放视频。在打开的【速度 / 持续时间】窗口中，设置【速度】为"200%"，能够看到【持续时间】自动从"00:00:11:08"增加为"00:00:05:18"，即该素材快速播放，单击【确定】按钮，对比效果如图 8-14 所示。

图 8-14　设置视频快放

8.2.3　素材倒放

Step 1. 新建时间序列。在新项目"时间线上剪辑"内新建名为"素材倒放"的时间序列，如图 8-15 所示。

Step 2. 导入视频素材。在【项目】面板的素材库中右击空白处，选中【导入】选项，弹出【导入】窗口。此时选中素材包"8.2"文件夹，选中视频"第三段 .mp4"，单击【打开】按钮。

Step 3. 将素材放入时间线。在素材库中选中导入的视频"第三段 .mp4"，将其拖曳至时间线的视频轨道 1 上。此时会弹出【剪辑不匹配警告】的窗口，单击选择【更改序列设置】选项。

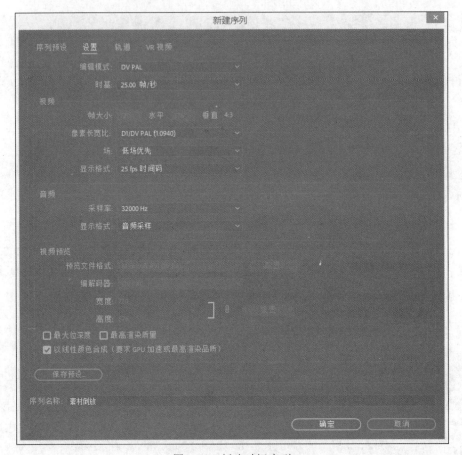

图 8-15　新建时间序列

Step 4. 打开【速度／持续时间】窗口。右击视频轨道 1 上的视频，选择【速度／持续时间】，弹出【剪辑速度／持续时间】窗口，勾选【倒放速度】前面的方块，设置该素材进行倒放，如图 8-16 所示。

图 8-16　【剪辑速度／持续时间】窗口

8.2.4　静帧

Step 1. 新建时间序列。在新项目"时间线上剪辑"内新建名为"静帧"的时间序列，如图 8-17 所示。

图 8-17　新建时间序列

Step 2. 导入视频素材。在【项目】面板的素材库中右击空白处，选中【导入】选项，弹出【导入】窗口。此时选中素材包"8.2"文件夹，选中视频"第二段 .mp4"，单击【打开】按钮。

Step 3. 将素材放入时间线。在素材库中选中导入的视频"第二段 .mp4"，将其拖曳至时间线的视频轨道 1 上。此时会弹出【剪辑不匹配警告】的窗口，单击选择【更改序列设置】选项。

Step 4. 设置静帧。所谓"静帧"，就是指静止的一帧图像。在时间线上，将时间标尺定位在"00:00:00:11"的时间点上，再单击生成监视器上的【导出帧】按钮 📷，弹出【导出帧】窗口。【名称】后面可以设置该静帧的名称，此处设置为"蓝天静帧"；【格式】可以设置该静帧图片的格式，可以根据需求选择格式类型，此处设置为"JPEG"；【路

径】可以设置该静帧图片保存的位置，使用【浏览】按钮选择路径位置；【导入到项目中】前面的窗口如果被勾选中，则在保存到本地计算机的同时也导入到现在打开的项目中；设置完成后，单击【确定】按钮，如图 8-18 所示。

图 8-18　设置【导出帧】参数

Step 5. 设置【导出帧】后，图片"蓝天静帧 .jpg"便被直接导入至项目面板的【素材库】中，如图 8-19 所示。导入素材库中的帧就可以当作图片素材直接使用了。

图 8-19　导入静帧

8.2.5　节奏化剪辑

节奏化剪辑是为了配合音频素材的节奏来摆放图片或视频素材，通过直切的方式实现有节奏的蒙太奇。

Step 1. 新建时间序列。在新项目"时间线上剪辑"内新建名为"节奏化剪辑"的时间序列，如图 8-20 所示。

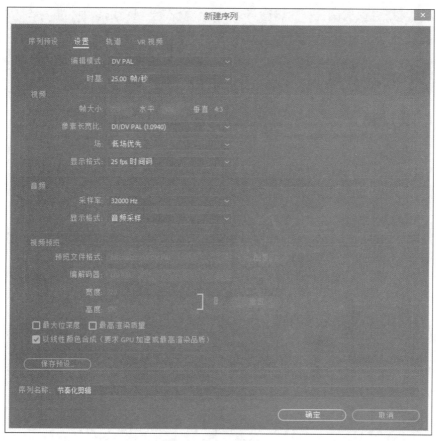

图 8-20　新建时间序列

Step 2. 导入视频素材。在【项目】面板的素材库中右击空白处，选中【导入】选项，弹出【导入】窗口。此时选中素材包"8.2"文件夹，选中音乐素材"music.mp3"和图片"1.jpg"至"5.jpg"，单击【打开】按钮。

Step 3. 将音频素材放入时间线。在素材库中选中导入的音乐素材"music.mp3"，将其拖曳至时间线的音频轨道 1 上。

Step 4. 根据音乐节奏设置标签。先将输入法转换为英文输入法 ENG，然后，选中音频轨道上的音乐，按键盘中的"空格"键，每当听到有节奏点时就按下"M"键，如图 8-21 所示。

图 8-21　打 M 点

Step 5. 根据标签放置图片。先将图片"1.jpg"拖曳至视频轨道 1 的最左边。在英文输入法状态下，按住 Shift+M 快捷键，时间标尺跳转至下一个标记点，然后将图片"2.jpg"拖曳至视频轨道 1 的时间标尺处。以此类推，先确定下一个标记的位置，再把新的图片拖曳至时间标尺所在处，如图 8-22 所示。

图 8-22　打 M 点后的时间线效果

8.2.6　多机位剪辑

Step 1. 新建时间序列。在新项目"时间线上剪辑"内新建名为"多机位剪辑"的时间序列，如图 8-23 所示。

图 8-23　新建时间序列

Step 2. 导入视频素材。在【项目】面板的素材库中右击空白处，选中【导入】选项，弹出【导入】窗口。此时选中素材包"8.2"文件夹，选中视频"第一段.mp4""第二段.mp4""第三段.mp4"，单击【打开】按钮。

Step 3. 添加【切换多机位视图】按钮。在生成监视器上单击【按钮编辑器】按钮，在弹出的【按钮编辑器】选项面板中选中【切换多机位视图】按钮，如图8-24所示。按住并拖曳至播放控制区中，再单击【确定】按钮。此时，播放控制区中便出现了【切换多机位视图】按钮，如图8-25所示。

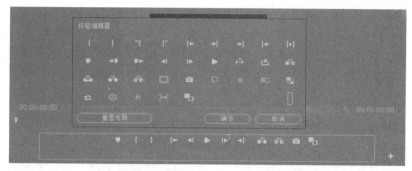

图 8-24 【按钮编辑器】选项面板

图 8-25 添加【切换多机位视图】按钮

Step 4. 将素材放入时间线。将视频素材"第一段.mp4""第二段.mp4""第三段.mp4"分别放置在视频轨道1、2和3中，并调整每段素材的大小与生成监视器窗口大小一致，如图8-26所示。

图 8-26 将素材放入时间线

Step 5. 设置同步剪辑。全选视频轨道1至3中的所有视频，右击，选择【同步】选项，弹出【同步剪辑】对话框，设置三段视频素材的同步方式。可以将【同步点】设置为"剪辑开始"，实现三段视频从剪辑开始的地方同步，即开始时间同步；可以设置为"剪辑结束"，即三段视频结束时间同步；可以设置为"时间码"，并确定一个同步的时间点，即三段视频从所设定时间点开始同步。此处选择同步点为"剪辑开始"，如图8-27所示。

Step 6. 设置嵌套。用鼠标全选三段视频，再右击，选择"嵌套"，在弹出的【嵌套序列名称】窗口，在【名称】后面输入该嵌套的名字"多机位剪辑嵌套"（图 8-28），再单击【确定】按钮，则在左侧【项目】面板的素材库中新建了一个名为"多机位剪辑嵌套"的序列，而右侧时间线的 3 条视频轨道上的素材合并成为一条，位于视频轨道 1，如图 8-29 所示。

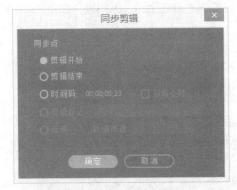

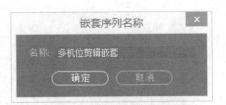

图 8-27　设置同步剪辑　　　　　　　　　图 8-28　设置嵌套序列名称

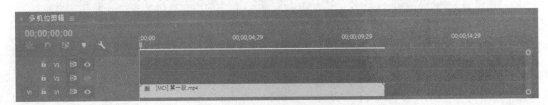

图 8-29　设置嵌套

Step 7. 设置多机位。先将【项目】面板素材库中的"多机位剪辑嵌套"序列放至时间线视频轨道 1 上，再右击视频轨道 1 上的素材，选择【多机位】→【启用】，此时可以看到视频轨道 1 上的素材名称前面多了"【MC1】"的字样，说明多机位的功能已经被激活了，如图 8-30 所示。

图 8-30　设置多机位

Step 8. 多机位剪辑。单击【切换多机位视图】按钮，在生成监视器的左侧能够看到三段素材的画面，其中被选中的素材用黄色框了起来，右侧则是当前被选中的素材的画面，如图 8-31 所示。单击生成监视器的【播放】按钮，视频轨道 1 上的素材开始播放，再单击左侧的多机位视窗，选择此时需要的素材画面。经过多次选择与调整后，原素材则被剪切并重新组合在一起，如图 8-32 所示。

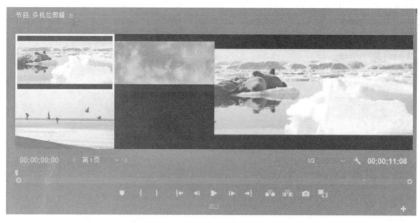

图 8-31　多机位剪辑视窗

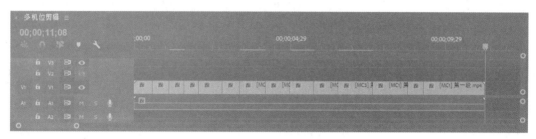

图 8-32　多机位剪辑效果

第9章
音频的设置

本章要点

- 设置音频速度
- 运用软件录制音频
- 熟练掌握音频的转场及特效的添加与设置

本章主要内容

　　主要介绍如何对音频进行编辑，包括调整音频的快慢速播放、录制音频，以及通过转场和特效为音频添加效果。有句话说得好："没有声音，再好的戏也出不来"，足以见得声音在影视剪辑中的重要性。电影从无声到有声的过渡，再到现在杜比音频，恰当运用音频能够给影片带来十分震撼的效果。

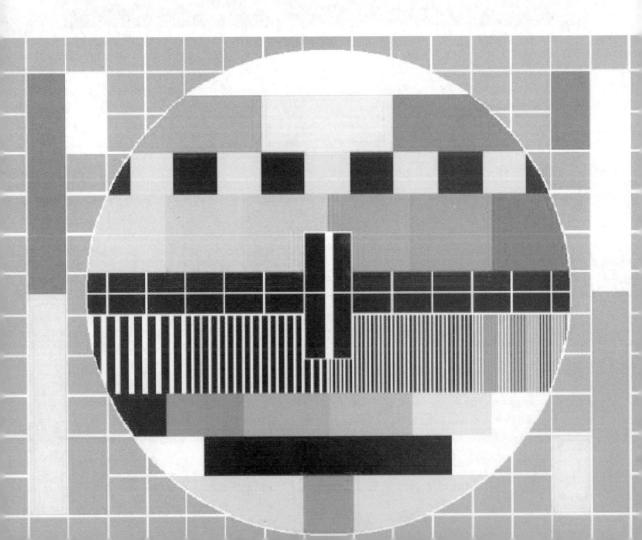

9.1　设置音频速度

Step 1. 新建时间序列。在新项目"设置音频速度"内新建名为"变速音频"的时间序列，如图 9-1 所示。

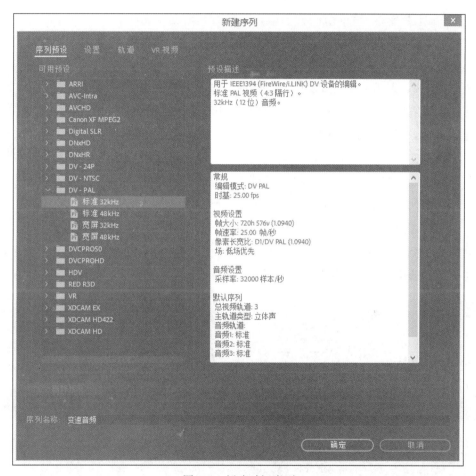

图 9-1　新建时间序列

Step 2. 导入音频素材。在【项目】面板的素材库中右击空白处，选中【导入】选项，弹出【导入】窗口。此时选中素材包"9.1"文件夹，选中音频"1.mp3"，单击【打开】按钮。

Step 3. 将素材放入时间线。在素材库中选中导入的音频"1.mp3"，将其拖曳至时间线的音频轨道 1 上，如图 9-2 所示。

图 9-2　素材放置时间线

Step 4. 打开【速度 / 持续时间】窗口。右击音频轨道 1 上的
音频，选择【速度 / 持续时间】，弹出【剪辑速度 / 持续时间】
窗口，如图 9-3 所示。【速度】中可以对音频调整速度，当调整
数值大于 100%，则【持续时间】变短，即音频被设置为快速播
放；若调整数值小于 100%，则【持续时间】变长，即音频被设
置为慢速播放。【速度】与【持续时间】默认状态下为锁定链
接，意思是将本段素材的【速度】与【持续时间】同步变化。
如果将锁定链接单击解锁后，则素材的【速度】与【持续时间】
不会同步变化。【倒放速度】勾选后可以设置该素材进行倒放。

图 9-3　【剪辑速度 / 持续
时间】窗口

Step 5. 制作慢放音频。在打开的【速度 / 持续时间】窗口中，设置【速度】为 “50%”，
能够看到【持续时间】自动从 “00:00:11:08” 增加为 “00:00:22:14”，即该素材慢速播放，
单击【确定】按钮，对比效果如图 9-4 所示。

图 9-4　设置音频慢放

Step 6. 制作快放音频。在打开的【速度 / 持续时间】窗口中，设置【速度】为 “200%”，
能够看到【持续时间】自动从 “00:00:11:08” 增加为 “00:00:05:18”，即该素材快速播放，
单击【确定】按钮，对比效果如图 9-5 所示。

图 9-5　设置音频快放

注如果要对一段视频素材中的音频进行快慢放的设置，则首先需要将视频与音频解锁，即右击时间线上的素材，选择【取消链接】，则将视频与音频进行了解锁，可以分别设置视频与音频的相关参数，如图 9-6 所示。

图 9-6　取消视音频链接

9.2　录音

Step 1. 新建时间序列。在新项目"录音"内新建名为"录音"的时间序列，如图9-7所示。

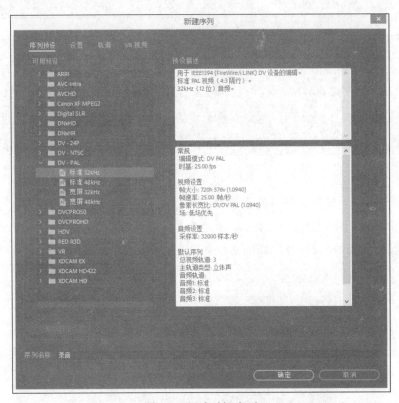

图9-7　新建时间序列

Step 2. 选中录音轨道。在时间线的音频轨道中选择任意一条作为录音的轨道。此处选择音频轨道1，并单击【画外音录制】按钮，则该按钮由灰色变为红色，如图9-8所示。

图9-8　打开录音按钮

Step 3. 录音。如果用户使用的是计算机笔记本，则直接使用外放话筒即可；如果是台式机，则需要与主机连一个话筒。先将时间线上的时间标尺放在需要录音的时间点处，当

打开录音按钮后，便可看到右侧的生成监视器出现"3-2-1"的倒计时显示，如图9-9所示。当数字显示完毕后，出现"正在录制…"红色字样，则对着话筒说话即可，如图9-10所示。

图9-9　录音倒计时

图9-10　音频录制中

Step 4. 结束录音。当录音结束后，单击【画外音录制】按钮 ，此时该按钮由红色变为灰色。时间线的音频轨道1中上也自动生成一段音频素材，而此时左下方【项目】库中也生成了一段名为"音频1_1.wav"的音频素材，如图9-11所示。

图9-11　生成录音素材

注 生成的这段音频可以作为音频素材来使用，与其他导入音频没有区别。

9.3 音频特效

9.3.1 设置音频淡入淡出效果

Step 1. 新建时间序列。在新项目"音频特效"内新建名为"设置音频淡入淡出效果"的时间序列。单击【项目】面板右下角的【新建项】按钮██，选择【序列】，输入序列名称，再单击【确定】按钮即可生成时间序列，如图 9-12 所示。

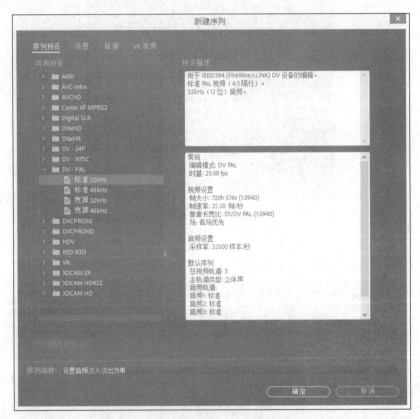

图 9-12 新建时间序列

Step 2. 导入音频素材。在【项目】面板的素材库中右击空白处，选中【导入】选项，弹出【导入】窗口。此时选中素材包"9.3"文件夹，选中音频"2.mp3"，单击【打开】按钮。

Step 3. 将素材放入时间线。在素材库中选中导入的音频"2.mp3"，将其拖曳至时间线的音频轨道 1 上。

Step 4. 设置频频轨道显示效果。选中时间线上的音频"2.mp3"，再将音频轨道拉宽，

可见左右双声道的效果，如图 9-13 所示。

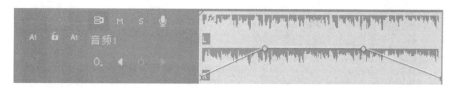

图 9-13 设置音频轨道显示效果

Step 5. 设置关键帧。在时间线上，将时间标尺分别定为初始位置、4s、10s 和音频结束的时间位置，单击【添加 - 移除关键帧】按钮■添加 4 个关键帧，并将初始位置与结束位置的关键帧拖曳至底部，如图 9-14 所示。通过添加关键帧，实现了音频的淡入淡出效果。

图 9-14 设置淡入淡出关键帧

9.3.2 设置音频回声效果

Step 1. 新建时间序列。在新项目"音频特效"内新建名为"设置音频回声效果"的时间序列。单击【项目】面板右下角的【新建项】按钮■，选择【序列】，输入序列名称，再单击【确定】按钮即可生成时间序列，如图 9-15 所示。

Step 2. 导入音频素材。在【项目】面板的素材库中右击空白处，选中【导入】选项，弹出【导入】窗口。此时选中素材包"9.3"文件夹，选中音频"3.mp3"，单击【打开】按钮。

Step 3. 将素材放入时间线。在素材库中选中导入的音频"3.mp3"，将其拖曳至时间线的音频轨道 1 上。

Step 4. 添加特效。在左下方的【效果】面板中选择【音频效果】→【多功能延迟】，将该效果用鼠标左键拖曳至音频轨道 1 的音频素材上，如图 9-16 所示。

Step 5. 设置【多功能延迟】效果参数。为了制作出回声的效果，需要将原音频每隔一段时间重复播放。因此，需要设置多个延迟时间点。在【效果控件】面板中，设置【多

功能延迟】的参数。"延迟1"设置为"1.000"秒，"反馈1"为"10.0%"；"延迟2"
设置为"1.400"秒，"反馈2"为"10.0%"；"延迟3"设置为"1.600"秒，"反馈3"
设置为"10.0%"；"延迟4"设置为"1.800"秒，"反馈4"设置为"10.0%"；"混合"
设置为"65.0%"，如图9-17所示。

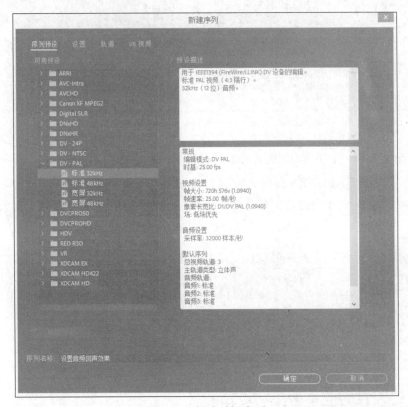

图9-15　新建时间序列

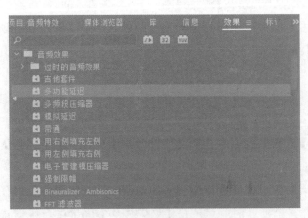

图9-16　【多功能延迟】效果

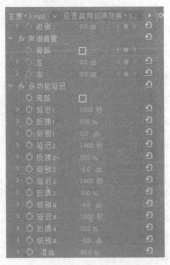

图9-17　设置参数

9.3.3　消除背景杂音效果

Step 1. 新建时间序列。在新项目"音频特效"内新建名为"消除背景杂音效果"的时间序列。单击【项目】面板右下角的【新建项】按钮 ，选择【序列】，输入序列名称，再单击【确定】按钮即可生成时间序列，如图 9-18 所示。

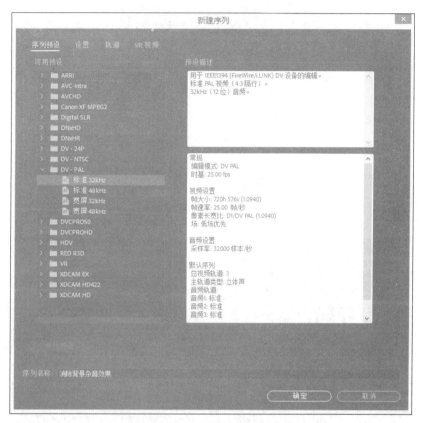

图 9-18　新建时间序列

Step 2. 导入音频素材。在【项目】面板的素材库中右击空白处，选中【导入】选项，弹出【导入】窗口。此时选中素材包"9.3"文件夹，选中音频"消除背景杂音 .mp3"，单击【打开】按钮。

Step 3. 将素材放入时间线。在素材库中选中导入的音频"消除背景杂音 .mp3"，将其拖曳至时间线的音频轨道 1 上。

Step 4. 添加特效。在左下方的【效果】面板中选择【音频效果】→【自适应降噪】，将该效果拖曳至音频轨道 1 的音频素材上，如图 9-19 所示。

Step 5. 设置【自适应降噪特效】效果参数。单击左上方【效果控制】面板，打开【自适应降噪】特效，单击【自定义设置】选项，弹出【剪辑效果编辑器 - 自适应降噪】窗口，

设置各个参数，如图9-20所示。"降噪幅度"调整为"20.19dB"，"噪声里"调整为"22.59%"，"微调噪声基准"调整为"1.63dB"，"信号阈值"调整为"1.94dB"，"频谱衰减率"调整为"140.00"，"宽频保留"设置为"100Hz"。经过设定后，原来音频中的噪声就被相应地减少了。

图 9-19　自适应降噪特效

图 9-20　设置参数

9.3.4　设置重低音效果

Step 1. 新建时间序列。在新项目"音频特效"内新建名为"设置重低音效果"的时间序列。单击【项目】面板右下角的【新建项】按钮■，选择【序列】，输入序列名称，再单击【确定】按钮即可生成时间序列，如图9-21所示。

Step 2. 导入音频素材。在【项目】面板的素材库中右击空白处，选中【导入】选项，弹

出【导入】窗口。此时选中素材包"9.3"文件夹，选中音频"1.mp3"，单击【打开】按钮。

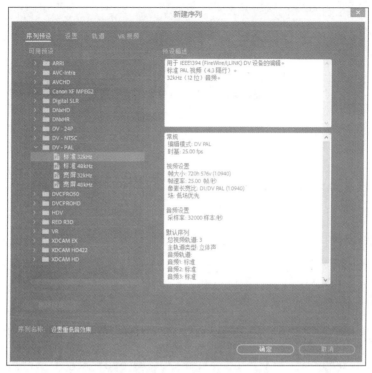

图 9-21　新建时间序列

Step 3. 将素材放入时间线。在素材库中选中导入的音频"1..mp3"，将其拖曳至时间线的音频轨道 1 上。

Step 4. 添加特效。在左下方的【效果】面板中选择【音频效果】→【低通】，将该效果拖曳至音频轨道 1 的音频素材上，如图 9-22 所示。

图 9-22　添加【低通】效果

Step 5. 设置特效参数。【低通】特效的"屏蔽度"的设置，数值越大，声音越接近原始状态，数值越低，声音越低。此处，可将【低通】设置为"500.0Hz"，如图9-23所示。

图9-23　设置特效参数

9.4　音频切换

Step 1. 新建时间序列。在新项目"音频特效"内新建名为"音频切换"的时间序列。单击【项目】面板右下角的【新建项】按钮，选择【序列】，输入序列名称，再单击【确定】按钮即可生成时间序列，如图9-24所示。

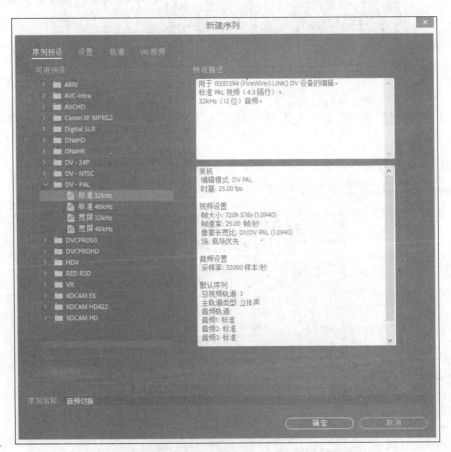

图9-24　新建时间序列

Step 2. 导入音频素材。在【项目】面板的素材库中右击空白处，选中【导入】选项，弹出【导入】窗口。此时选中素材包"9.4"文件夹，选中音频"1.mp3"和"2.mp3"，单击【打开】按钮。

Step 3. 将素材放入时间线。在素材库中选中导入的音频"1.mp3"和"2.mp3"，将其依次拖曳至时间线的音频轨道 1 上，如图 9-25 所示。

图 9-25　素材放入时间线

Step 4. 添加音频过渡效果。在左下方的【效果】面板中选择【音频过渡】→【交叉淡化】，其中包括【恒定功率】【恒定增益】【指数淡化】三个过渡转场效果。【恒定功率】和【指数淡化】用来设置音频音量逐渐变弱；【恒定增益】用来设置音频音量逐渐增强。将【恒定功率】效果用鼠标左键拖曳至音频轨道 1 的"1.mp3"音频素材的结尾处，将【恒定增益】拖曳至音频轨道 1 的"2.mp3"音频素材的开始处，将【指数淡化】拖曳至音频轨道 1 的"2.mp3"音频素材的结尾处，如图 9-26 所示。

图 9-26　添加【交叉淡化】过渡效果

Step 5. 设置过渡效果参数。在【选择工具】▶状态下，分别单击添加的【恒定功率】【恒定增益】【指数淡化】过渡效果，并在左上方的【效果控件】面板中调整过渡效果的持

续时间，均设置为 5s，如图 9-27 所示。

图 9-27　设置特效参数

第10章
模板的使用

本章要点

- ■ 了解模板内部结构
- ■ 替换模板中的素材
- ■ 熟练掌握使用模板

本章主要内容

　　主要介绍如何使用网络上可以下载的模板进行影视剪辑。在影视剪辑的过程中，有些特效和转场需要通过插件来完成，而模板中嵌入的这些美化功能更方便用户的使用。用户学会替换模板素材，重新编辑模板参数，能够起到事半功倍的效果。

Adobe 公司旗下的视频编辑软件 Premiere（PR）与视频特效软件 After Effects（AE）可以兼容。其中，AE 中包含大量的特效可以导入 PR 中，以插件的形式来使用，也可以通过模板将特效直接植入 PR 的项目中，只需要将素材进行替换即可。

Step 1. 打开项目。打开"正文项目"中的"10"文件夹，双击打开项目"模板的使用"，如图 10-1 所示。

图 10-1　打开模板项目

Step 2. 分析项目构成。在时间线中能够看到该项目由 3 条视频轨道和 1 条音频轨道构成。视频轨道 1 中放置了 6 张图片，视频轨道 2 中放置了由 AE 生成的渲染视频蒙版，视频轨道 3 中放置了 7 段字幕。音频轨道 1 中为背景音乐，如图 10-2 所示。而左侧的【项目】素材库中的素材刚好是右侧时间线中所用到的所有素材，如图 10-3 所示。

图 10-2　时间线素材

图 10-3　素材库

Step 3. 设置模板中的图片为脱机状态。为了能够替换模板中的图片，首先要将原有图片设置为脱机状态。右击视频轨道 1 中的图片"H004.jpg"，选择【设为脱机】选项，弹出【设为脱机】选项卡，【媒体选项】选择"在磁盘上保留媒体文件"，单击【确定】按钮，如图 10-4 所示。此时，视频轨道 1 上的图片"H004.jpg"已经呈现脱机状态，如图 10-5 所示。

图 10-4　设为脱机

图 10-5　脱机状态的图片显示

Step 4. 链接本地图片。右击视频轨道 1 中已经脱机的图片"H004.jpg"，选择【链接媒体】选项，弹出【链接媒体】窗口，单击右下角的【查找】按钮，找到替换后的图片"2.jpg"，选中该图片，单击【确定】按钮，如图 10-6 所示。此时，时间线上的图片"H004.jpg"已经显示为图片"2.jpg"的内容，图片替换成功，如图 10-7 所示。

图 10-6　查找文件

图 10-7　替换文件

Step 5. 根据以上步骤，可以在保持原有特效设置不变的基础上替换素材，包括图片、视频、音频等均可。

参考文献

[1] 陆道有 . 浅议《辛德勒的名单》中蒙太奇的运用 [J]. 电影评介，2011(14).

[2] 赵刚 . 世界摄影美学简史 [M]. 北京：中国摄影出版社， 2018.

[3] 张建 . 电影的数字化与后蒙太奇 [J]. 电影评介，2009(04).

[4] 赵怀勇，袁媛 . 数字时代前景下运动镜头与电影时空的重构 [J]. 电影评介，2007(13).

[5] 宋金环 . 浅谈影视音乐的声画对应关系 [J]. 音乐天地， 2005(09).

[6] 章洛萌 . 浅谈"蒙太奇"剪辑思想 [J]. 理论界，2005(06).

[7] 张迎肖 . 希区柯克电影中的空间隐喻 [J]. 电影文学， 2016(12).

[8] 高湛茱 . 希区柯克镜头语言的美学特征 [J]. 电影文学，2016(04).

[9] 巴耶克 . 摄影术的诞生 [M]. 北京：中国摄影出版社， 2015.

[10] 闫兴亚，刘韬，郑海昊 . 数字媒体导论 [M]. 北京：清华大学出版社，2011.

[11] 郑阿奇，刘毅 . 多媒体应用教程 [M]. 北京：电子工业出版社， 2009.

[12] 彭吉象 . 影视美学 [M]. 北京：北京大学出版社，2009.